筆講建築

當●城市●人文●自然遇上建築

香港建築中心 編

推薦序一

馮永基 JP, FHKIA
香港建築中心前主席（2013 -2015）

「筆講建築」與不講建築是時下流行港式同音不同義的文字玩意，再次先感謝陳翠兒建築師的努力，為香港建築中心提供一個設在「晴報」的建築專欄，亦欣賞她的黑色幽默，賦以這個活潑的名堂。

香港建築中心的緣起

有關香港建築中心的緣起⋯⋯她於 2006 年，在眾香港建築師的支持下成立，是隸屬香港建築師學會的最大規模非牟利機構。宗旨在於建立一個讓本地建築界與市民大眾互動接觸的介面，透過建築教育、建築講場、建築導賞、建築之行等平台，鼓勵公眾從不同領域欣賞建築，從而增加市民對建築文化藝術及環境的認知和理解。

香港建築師學會以同業為服務對象，香港建築中心的目標則是面向社會，服務大眾。創會主席吳家賢建築師早已開展建築導覽的活動，她更成功獲得香港市區重建局提供在嘉咸街的舖位作為中心總部，令中心擁有與市民互動的空

間。很可惜，這個理想的據點最終隨著嘉咸街的重建計劃而消失，對繼任主席呂元祥建築師而言，無疑是一段非常艱難的時期。幸得呂主席及一眾董事，包括劉秀成、陳麗喬等慷慨解囊，以支持香港建築中心渡過難關。

筆者在 2013 年接任主席時，中心的財政非常困難，急需籌募經費，最大挑戰是先要讓中心在社區提升知名度，才可喚起市民的關注。為加強對香港建築中心的推廣，從而令市民對本地建築產生興趣，我們舉辦了「十築香港」選舉，寓意香港人藉此認識「十足十」的香港本土建築。自這個大型活動過後，香港建築中心對有興趣了解建築的香港市民來說，已不再陌生。由中心安排的各種活動，備受歡迎，從此解決了中心的財務困難。負責「十築香港」活動的正是陳翠兒建築師，她亦順理成章於 2015 年接任為香港建築中心主席。因活動的成功及已準備充足的資料，其後獲香港三聯出版《十築香港：我最愛的香港百年建築》小書，亦是香港建築中心的首本專書。自此，香港建築中心的活動，不獨引起市民關注，接續舉辦的本地及海外建築旅遊，亦好評如潮，很快成為健康財政的泉源。

筆講建築的再出發

介紹筆講建築這個專欄，不得不由「十築香港」說起。由於十築香港是一項全港性選舉活動，必須讓市民從傳媒協助推廣的、早已由專家團隊篩選的 100 項本土建築物

中，挑選心目中 10 項至愛；故此，需把資料提供電台報章，給我們製作介紹 100 項建築的節目、專欄。如此鋪天蓋地的宣傳不獨帶來好成績，還加強了彼此的友誼。

再度出發，陳翠兒建築師與《晴報》商討延續十築香港的動力，以「筆講建築」為欄目，再接再厲提供多元及另類的建築文章，作者包括：陳翠兒、陳晧忠、盧宜璋、李培基、築木子、潘緻美、張永雄、Csir 等，以個別的專長與見識抒發專家的真知灼見。更難得是香港三聯再次支持香港建築中心，把文章集腋成裘，出版成書，正好作為今屆主席葉頌文建築師，在全球飽受新冠病毒衝擊底下，為香港建築中心送給大家的一本好書。

推薦序二

潘少權
《晴報》創刊總編輯

一年，朋友兒子相邀我出席他在北海道舉行的婚禮。

之前他已經說了大約時間，我卻一廂情願以為在香港舉行，所以計劃了去溫哥華，再飛墨西哥。怎知他原來去日本北海道結婚，正猶豫之際，他說會在水之教堂舉行婚禮。我又怎能推卻這個機會呢？

水之教堂是日本著名建築師安藤忠雄的作品。我廿年前到大阪旅行時，像朝聖似的參觀過他 3 個建築物作品：光之教堂、大阪水族館和司馬遼太郎紀念館。3 個建築功能不一樣，但設計意念一脈相承，都是用清水混凝土組成，以不同迴廊引入光線，以留白令參觀者有所思考。

自此之後，特別喜歡他的清水混凝土建築風格。光之教堂、風之教堂和水之教堂是安藤忠雄的教堂三部曲。水之教堂被譽為最漂亮的婚禮教堂，位於北海道星野，只有入住星野度假區，才可參觀，而我又可在那裡出席婚禮，更有意思；而此教堂亦是日本少女夢寐以求舉行婚禮的地方，亦令星野聲名大噪。

建築是科學和美學的結晶，是天、地、人的結合。懂得欣賞建築，是走進美學世界的第一步，不管在《經濟日報》還是《晴報》，都希望有寫建築的專欄，以建築傳遞美學，以建築感悟生命。

陳翠兒自是最佳人選。她是建築師，有思有見；她是文化人，有情有心；她是佛教徒，有緣有覺。緣起緣滅，是結束也是開始。昔日《經濟日報》副刊文章，結集成《建築師的見觸思》；今天《晴報》專欄，則見諸《筆講建築》一書。

安藤忠雄以「和自然共生」作為水之教堂的建築概念，透過教堂四周的「水、光、綠、風」和人接觸，以這些大自然元素淨化人的心靈。教堂內沒有祭壇聖像，亦沒有馬賽克、管風琴，當然也沒有人唱聖詩，一間既不傳統，亦不神聖的教堂，卻其實……

這個簡約空間，讓新人在此許下愛的承諾時，玻璃窗門打開，室外室內渾然一體，流水潺潺、雀叫鳥鳴、風吹葉動，配上藍天白雲；而伴隨四季變化，又可能是綠樹紅楓，或是白雪皚皚。那一刻，大自然為他們送上最真摯的祝福。

那一刻，既祝福一對新人，亦感悟到安藤忠雄靈性的一面。那一刻，天人合一，是自然，又是神聖；是自在，又與神同在。

這正是建築賦予生命的意義，亦是建築師的氣魄。

序

陳翠兒建築師 Corrin Chan

香港建築中心前主席（2015-2019）

香港建築師學會副會長（2019-2020）

2020 年，想像不到的，都出現了。世界突然迅速的改變，我們慣常的生活以至世界經濟都被打亂。生命脆弱得敵不過一顆微小 COVID-19 的病毒。這個是歷史性動盪的年代，是某些舊事物的解體，某些新事物新思想出現的年代。這不安的時刻正在孕育著新的秩序的出現。

建築是時代的反照，是人心的延續。它如實的反映著我們。若我們能虛心的閱讀，它就是我們的鏡。從建築中看見自己，看見我們。因為看見，我們可以調整，改善，再選擇。

從建築的外在入門，我們會與所有的「非建築」相遇，因為建築就是由這些「非建築」組成，這些元素包括了人、自然、科技、經濟、歷史、文化、社會、政治等。「筆講建築」的平台讓建築師們從不同的角度來撰寫建築，因為建築本身就並不單純，它所涉及、包含和聯繫的是非常之廣而深。但無論從何入門，終極核心皆為人之心，人的慾望、希望、想像及意圖。

本書緣於 2017 年開始的《晴報》專欄「筆講建築」，亦是一群香港建築師們承接曾出版的《建築師的見觸思》一書的延續。「道可道，非常道」，建築亦如是，筆不能講出真正的建築，因為建築是時空的體驗。這亦解釋了為何建築師們都要身歷其境的閱讀建築。閱讀中我們的發現、啟悟和喜悅，需要與他人分享同樂，「筆講建築」因此而生。

《筆講建築》亦如書名含義，在於不只是講建築。因為建築涉獵之廣泛，本書就以其中 3 個角度來閱讀：我們的生活框架、人文關懷的風景、回饋自然的設計。當中有關的是建築與政策、建築與人文藝術、建築與自然環保。這些都是現今迫切的議題。

建築與政策，反映政府施政與人民參與的重要角色，時移世易，政策的改變是順應時代的改變、人民的訴求、共同為人創造美好的環境。此章包括了多年來到各國的參觀學習成果，分享我們在建築及城市發展的政策及方向上的發現：如丹麥多年來已有他們的「建築政策」、「城市發展策略」、「建築設計比賽」，國家邁向零碳排放的發展策略，在城市發展中必然有市民的參與和話語權。

第二章是人文與藝術，建築是人的產物，是人對超於物質的追求，是創造力和想像力的表現，亦是人精神所在的場所。此章包括了城市和建築背後的精神意圖，建築承載著

過往人文的歷史，在此之上，人類得以再創新時代的文化。博物館、圖書館、文化園區、藝術館等都是精神的場所，是信念的延續地。此章有關於精神領域的建築，其中包括與死亡有關的建築，作為人有生必有死，與死亡有關的建築讓我們思考生命的意義，及我們在此宇宙時空的角色。

第三章為環保與自然，人類在地球上的存亡已到了決定性的時刻，因為人類發展和消費產生的碳排放造成地球暖化、氣候改變。全世界為了共同的存亡都在努力邁向零碳排放，建築是碳排放重要的持份者，因此亦是重要的解困者。現今世界各地包括香港，也極力推動與自然並存的建築，這些新建築有可呼吸的、融合自然的、結合生物氣候特性的、有轉廢為能的、有增強城市綠化的。其實這與天地共存的智慧已包括在人類遠古的建築中，文章中有關於在伊朗沙漠中的綠洲城市，以不耗損自然亦可建造人宜居的環境；而香港在摩星嶺的懸浮建築「芝加哥大學香港分校」也是其中保護環境的優秀建築創作。世界上不同地緣的建築師都在不懈的努力。

就如土耳其的 Argos Hotel 建築師 Asli 所說，因為愛，所以她留下，以建築師的能力努力的保護這地方。我想這也是不少市民的心聲，因為愛，我們來保護此城，和這賦予我們一切的地球。

在此，再感謝此書的作者們：陳晧忠、李培基、潘緻美、盧宜璋、張永雄、Csir，香港建築中心 Karen 和 Crystal，及香港建築師學會的支持，香港三聯 Yuki 和 Shirley 的用心，讓此書得以和大家相遇。

城市設計與精神健康

陳翠兒建築師

人由身心組成，身心就如錢幣的兩面，實為一體。心病亦可轉化成身體的病，反之亦然。

香港作為一個高密度城市，居住環境普遍細小，港人在長時間面對工作和學業壓力下，連要找一個可負擔的安樂窩也十分困難，加上對立的政治環境也帶來很大衝擊。因此，如何化解壓力與保持精神健康是我們面對的重要議題。根據 2019 年「全港精神健康指數調查」，香港人的精神健康指數是 46.41 分，低於世界衛生組織可以接受的水平。

擠逼的居住環境對我們的精神健康有著無形的影響。香港 2016 年中期人口統計的結果顯示，家庭住戶的居所樓面面積中位數約為 430 平方呎，人均居住面積則為 161 平方呎。不單是劏房擠逼戶，就連中產的居住面積和生活質素都不理想。

人與綠化和自然接觸，可以紓緩身心。幸運的是，香港仍

有不少郊野公園，但城中的綠化卻有待改進。香港的城市綠化率低於每人 3 平方米，屬偏低水平；據 2016 年資料顯示，56％市民對城市公園及綠化空間表示不滿，而且公園的設計水準和綠化的生物多樣化仍有待改善。

香港有山有水，有良好的天然環境，維多利亞港正是我們城市核心的公共空間，乘渡輪而過，可令人身心舒泰。運動亦能增強人的身心健康，減輕醫療的負擔。因此城市設計應鼓勵人多做戶外活動，以單車代步，城市內增加生物多樣化及綠化，並加強發展水上交通，連接維港兩岸，鼓勵以公開設計比賽等具創意的方式，活化我們市內的公園。

2018 年，英國城市設計及精神健康中心與香港大學就此議題進行了研究，得出以下對香港城市設計改善的建議：平衡經濟，以人和環境健康為城市發展的大方向；建立對身心健康的居住環境，鼓勵人與大自然的接觸，運動及人際連結；增強市民在城市規劃和設計過程的參與權，改變以車路為先的城市設計，增加優質設計的公共空間和城市內的綠化。當中增強市民在城市設計中的參與權，到現時仍是未實現的理想。

如何欣賞建築

盧宜璋建築師

作為一位建築師，我時常會遇到身邊的朋友問：「我應該如何欣賞建築物？」「甚麼是好建築？」「我需要甚麼背景才可以欣賞建築？」

我很喜歡反問一句：「怎樣才是一杯好酒？只有品酒師才可以品評紅酒嗎？」

欣賞建築當然可以從很專業、很學術的角度去看，但我覺得作為市民大眾，或更準確的說：我們城市的切實用家，大家去閱讀建築時並不需要那麼拘謹。建築其實是一個很貼身的題目，因為我們每天都會遊走和生活在城市中的不同建築空間裡。

大家在了解建築物時可以嘗試問自己以下幾條問題：

1. 這個建築好用嗎？
2. 空間是否容易理解？會否容易令人迷失方向？
3. 各個空間都讓人感到和諧舒適嗎？

4. 這個建築所使用的顏色和材料令我感覺舒服嗎？

5. 這個建築有令人心曠神怡的綠化植物、清爽的對流風和充足的陽光嗎？

6. 這個獨特的建築外形是否與它的歷史有關？它有否勾起我的回憶？

7. 這個建築有甚麼地方吸引我？有甚麼特色之處嗎？

8. 使用這個建築時是否暢達？

9. 這個建築有為我們的城市和社區帶來或提升（物質和非物質性）價值嗎？

10. 從室外進入室內體驗完這個建築後，再走出來的整個旅程你喜歡嗎？

以上幾條簡單的問題，可能是你也曾經問過的，其實已經概括了不同的主要建築質素範疇，例如：空間感（Spatial Quality）、空間用途安排（Programme Arrangement）、形態（Form）、比例（Scale）、空間定位（Spatial Orientation）、文化（Cultural）、社會（Social）、歷史（Historial）、色彩（Color）、材料（Material）、質感（Texture）、環境考慮（Environmental Considerations）、動線（Circulations）、空間序列（Spatial Sequence）、暢達設計（Barrier Free Design）等等。

我還清楚記得入讀建築系一年級時，教授第一句叮囑我們的就是：「建築的最終目的是為人而建，以人為本。」所

以，以最人性的層面去解讀建築可以算是最合適不過，每人都有資格去閱讀和品評建築。

我非常認同香港建築中心的理念：「透過增強公眾對建築的理解，深化公眾對建築空間的意識……集思廣益，促進共同改善我們的城市、社區和未來。」當每一位城市的持份者更深入了解建築和有建設性地去討論建築，我們的建築空間是會進步的。

說到最後，欣賞建築其實就好像品嚐紅酒一樣：昂貴、評分高、獲獎、知名度高的建築，可能在某個觀點角度的考量下，的確有過人之處，但卻未必是你心中最喜歡的建築。只要合你口味，令你產生共鳴回味的，就是你心中最好的建築。香港建築中心的「十築香港」活動中所選出的「我最愛的・香港百年建築」就是其中一個最好的例子。隨著時間、經歷、心情、修養或其他內外在因素，各位品評建築物的方法和觀點也一定會有所改變。所以欣賞建築物最好的方法，就是用最真實的經歷，和從心中出發去細味建築的點點滴滴，找出每一個建築的可愛之處。

目錄

CH1 我們生活的框架

規劃 PLANNING & 政策 POLICY

CH2 人文關懷的風景

人文 HUMANITY & 藝術 ARTS

CH3

回饋自然的設計

環保 ENVIRONMENT &
自然 NATURE

結語

圖例

Ⓛ 地點
Ⓨ 落成年份
Ⓐ 建築師

CH1

PP

ARCHITECTURE × POLICY & PLANNING

PER...EN / 8 HOUSE / AMAGER BAKKE / HALDEN
...SON...KAISA HOUSE / NATIONAL LIBRARY / OODI /
...LLIO CHURCH / TEMPPELIAUKIO CHURCH / THINK
...RNER KIASMA / TU...YLY / ALLAS SEA POOL / WORLD
...ADE CENTER TRANSPORTATION HUB / MARIN COUNTY
...IC CENTER...

建築　　　　規劃・政策

我們生活的框架

建築為人。建築是我們生活的框架，它的價值觀和理念在影響著我們。建築作為一種藝術形態，它表達人在此時空存在的意義。優秀的建築能提供給個人及集體上成就我們理想的環境。丹麥政府希望讓孩童及年輕人，可以體驗建築創意的世界，明白建築如何影響著人類。

──《丹麥建築政策》

文／陳翠兒建築師

華富邨與廖本懷

華富邨

香港瀑布灣華富道

1968

Ⓐ
香港房屋委員會

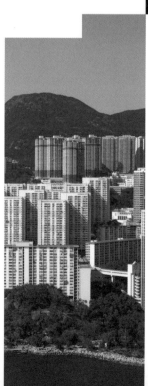

← 華富邨是香港建築史上的經典之作，負責的主建築師是香港首位華人政務司廖本懷。

香港早期公屋有四大天王，分別是北角邨、蘇屋邨、華富邨和彩虹邨。隨著時代改變，北角邨及蘇屋邨已被拆除重建。舊蘇屋邨是香港建築史上很重要的一個大型公屋建築群設計。它的整體規劃由著名建築師甘洺（Eric Cumine）負責，他再邀請另外 4 位建築師加入，因此蘇屋邨既有整體佈局的完整性，亦有建築設計上的變化，是公屋史上唯一以此形式設計的典範。

華富邨是香港建築史上另一個經典，負責的主建築師是香港首位華人政務司廖本懷先生（Donald Liao）。廖本懷於香港大學建築系畢業，之後到英國繼續修讀園林建築，因此他設計的公屋有著與自然環境的配合，園林與建築的並重。

廖本懷出生於台灣雲林縣的西螺鎮，是出產稻米的地方。他在 7 歲時，遇上為他家建造屋子的建築師，種下了他日後成為建築師的種子。受長大的環境影響，廖本懷的建築設計都包含著對大自然的熱愛，人與自然和諧共存的理念。從 1954 年因石硤尾大火而建的第一期徙置區，至 1957 年入伙的北角邨，1963 年建成可置 3 萬多人的蘇屋邨，乃至之後的華富邨是香港公屋歷史上另一重要的突破里程碑。

華富邨建於 1963 至 1968 年，目標是要建造一個低成本的公屋群，可容納 5 萬多人居住，相當於當時一個英國小鎮的人口。屋邨坐落於香港島偏南部，位於山海之間，當時算是偏遠之地。華富邨第一期工程由 1963 至 1968 年進行，第二期於 1978 年完成。邨內有 18 棟大樓，9,100 個單位。屋邨內的建築形態基於兩類：板塊式（Slab Type）和相連雙塔式（Twin Tower）。板塊式的建築以不同的形式組合，再配合環境地勢，形成高低錯落的建築群，與自然結合的景觀，及創造有凝聚力的公共空間。而相連雙塔式的設計是華富邨的首創。中央的走廊圍繞著邊長 50 呎的中庭，雙塔共享升降機和走火樓梯。兩

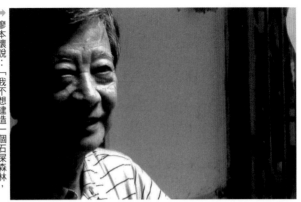

類的建築形式都採用了結構牆的設計，此結構設計雖然減輕了建築成本，加速了建造時間，室內減少了柱和樑的影響，但卻限制了將來空間改變的靈活性。廖本懷華富邨的設計隨順著它依山面海的環境，建築配合地勢，高低有序，讓大部分的單位都可以面向大海。

廖本懷說：「我不想建造一個石屎森林，而是一個讓 5 萬人都能活得快樂和方便的社區，亦要保持該地的特色，滿足人的需要，而且在每一個角落都能看見樹。」他的設計是為了建立一個有凝聚力的社區，提升人的生活空間質素，並非只提供數字上的滿足。我們訪問廖建築師，談及華富邨時他便非常的雀躍，細說他如何以一位家庭主婦的角度來設計，如何以當時創新雙塔式的設計提供建造上的經濟效益，亦增強鄰舍之間的守望相助。

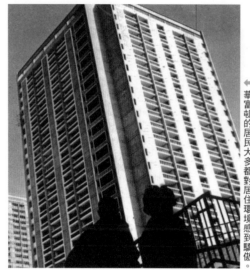

山上的相連雙塔式及山下的板塊式，把山上山下串連起來的便是中心，社區公共空間，有酒樓、街市、郵局、圖書館、商店等。廖本懷要建造的是一個與大自然呼應亦滿足人需求的小鎮。

華富邨還包含很多創新想法，例如把老人住屋置於幼兒園上面，讓老人看見兒童們，感到快樂，減低孤單感。在公共屋邨提供當時備受爭議的停車場，停車場大樓屋頂上是兒童遊樂場。這裡既有背山面海的居住空間，亦有共用的社區空間。我們訪問了一些居民，大多都為此居住環境而驕傲。有人說華富邨的風水很好，我想其中的原因是建築師配合了該地的風與水，讓人住得安心快樂，怪不得被稱

之為平民豪宅。華富邨是當時嶄新的建築形態，回應當時地境與人的生活需求而出現，孕育了日後美孚新邨等私人高密度居住建築群。

香港 60 至 80 年代的公共房屋建築屢獲獎項，它帶來了政治及社會的利益和安穩。作為前政務司的廖本懷說，良好的公共房屋政策是政治上最好的一張牌，最有效贏得市民的一票。

1970 年代，當時擔任房屋署署長的廖本懷更創立了居者有其屋計劃（Home Owner Scheme）。他認為當香港的經濟更富裕，社會的生活水準和質素亦會因而提高，讓市民擁有自己房屋應該是下一步的發展。而當時的居者有其屋計劃的房屋不只是由政府房屋署設計，外界的則樓也有機會負責設計，成就了正面的設計競爭，提升了香港建築的設計創意和質素。當時不少國家也受香港公屋設計的啟發。

2014 年，政府正式宣佈重建華富邨。作為原設計師的廖本懷有以下的回應：「改善一個地方，不代表要把它完全夷平，有些舊的建築可以把它們保留、修復，給予它們新生命。無論如何，我希望華富邨的重建，應該是更有意義，對人有用，更精彩及有吸引力。」華富邨是香港公屋建築卓越的成就，希望正如廖本懷所願，它的重建能延續這份卓越。

文 / 陳翠兒建築師

穗禾苑與木下一

穗禾苑

L
香港火炭穗禾路

Y
1980

A
木下一、P&T Group、香港房屋委員會

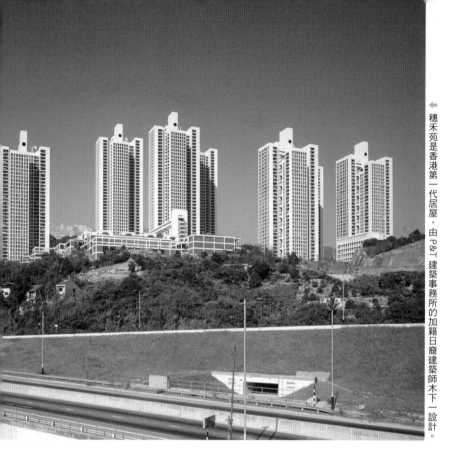

木下一（James Kinoshita）是香港建築界中一位重量級的建築師。他設計的代表作包括已被拆去的希爾頓酒店、堅尼地道的香港電燈公司電力變壓站、仍存在的怡和大廈（前稱康樂大廈）、美國友邦保險大廈，及在 1981 年得到香港建築師學會銀獎的穗禾苑。

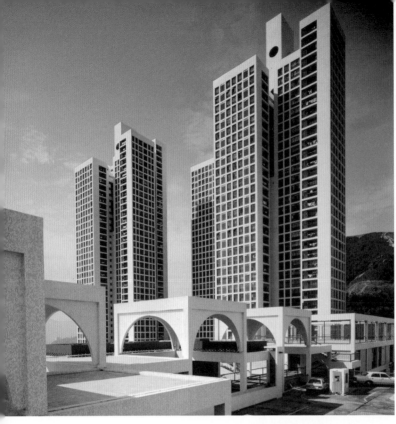

穗禾苑立面的設計誠實表達著它的結構，深色的窗戶凹入面與白色的結構黑白分明。

穗禾苑背後的設計理念，是創造一個有生命力及有鄰舍關係的社區。

穗禾苑落成於 1980 年，是第一代的「居者有其屋」計劃下的居屋。木下一建築師說：「設計穗禾苑背後的理念，是要創造一個有生命力及有鄰舍關係的社區。」9 棟高層住宅大樓分置於 3 區，每區各有自己的顏色及名稱，希望能有獨特的性格和特色。

穗禾苑的外形設計優雅，著重比例的配合，有強烈的對比及線條感。它最大的特色是每 3 層樓才有電梯到達，以電梯大堂代替了一般又長又暗的公屋走廊。木下一建築師的意圖是想增加住宅的安全度，讓光能到達電梯大堂，沒有黑暗的角落，亦增加了居民的溝通。穗禾苑一層 8 戶，每 24 戶便共享一個公共電梯大堂；因為每 3 層才有電梯到達，這不但增加了人的交流，亦可以省錢，減低建造成本，圍繞中央大堂以風車形狀擺放的單位，容許日光和自然通風。這正是我們現在倡議的環保健康建築。

穗禾苑立面的設計誠實表達著它的結構，深色的窗戶凹入面與白色的結構黑白分明。它的精彩之處是，其優雅的設計已超越了純粹的功能性，把限制的條件變成其獨特設計的基礎，轉化成設計的亮點，誠實的表達著自己的性格。建築是一種態度，穗禾苑亦表達了背後建築師的態度：誠實。

木下一的建築設計簡約有序，沒有花巧的裝飾，彰顯其建築結構成為建築表達的面貌。他十分相信建築及其結構有

木下一的建築設計簡約有序，他堅信建築及其結構有著不可分割的關係。

著不可分割的關係。當時的結構工程師是 Heinz Rust，亦是木下一的親密工作夥伴，他們一開始便會共同構思整體的佈局，其結構與建築設計。建築的成形期漫長，它的成功每每不只是建築師一人之力，但建築師的設計概念卻是凝聚團隊的主軸，超越只是功能主義的靈魂。木下一認為能設計出這樣有創意的建築亦是因為當時政府給予的寬度，房屋署給予建築師單位數目和面積、建築費用等基本的要求，其餘則由建築師自由的發揮。還看今天的公共房屋設計，除了滿足數量上的壓力，還可以考慮給予私人的

則樓有參與設計的機會和寬度，釋放那創意的能量。

對於木下一，最吸引他的不是甚麼建築的種類，甚麼樣的客人，而是每個建築項目的挑戰。每個挑戰包括當中要解決的問題，同時亦是發揮創意的機會。因此無論是平民的公共房屋，或是豪華住宅，建築師仍會是全力以赴的面對箇中不同的挑戰。

80 年代是現代主義和經濟邁向起飛的時代，建築設計不是以豪華或奇特的外形見稱，而是能表達功能與結構結合之美。而木下一的設計每每已超越單純功能上的要求，在簡約中能看見細部精心的設計，在宏觀佈局中營造出匯聚人氣的空間。以前，他設計的希爾頓酒店中 Cat Street 咖啡室是當年有蘭桂坊前的型人蒲點。這個不懂日文、加拿大出生的加籍日裔建築師，當年是為了追求心愛的香港女友（現在的太太）來到香港，在香港 P&T Group（Palmer & Turner Group）建築師事務所工作，他的才能在香港得以發揮。直到今天，他仍是以香港為家。我想這便是「香港精神」，就是這種開放、接納新事物、新想法、不分國籍的包容，成就了一個精彩的城市。

我們問木下一，對於香港，甚麼才是重要的，他說是「香港的山和水」。我們再請他給年輕建築師送一句話，他說：「當一位建築師，最重要的，是要享受你的工作。」

文 / 陳翠兒建築師

宜居城市的最低空間保障

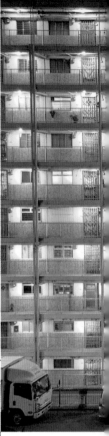

足夠的生活空間不代表只是
給人一個屋頂,
而是要提供足夠的私隱、
空間、安全、安穩的結構、
足夠的光線、通風以及
足夠的供水排污系統等。

——聯合國 21 世紀議程

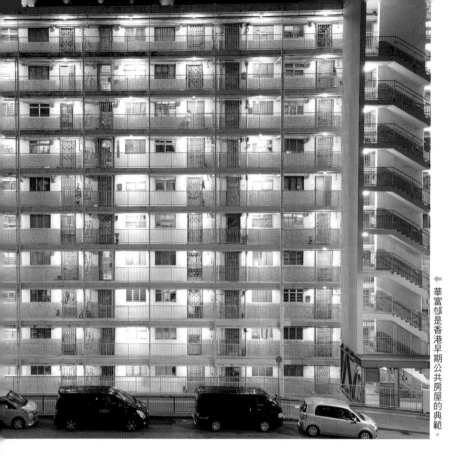

香港早期的公共房屋，如華富邨、蘇屋邨、彩虹邨、北角邨以至後期的穗禾苑等，都是高層公共房屋的典範，當時不少鄰近國家都相繼來香港參考學習。尤其是新加坡，他們早期的公屋亦是參考了香港的經驗。近年，新加坡的公屋卻反超前，不斷的創新。以優良的「組屋」提供穩定的居所，同是安定人心。3房2廳的新加坡組屋單位不少也有900平方呎以上，價錢大概為兩百多萬。有些組屋甚至是4房3廁，面積有1,600多平方呎，而且是複式。

新加坡的情形與香港有不少相若之處，但它的房屋政策基本上可為市民提供可負擔的房屋（Affording Housing），而且有優質的環境。於 2018 年，新加坡更制定打擊「鞋盒屋」。而在香港方面，從最初為求可快速安置災民的 H 形公屋開始，香港漸漸發展出擁有自己特色的公共房屋。

那年我們訪問華富邨設計者、亦是香港第一位華人政務司廖本懷先生。他認為，作為建築師，是為人設計美好的生活環境，最重要的是讓人住得有尊嚴。他目睹當時最早期的 H 形公屋，廁所設在公共地方，如廁的地方就只有一條水渠，女性在這些公共廁所都會感到不安全。因此當他設計公共房屋如和樂邨、福來邨和華富邨等，都是把人的生活尊嚴與方便作為設計的大前提。當時的公共房屋設計沒有一式的規範，佈局配合當地的地形，因此出現的公屋建築形態各有不一。

現在已過了 50 多年，2020 年的香港，居住情況卻出現明顯的倒退，在這繁華的城市中出現了比監獄還要小的劏房，小如車位的「納米」樓。香港公共房屋的人均居住面積最低標準是每人 75 平方呎，而劏房則大概每人只有 50 平方呎，有一個私人樓盤，每個單位只有可與車位相比的 162 平方呎。

據 2016 中期人口統計得出，香港人均居住面積為 161.5 平方呎，而劏房人均居住面積中位數只有大概 50 平方

西環邨是位於香港島中西區堅尼地城的一個公共屋邨。

呎，比赤柱監獄的 80 平方呎還要低。香港在世界的 GDP 並不低，但港人的住屋空間實在是追不上國際水準，再加上高不可攀的房屋價格，怪不得港人雖然表面富裕，但生活空間質素仍極度需要改善。

2018 年 10 月，新加坡宣佈於 2019 年修改私人住宅的最低面積要求，由 70 平方米（約 753 平方呎）改至 85 平方米（約 915 平方呎），以保障人在空間上的基本需要。最低要求的 85 平方米，與香港只有 162 平方呎的住宅單位相比，真的不是味道。目睹自己的城市生活質素每況愈下，政府在這方面為何不作任何規範？我們在物質上有最低工資保障，為何在空間上不能作出對市民生活質素的保障，訂立最低的居住空間面積要求？

環顧世界其他地區的標準，英國、美國、新加坡、日本，甚至深圳亦有人均居住面積的最低要求。英國及新加坡處理違規的方法是刑事追究，深圳和美國則是大額罰款。而目前香港在房屋的面積及租金上沒有任何的管制。為何香港不能訂立指標？有解釋指訂立之後會出現大量的無家可歸者，因此香港人要有瓦遮頭，便要忍受住在瓦下如此不符合人性的空間。

聯合國 21 世紀議程（Agenda 21）中提出：「足夠的生活空間不代表只是給人一個屋頂，而是要提供足夠的私隱、空間、安全、安穩的結構、足夠的光線、通風以及足夠的

供水排污系統等。」對於目前的香港來說，居住空間已下降到不可接受的「納米」水平。回想廖本懷先生所說的，要為人建造有尊嚴的生活空間，那麼設立最低住宅空間面積以保障人民基本生活質素，提供有質素的社會房屋實在是刻不容緩。

文／陳翠兒建築師

擁抱多元文化的
丹麥社區

SUPERKILEN

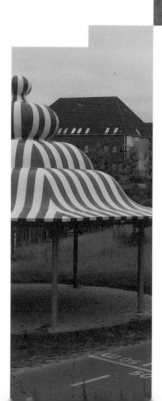

Nørrebrogade 210, 2200 København,
Denmark

2012

Bjarke Ingels Group(BIG), Superflex,
Topotek 1

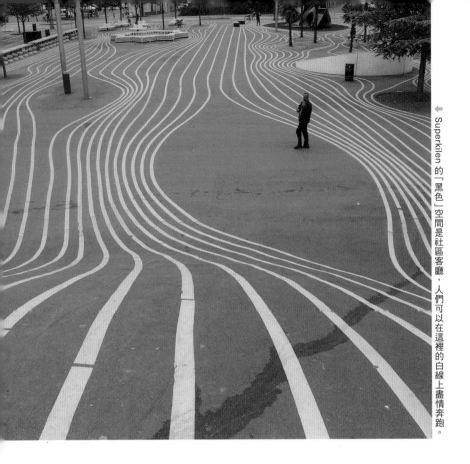

北歐國家丹麥地廣人稀，總人口只有約 580 萬，比香港還要少，但國家總面積有逾 42,900 平方公里，是香港的近 40 倍，因此它需要吸引更多的移民加入，增加國家的勞動力。由於人口中有不同國家的移民，包容、擁抱多元性成為了丹麥的國家政策方向。

丹麥首都哥本哈根有一個名為 Nørrebro 的小社區，居住了來自世界各地的移民，由於是不同文化的多種族聚居，衝突在所難免，是城中的複雜區域，區內過往亦曾出現暴亂。但一個公共空間的改造項目 Superkilen，使 Nørrebro 成功變身，成為丹麥融合多元文化的象徵，吸引世界各地的訪客來了解這個原本充滿問題的地方的改變。

Superkilen 公共空間改造是由年輕的建築師團隊 BIG、園境設計師團隊 Topotek 1 和藝術團隊 Superflex 聯手策劃和設計。Superkilen 計劃的區域全長有半公里，此區如何以一個共享的公共空間為 Nørrebro 帶來共融、互相尊重和欣賞，讓人們能在不同的文化、背景下，仍可在共同的願景下和平共處？設計團隊是很特別的組合，從設計概念、公眾參與到建造過程，這個團隊一直是項目的靈魂中心，以創新和突破的意念來解決這棘手的難題。他們的設計概念是以一個大型的戶外展覽收集來自 60 多個國家的戶外公共空間物件，來重新建造一個劃時代不同文化共存的 21 世紀花園。歷史上有中國園林、日本禪庭園、波斯花園，而 Superkilen 會是 21 世紀跨越文化的園林。

整個區域分成 3 部分，分別是紅色、黑色和綠色空間。「紅色」空間是運動、文化和周末市場，這裡由地面到牆身都是鮮艷的紅色，這個自由的空間可以是周圍運動館的戶外延伸，有鼓勵兒童運動、攀爬的設施、單車停泊區，假日便變身成為墟市，帶動本區經濟及吸引了其他區的城市人來「趁墟」。設計鼓勵全民運動，背後是預防的醫

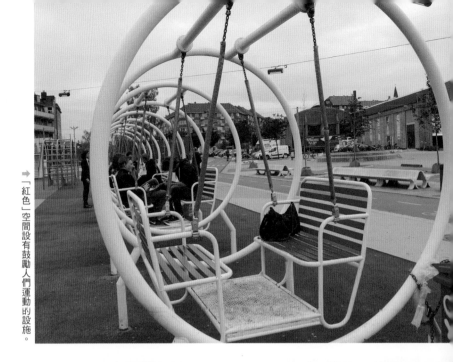

➡「紅色」空間設有鼓勵人們運動的設施。

➡「紅色」空間由地面到牆身都是鮮艷的紅色。

→「綠色」空間是綠化區，家人和小孩可在綠草地的小丘上戶外野餐、曬太陽。

⬆「黑色」空間中的白線引導人的流動，還特別迴避了在這「客廳」內的擺設。

療，減輕國家的醫療負擔。

「黑色」空間是社區客廳，市民可以坐在來自摩洛哥的水池旁，小孩可以攀上來自日本的黑色八爪魚滑梯，亦可以在黑色空間的白線上盡情奔跑，奔跑的盡頭是一個人造的小山丘，可以在小山丘高處俯瞰整區。以黑色作為城市空間主色就已經是很不一般的選擇，它好像是我們平常的車

路，路面髹上白線。藝術家卻把它變成一個無車的空間，白線引導人的流動，還特別迴避了在這客廳內的擺設，把普通的城市物件（Urban Artifact）提升為展示的主角，例如將巴西吧椅放在中國的棕櫚樹旁，日本的八爪魚滑梯、保加利亞的戶外餐桌、比利時的戶外長椅放於日本的櫻花樹旁，挪威的單車旁邊有來自黎巴嫩的樹。最大的「綠色」是綠化區，是適合兒童、家庭及年輕人運動及

玩耍的空間。綠色地帶因應當區市民的要求，增加了大量
的綠化，在綠區內，還加入了曲棍球場、籃球場、羽毛球
場、戶外健身器等設施，運動場是可以讓大家從不同回到
共同的場地，在球場上，大家尊重和遵守球賽的規則，勝
負之後仍可以互相欣賞，而家人和小孩還可在綠草地的小
丘上戶外野餐、曬太陽。在北歐冬天缺乏日光的國家，市
民在凡有日光的時候，都傾湧到戶外接觸日光。

概括而言，Superkilen 在設計上有幾個要點：這個公共
空間要「包容多元性」，包括接納不同文化、年紀和興
趣，也要鼓勵居民踩單車和健康地生活，設計過程中還要

有「當地居民的參與」。設計團隊提出了這個極具創意的構想：因為這社區是來自世界各地新移民的聚居處，所以他們建議由當地居民選出取材自世界不同國家的城市物件，放置在 Superkilen 之中。在這裡你還可以找到來自以色列的渠蓋，來自洛杉磯的沙灘運動架，來自日本的櫻花樹，來自巴西、伊朗、瑞士的長椅，來自英國的傳統鑄鐵垃圾桶，及來自西班牙的乒乓球枱。Superkilen 的公共空間就像是一個國際城市物件的室外展覽，讓來自不同國家的居民能互相欣賞，見證並包容「不同」就是這國家的力量。

Superkilen 改變了 Nørrebro 社區，讓它由一個寂寂無聞的「廢」區，轉化成一個今天奪得設計大獎的明星社區，把不同的文化共融在同一空間中，讓居民引以為傲，成為哥本哈根市民也常會去的周末市集。Superkilen 的成功，來自政府的支持、設計團隊充滿創意的設計與概念，最重要的還是成功的鼓勵了市民的參與。卓越的設計可以點石成金，化腐朽為神奇，就算是一個「廢區」，一樣可以做得到。

香港這些年亦充滿著不同見解的分裂，世代之間的，政府與市民的，這種非友即敵的態度，增長了社會上的怨氣、仇恨、不滿和絕望。城市空間的共融來自包容的態度和取向。希望香港可回復大家尊重法治的遊戲規則，不再以敵人相視。世上每個存在都是必要的，因為我們是互相依存的。

建築無限快樂的
立體社區

8 HOUSE

Richard Mortensens Vej, 2300
København S, Denmark

2010

Bjarke Ingels Group (BIG)

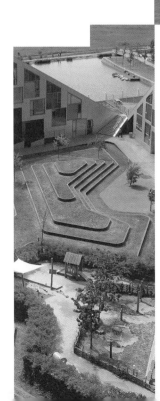

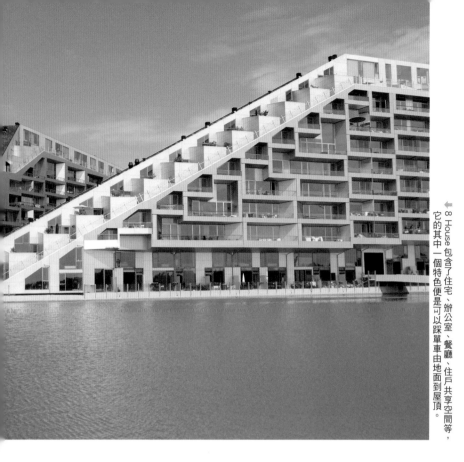

你可有想過可以踩單車直接由地下回到 10 樓的家？可有想過即使你住在十幾樓，在家門前也可以有小花園，有獨立屋的感覺？為實現這些異想天開的想法，丹麥建築師 Bjarke Ingels 的建築團隊 BIG 設計了「8 House」，其實 8 平放就是 ∞，代表「無限」的符號，寓意著為人帶來無限的快樂。

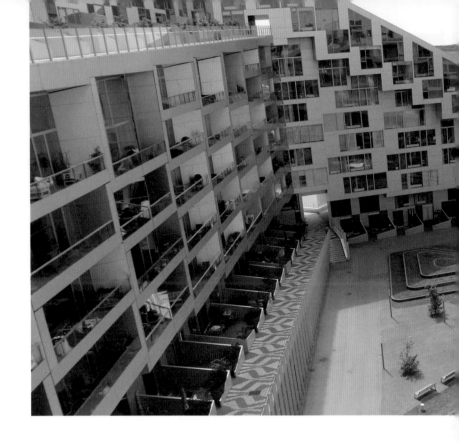

在現代城市住宅的高樓中，我們開始連自己同層的鄰居
也不認識。相比以前香港公屋鄰里守望相助的關係，現
在的住宅設計缺乏人與人之間的交流，城市人的疏離感
亦愈大。8 House 希望以建築實踐對人和環境的保護與
關愛，帶動人與人的交流。8 House 位於哥本哈根的新市
鎮 Ørestad，它包含了住宅、辦公室、餐廳、住戶共享空
間，還有商舖和兩個闊大的內園。8 House 內有 476 戶
住宅，61,000 平方米的發展面積，當中 5,000 平方米是

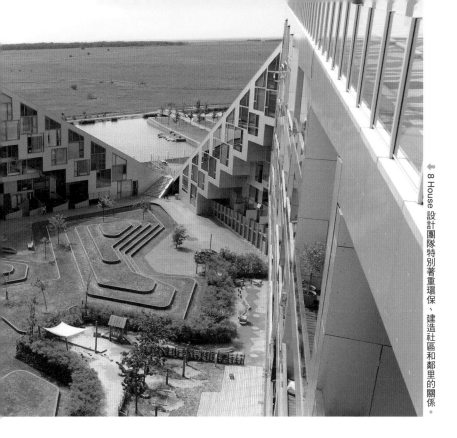

所有住戶共享的空間。

BIG 構思的 8 House 不只是一個建築物，而是一個由一條斜道，把 476 個住戶由地面至 10 樓連接起來的立體小社區。這裡每戶都有向外的景觀，充足的陽光和空氣，有著不同的室內空間形態，各有自己的特色。與香港比較傳統及一致性的住宅空間有著強烈的對比。就是這條斜道把所有住戶連接起來，而且方便單車通行。旁邊還有長

樓梯，鼓勵住客走樓梯，多做運動。穿插在 8 House 斜道中，有點像走在荷蘭藝術家埃舍爾（Maurits Cornelis Escher）的圖畫當中，好像走來走去也沒有盡頭。作為一個訪客，真的會有點迷路的感覺。

8 House 的另一特色是屋頂種植，既成為它的標記，又增加了綠化和節省能源。發展商 Hopfner Partners 說，這是他們很成功的一個住宅項目，因為建築師既有創意，亦著重環保和人的福祉，還能顧及他們實際的商業考量。坊間常有些錯誤觀念，就是創意和藝術不能與商業並存，以為創意會是多花了錢。但真正的創意是以創意的思維

解決問題和創造價值。Hopfner Partners 選了年輕建築師團隊 BIG，他們一起合作的不只有 8 House，還有 VM Houses、The Mountain。這些都是在國際上獲得建築設計獎項的項目，大大的提升了他們在國際的知名度。可是，最重要的，對他們來說，是他們合作的建築能為人及環境帶來饒益。

「8」符號看來像一個結，卻點石成金，打開了傳統住宅建築設計千篇一律的死結。不過，它仍有一些「快樂的問題」，因為它贏了建築的獎項，世界知名，因此遊客絡繹不絕的到訪，為這裡的住客帶來了多一點熱鬧。另外，由於這裡無法用層數來標示門牌號，常常令送薄餅的送遞員迷失在這立體的空間之中。

8 House 特別著重環保、建造社區和鄰里的關係。就像以前的農村，大家守望相助。在 8 House 內有退休人士，他們會利用自己的專業，為鄰居提供幫忙。「無限的快樂」不是來自自己擁有多少，而是互相給予。帶給別人快樂，就是自己快樂的泉源。

香港的高層住宅建築，特別是早期的公共屋邨，例如蘇屋邨、華富邨和穗禾苑，私人屋苑如美孚新邨、太古城等等，都是當年突破性的高密度住宅建築群。香港也發展成一個高密度的立體城市。這種以創意求存的香港精神，應重現在我們的公共房屋設計中。

文／陳翠兒建築師

垃圾焚化爐成為
城市地標？

AMAGER BAKKE

Vindmøllevej 6, 2300 København,
Denmark

2017

Bjarke Ingels Group (BIG)

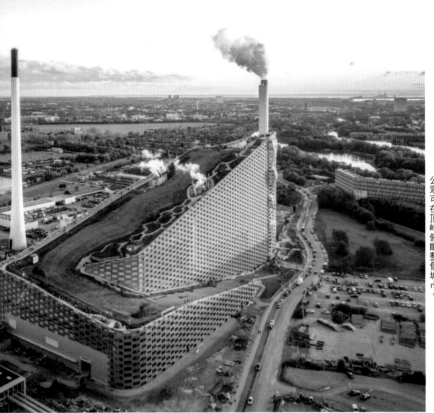

在消費主義盛行的社會，我們不斷購物，同時亦為地球製造更多垃圾。其實，大自然本有轉廢為能的功能，但人類製造廢物的數量與速度已遠超大自然的負荷。「正念消費」和「轉廢為能」成為人類延續生存的必然選擇。

丹麥有著悠久「轉廢為能」的傳統，以焚化垃圾再取能源作供電及暖氣之用。近來丹麥還因為垃圾不足還要向鄰近國家購買。在哥本哈根市中心 Amager 有一座焚化爐——Amager Bakke，採用了在建築比賽中勝出的建築師團隊 BIG 的新想法，將一個不受市民歡迎的垃圾焚化爐轉化成一座可以滑雪的「山」。公眾可以攀上此山，在頂峰俯瞰整個城市，之後還可以滑雪而下。建築的立面由很多金屬植物盆組成。它們既作收集雨水之用，亦為城市創造更多的綠化。

Amager Bakke 的煙囪設計有特別的用意，它噴出來的是一圈圈圓形的輕煙，每一圈代表了若干噸的二氧化碳排放，這量化的煙圈便是對公眾的提醒和警號。正如有建築師說：「只有認知才可以有動力改變人的行為。若人不明白，他們也不會作出改變。」他認為建築師不只是為建築物設計美麗的外衣，或只是美化一個不為人接受的垃圾焚化爐，而是這個建築設計真的為人和社會帶來實在的利益。

這座焚化爐不但成為市民遊樂的公共空間，更具有教育及警世意義。況且，丹麥的國策是鼓勵健康城市和生活，鼓勵人民做運動、踩單車、攀山、滑雪等。Amager Bakke 結合轉廢為能、教育與市民參與，它的意義實在重大。

回看香港，位於屯門，結合休閒、教育和自然生態設施的

污泥處理廠 T‧Park 亦是一個轉廢為能的新嘗試，它轉化城市的污物，成為 SPA 浴場的能源。其實，我們 18 區的垃圾站也可以成為每一區的地標，垃圾堆填區亦可轉化成美麗花園。正如著名日本建築大師伊東豐雄所言：「只要人和人建立起彼此信賴的關係，無論是在任何不知名的土地上，都能夠實現出美好的建築。」

文 / 陳翠兒建築師

丹麥的建築政策：
以人為先

丹麥建築政策包括：
建築為人、建築遇人、
建築與民主、
建築與可持續性、
建築的貢獻。

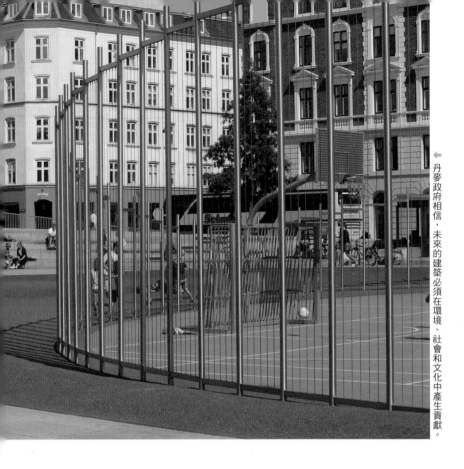

← 丹麥政府相信，未來的建築必須在環境、社會和文化中產生貢獻。

「建築為人。建築是我們生活的框架，它的價值觀和理念在影響著我們。建築作為一種藝術形態，它表達人在此時空存在的意義。優秀的建築能提供給個人及集體上成就我們理想的環境。丹麥政府希望讓孩童及年輕人，可以體驗建築創意的世界，明白建築如何影響著人類。」

——《丹麥建築政策》

城市是我們的共同創作。有甚麼樣的人，就有甚麼樣的
城市。宏觀世界上不少國家，都有制定它們的建築政策
（Architectural Policy）。2017 年我們到北歐參訪了丹麥、
芬蘭和瑞典，三國都有其個別的建築政策。當中丹麥的建
築政策是比較全面的，加上有半官方半民間合作的「丹麥
建築中心」的推動，它的建築政策實行起來是事半功倍的。

丹麥的建築政策主旨是「以人為先」（Putting People
First），前設是優秀的建築有帶動國家經濟及就業的潛
力。它認為建築亦是創意產業，而丹麥的建築設計亦可如
其服裝及其他設計行業，成為外銷，帶動國家經濟收益。
它認為丹麥建築應反映其民主和高透明度的政治體系，亦
能確立國家在國際上的地位，為「可延續」的社會提供智
慧方案，推動在民間減少物質及能源消耗和可持續生活模
式。因此，丹麥是要創造一個安全，讓人民可享用，方便
行人和單車使用者的環境，真正的從城市規劃至建築設
計，落實他們的願景。

丹麥的建築政策分為 5 部分。第一部分是政策的引言，
主題是「建築為人」，它確定建築對人和社會的意義，延
續丹麥建築歷史上以人為本的傳統，在教育方面增加人民
對建築的認知，在城市發展方面容許人民參與城市建造的
討論，並參與決策。建築政策的宣言是：「政府將聚焦於
以建築作分界，推動在環境、社會和文化上的可持續性和
包容多元性；集中於教育及創意，視建築為一個重要國家

➡ 丹麥政府將建築的知識帶進中小學，讓學
生認識與環境有密切關係的議題。

產業，及增加丹麥建築在國際上的影響。」

丹麥建築政策其餘 4 部分是：「建築遇人」：兒童、青年及成人的建築教育。「建築與民主」：政府的帶動及市民的參與，市政府的職責不再只是城市的管理，而是聯繫城市各持份者的參與，建立共同的發展方向。「建築與可持續性」：從環境、社會及文化角度建造可持續性的未來，政策相信未來的建築必須在環境、社會和文化中產生貢獻。尤其是保留和轉化舊建築，延續它們的歷史文化價值。「建築的貢獻」：認定建築的質素，其創意、國際地位及貢獻。

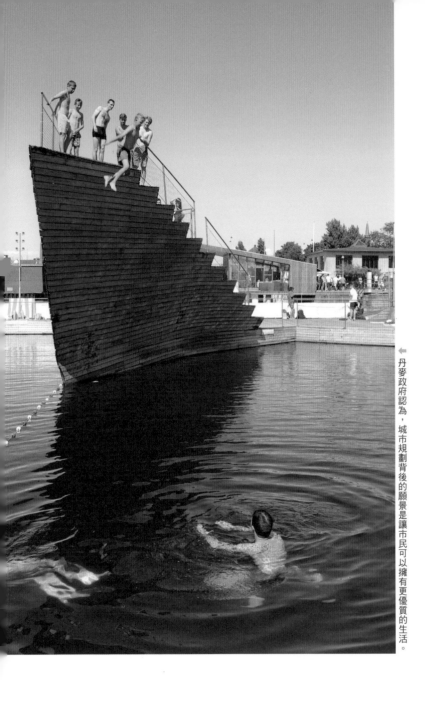

丹麥政府認為，城市規劃背後的願景是讓市民可以擁有更優質的生活。

Danish
architectural policy
Putting people first

February 2014　　　　　The Danish Government

丹麥建築政策的封面宣言：「以人為先」。

政策認為好的建築能滿足個人及群體層面上，對安全功能的需要；好的建築有助經濟發展和增加工作機會，丹麥的以人為本社會主義制度，亦表現在其建設城市過程中的民主性和透明度，建築能有效地配合物料、能源，達致可持續的生活模式。

基於國家建築政策的發展方向，丹麥的每個城市都會與當地市民繼續建立屬於自己城市的建築策略、城市規劃及建築的目標和實行形式。建築政策是重要的工具，能幫助建築師、規劃師等專業人士與市民、發展商、承建商建立對

話與交流，從而發展具本地特色的方案。市民要在早期加
入，才能增強大家的認知、參與、討論和決策。市民的參
與是可持續發展城市的重要基石。

好的建築，如房屋及公共城市空間，能為社區帶來生命
力。保護優秀的歷史建築是文化的傳承，能增強市民的地

方感，讓我們更認識自己的過去和身處的現在。文化的建築和公共空間結合由市民組織的文化活動能為地區帶來活力，成為城市文化的凝聚和創新點。

建築的設計應鼓勵人對環保及資源友善的行為。除了提供宜居的生活和集體公共空間，現今的建築設計還需要面對氣候變化等宏觀的問題，不應以經濟發展和提供就業為名，而犧牲我們的環境。舊有的工業建築或工業區可以改造成為社會、能源、環境及文化保育等多贏的典範。

丹麥建築政策支持建築業界的成長和創新，支持及培育建築設計及建造人材，公營建築要在質素和創新上作帶領及典範的作用。國家肯定建築業作為創意產業帶來的各方面利益，致力培育建築業界充滿才華的新一代，提供對新一代建築人材發展的機會，建築比賽已在北歐有著深遠的傳統，以民主的信念、公開的機制發掘人材。

總括而言，丹麥的建築政策是以建築為人、國家，和世界創造價值。

文／陳翠兒建築師

「建築遇人」：
把建築教育
帶進學校

2013 年，丹麥進行了
教育改革，推行建築教育。
建築教育不只是讓學生
明白建築的影響，
還以建築教育作為
培育學生的創意思維和
創造的過程。

← 在丹麥，無論是中小學生或是成人，均有機會接觸到「建築」。

丹麥建築政策中指：「人在任何地方，每天都在體驗著建築。建築物、園林景觀和城市空間很自然的已成為我們生活的一部分，我們卻很少反思它們是如何影響著我們，和建築設計背後設計的意圖。建築是我們生活的反照，它表現著我們對生命的價值觀，建築是塑造我們理想社會的框架。」

建築反映我們的價值觀，無形的在影響著我們的下一代和共同塑造的未來。因此丹麥的建築政策將「建築」帶進教育課程，並作為政策的首篇。我們年輕一代就是我們的未來，給予他們希望和支持，也就是我們共同的希望。近年北歐城市的規劃，就特別加強了年輕人的參與，讓年輕人在城市發展上有發言權和影響力。

丹麥建築政策的第二部分是「建築遇人」，把對建築的認識廣泛傳播，當中包括了評論、展覽、導賞、比賽、書籍、辯論、講座、電影、電視等不同的媒介。讓人民明白建築對人、社會、環境所帶來影響，人民的認知是參與城市發展的決策過程中重要的根基。此建築政策令我對民主社會有了更深的了解：民主不只是依靠一個每人有投票權的機制，而是投票背後人的智慧；智慧城市，亦不只是有嶄新的科技，而是利用科技背後人的智慧和決策能力。建築政策中的「建築遇人」，除了將建築教育帶到小學、中學至成人等不同的層次，還廣泛的利用了現代的電子平台，讓人民以更快和便捷的渠道取得資訊，在有充分資料和分析後能作出智慧的抉擇。

2013 年，丹麥進行了教育改革，主旨是「把學校帶到社區，把社區帶到學校」，學校成了社區的中心與社區結合。建築教育不只是讓學生明白建築的影響，還以建築教育作為培育學生的創意思維和創造的過程。

➡ 丹麥政府積極舉辦展覽、導賞、比賽、書籍、辯論、講座等活動推廣建築教育。

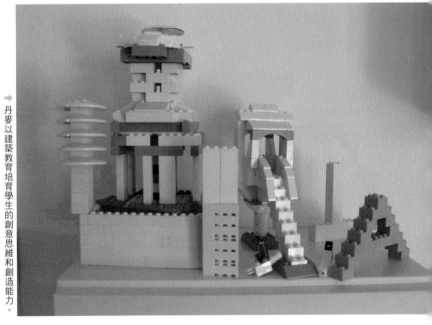

➡ 丹麥以建築教育培育學生的創意思維和創造能力。

我們生活的框架 **071**

丹麥政府的文化部門聯同丹麥建築師協會及丹麥建築中心一同制定建築教育課程，提供老師們的培訓，亦舉辦「建築與兒童教育」的交流會議，讓教育界人士分享經驗和在「建築教育在學校」的政策上作改善。丹麥文化機構（Danish Agency of Culture）還會安排建築師到學校分享或主持工作坊等。

在中學方面，教育課程引進了城市設計、地球的可續性、

氣候變化、人為環境對人類行為及身份的影響。以目前世界面對的挑戰為學習主題，學生探討解決的方案。因此教育不只是知識的增加，而是培養學生解決問題的能力和創意的思考。

北歐的教育改革已漸趨由分科到跨科的全整教育。就如以建築作學習主題為例，讓學生從建築入門對其他「非建築」範疇均有認識。在北歐建築教育中，職業教育備受著重，建造學（Construction）是一個專業，是建造城市重要的一環。因此在夏季，丹麥建築中心便會為有興趣的學生提供接觸建造、建築相關科目的體驗課程，讓學生在他們選擇專科之前有更清楚的認識。

總括而言，引進建築教育是提升人民的認知、分析、判斷和創意力，是人民參與國家及城市發展中很重要的基礎。教育並非單向的由上而下的思想指導，而是培養我們對生命的熱愛、獨立的思考，讓每人能發揮自己的潛能。希望香港的教育能邁向此方向，能更開放包容，對我們的小孩和年輕人給予尊重和信任。

文／陳翠兒建築師

城市是屬於市民的

公民參與在城市規劃和
建設在丹麥是實踐民主的
必然，因為一切都是
「以人為先」（Putting
People First）。

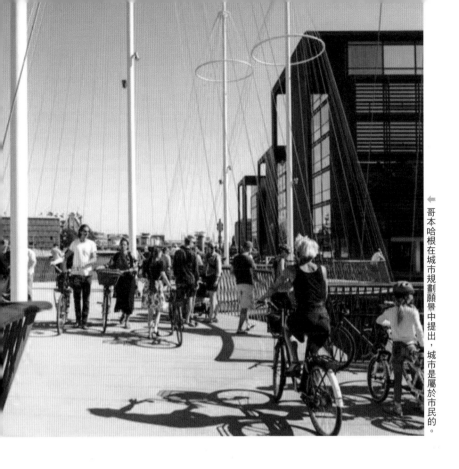

「城市發展一定要基於與市民開放的交流，明白我們自己的需要和潛能。城市是屬於市民的，我們需要明白市民是如何的生活，才可以一起營造更好的環境。」

——哥本哈根 2015 城市規劃願景

哥本哈根住宅屋外的水上陽台，人們可以在此曬太陽，上船，戶外進餐，在陽光下看書。

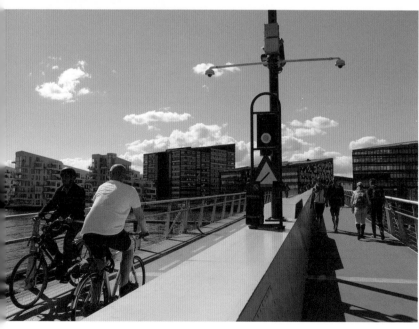

哥本哈根期望能發展成為世界上最環保、最適宜以單車代步的城市。

過往的城市發展，不少是著重於經濟發展的策略，近年北歐城市的發展方向卻有所不同，雖然經濟發展和創造就業是不可或缺的範疇，但北歐城市規劃願景卻不再只是單向以經濟發展為主，而是基於以城市所提供的優秀生活質素，來吸引人及商業投資。正如哥本哈根城市規劃願景中所說，選擇這個城市，是因為你在選擇一個可延續的生活模式。

城市規劃是工具，但背後的願景是甚麼？是為了市民可以擁有更優質的生活，擁有參與權和話語權，有更方便的公共交通、優秀的教育和學校建築，具吸引力的娛樂及多元文化選擇，有接受教育、工作、醫療的平等機會，能活在一個整潔又安全的城市。

丹麥哥本哈根的建築具多樣性，各小區各有特色，而房屋設計方面也並非一式一樣的倒模，而是各有獨特的面貌。市政府在房屋方面，讓市民在價格和種類上有不同的選擇。無論各個領域都著重創新，特別是建築設計。北歐本身已有公開建築比賽的悠久歷史，設計比賽不但可以提升設計水準，還可以孕育和成就不少年輕、有才華的建築師，給下一代希望和發揮機會。丹麥的新城鎮中，就以學校作為社區中心，成為市民共享的圖書館和運動場。

哥本哈根承諾於 2025 年成為全球第一個零碳的城市，整個城市的規劃就要為此目標而努力，要大幅度減低能源消

耗，要有更綠色環保的交通工具，提供創意及全面的解決方案。新的城市規劃是為了應對全球的氣候變化，政府與私營持份者合作邁向此共同目標，增強城市綠色多樣性的發展，丹麥立志要成為可持續發展的先行者。

哥本哈根的理想是要成為世界上最環保、最適宜以單車代步的城市，有高質素的生活環境和公共空間，每區有自己的小區特色。要達到這些理想，除了政策的大方向，還要有公民的參與，哥本哈根市民參與城市規劃發展的歷史悠久，甚至有市民參與運作的經驗。市政府肯定在發展早期

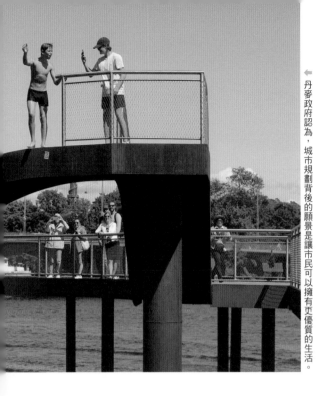

與市民對話的成效，相信對話能啟發創意，能得到當區居民的支持，每區的議會便是扣入市民參與的重要一環。市政府的職責是制定發展框架和方向，而不是決定實行的方法。市政府的目標是為了提供優質的生活，而這優秀質素是來自早期的對話，明白市民、發展商、城市的真正需要。公民參與城市規劃和建設在丹麥是實踐民主的必然，因為一切都是「以人為先」（Putting People First）。城市以人為本，市民的參與、構思自己城市未來的話語權，是可持續發展的重要基石。

文 / 陳翠兒建築師

挪威森林中的監獄

HALDEN PRISON

哈爾登監獄

 L

Justisveien 10, 1788 Halden, Norway

 Y

2010

 A

Erik Møller Architects, HLM
Architects

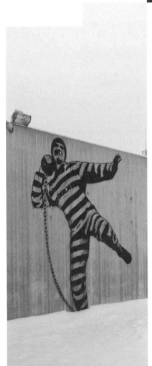

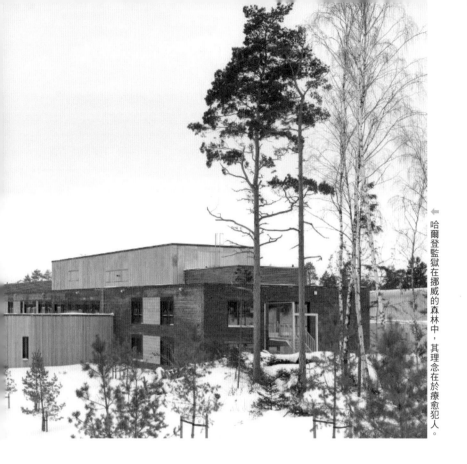

挪威的森林中有一所世界著名的監獄，名叫哈爾登監獄
（Halden Prison），這所監獄出名之處是它與別不同的理
念：「監獄不是用來懲罰人，而是用來治療進來的人」。
哈爾登監獄認為，若只是將犯人監禁在一個「盒子」中多
年，並不會肯定出來的人已能改邪歸正。即使嚴苛對待犯
人，也不保證能令犯人轉化。這裡是一個療癒的地方，讓
進來的人可以變得更柔軟。

哈爾登監獄於 2010 年竣工，建在挪威南部的哈爾登鎮，是高度防守的監獄。裡面的 250 個犯人都是重犯。負責設計監獄的建築師團隊是丹麥的 Eric Moller Architects 及 HLM Architects，他們在挪威司法部舉辦的建築設計比賽中勝出。比賽的主旨是讓犯人得到「康復」，及減低再犯率。它的設計現代化，充滿北歐的簡樸特色，外面被大自然的森林包圍，而監獄內的設計就如一間精品

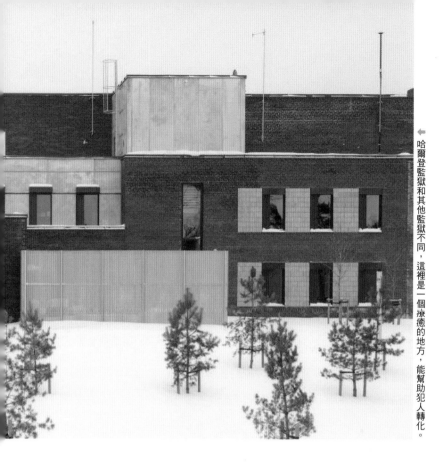

哈爾登監獄和其他監獄不同，這裡是一個塿癒的地方，能幫助犯人轉化。

小酒店。每個囚室都有 100 平方呎的空間，備有私人浴室，房內有電視、雪櫃、書桌、床和椅子，全都是精心設計，房間的玻璃窗戶也沒有鐵欄。無論在佈局、室內設計、戶外的園林設計上，都希望住進來的犯人能得到療癒。建築師的設計信念是：「此建築設計融入了大自然，成為人康復的重要元素。這裡的犯人能從四季的變化，感受時間的消逝。」

在這裡，犯人與獄卒沒有分隔，他們會一起跑步和玩音樂。監獄職員的職責不是要監控，而是來成就療癒。職員要完成兩年的大學課程，課程的重點是在人權、道德和法律。這裡有約 340 位職員，負責照顧 250 位犯人，包括導師和醫護人員。他們的工作如同生命的教練，他們與犯人交談，探討犯罪背後的原因，希望在獄中的時間裡，培養犯人獨立工作能力，建立他們與家人的關係。這所監獄希望犯人能成為溫和的人，而不是令他們有更多的憤怒。因此，這裡還有家庭套房，讓犯人的家人可以在某些日子進來和犯人共住，藉著家人的關懷和愛來轉化犯人。還有開放式的廚房及客廳，讓犯人們建立合作、交流的關係。

哈爾登監獄內還有牙醫服務、圖書館、小型超市和共用的公共客廳。事實證明，挪威出獄犯人兩年後的再犯率只有 20%，而在 80 年代，普遍再犯率約為 60 至 70%。挪威政府認為如此投資在轉化犯人身上非常值得，因為以治癒為出發點，能讓犯錯的人重投社會，能為社會做出貢獻就是一個很大的增值。

監獄原本的概念是懲罰犯罪的人，將他們與社會隔離，並沒有深究犯罪背後的成因，若成因沒有改變，犯人的犯罪行為會不斷重複出現。哈爾登監獄希望從人犯罪的地方入手，以人與人之間，和家人之間的關懷作為轉化的能量。哈爾登監獄的故事被拍成電影，是由 Wim Wendew 導演的 *Cathedrals of Culture*。當中最後的一個鏡頭是一個哈爾登獄內的一位犯人，由他那充滿著自我保護及不友善

的態度，到燦爛微笑的一刻。那一個微笑就和其他的男孩並無分別，亦是電影最感人的一刻。

看見哈爾登監獄的囚室，便想到香港細小的居住環境。囚室面積有 100 多平方呎，赤柱監獄的囚室面積是 80 多平方呎，即使是最早期的石硤尾徙置區，單位面積也有 120 平方呎，都比平均每人只有 4、50 多平方呎的香港劏房大得多。

香港雖然有最低工資保障，薪金升幅卻遠遠趕不上樓價和租金的升幅，我們的居住空間面積也每況愈下。回看挪威的哈爾登監獄，良好的居住環境加上人性的關懷可改變犯人，以愛轉化他們內心暴力和仇恨的種子。我們創造空間，而空間也在無形中影響著我們，過分擠逼的空間，對人的身心都會有不良的影響。

文 / 李培基建築師

圖書館是芬蘭的
人文地標

KAISA HOUSE [1]

NATIONAL LIBRARY [2]
國家圖書館

OODI [3]
赫爾辛基頌歌中央圖書館

(L)

[1] Fabianinkatu 30, 00014 Helsinki, Finland
[2] Unioninkatu 36, 00170 Helsinki, Finland
[3] Töölönlahdenkatu 4, 00100 Helsinki, Finland

(Y)

[1] 2012　[2] 1840-1845　[3] 2018

(A)

[1] Anttinen Oiva arkkitehdit Oy
[2] C.L. Engel
[3] ALA Architects Ltd

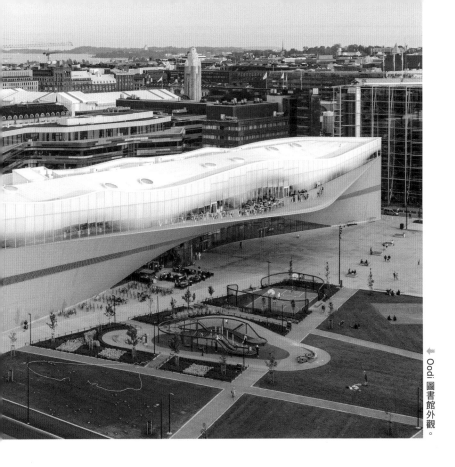

2019 年，芬蘭人口約為 550 萬。同年在瑞士舉行的世界經濟論壇年會，公佈世界競爭力指數，以生產力為評核標準，芬蘭在 141 個經濟體中排行第 11 位。然而，國民一般每星期只工作 40 小時，為甚麼他們能夠少勞多得？

據旅居芬蘭多年、研究當地教育系統的台灣作家陳之華的觀察，這要歸功於他們務實的教育制度和配套設施。她2008年出版的《沒有資優班》一書指出，圖書館是芬蘭的人文地標。十多年過去了，她的觀察依然正確。而芬蘭的圖書館數目和質素亦與時俱進，迎合市民的需求。另一位芬蘭人依卡‧泰帕爾（Ilkka Taipale）在其編著的《芬蘭的100個社會創新》中說，使用圖書館是芬蘭人生活的一部分。

芬蘭的圖書館無論大小，都聘請專業資訊人員為市民服務，在資訊愈來愈氾濫的環境下，懂得用技術和經驗去分辨資料的準確性就愈來愈重要；在某些偏遠地區，就派出流動圖書車定期到訪。除了我們一般能在圖書館找到的書籍和錄像光碟外，電腦、3D打印服務、血壓計，甚至縫紉機都可以借用。

圖書館恍如社區的客廳，市民可隨便來閱讀、做研究，歎杯咖啡、吃件餅和朋友聊聊，都已成為日常生活不可或缺的一部分。以芬蘭首都赫爾辛基為例，市民和遊客都可隨意享用圖書館的設施，其中首推建於2012年的赫爾辛基大學圖書館 Kaisa House，它的設計是從一個公開比賽中選出來的，它坐落在校園邊陲，一邊與古典建築群為鄰，另一邊接著商業區。莫以為到訪大學圖書館，非學生要預先申請才可進入，其實只要依從開放時間便可免費使用。它樓高7層，並附有4層地庫，外牆採用傳統紅磚，配以正方形窗戶以呼應附近建築物的款式，但建築師利用偌

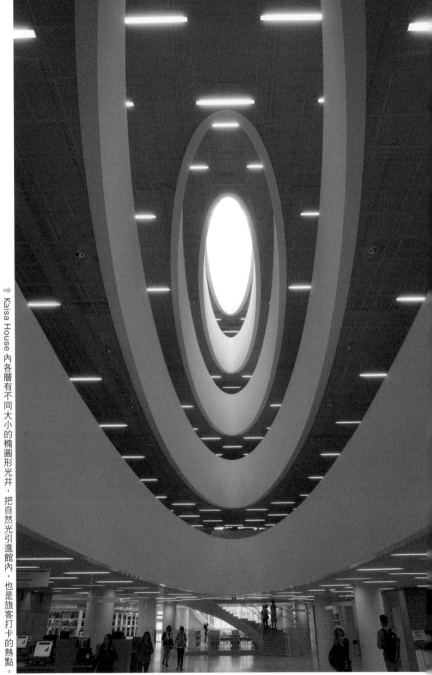

➡ Kaisa House 內各層有不同大小的橢圓形光井，把自然光引進館內，也是旅客打卡的熱點。

我們生活的框架 **089**

大的拱門，讓平實的立面起了變化，給正門一個名目。令我印象最深的就是館內光的感覺，透過一系列橢圓形光井，加上白色的內牆和淡色石板地，令人沐浴在亮麗而樸素的空間內，讓參觀者和學生各自享受和專注自己的工作。若仔細觀察，就會發覺他們選用的家具都非常講究，譬如符合人體工學的梳化，還有配合芬蘭簡約美學主義的色調。

新建的圖書館，自然能夠滿足今天的需要，舊的又如何？那麼就要說說國家圖書館，它位於赫爾辛基教堂和參議院旁。正門沒有遮風擋雨的蓋，推門後有一道玻璃旋轉門，讓室內不受外面空氣和噪音的影響。

長方形的大廳四面整齊地排列了 28 條兩層高的科林斯式柱子，半隱藏著書櫃和走廊；但最吸引人的就是豐富裝飾的筒形屋頂，正中還有一個圓形拱頂，附有弦月窗，把陽光引進室內。據說在 2015 年竣工的修繕工程中，專家和學者花了不少時間來處理這歷史價值很高的飾樣，工程中還隱蔽地加入了現代屋宇裝備。這個以展示為主的大廳，可通往南面和北面的閱讀室，讓市民和學者有個舒適典雅的工作空間。館藏的古文獻以俄文、瑞典文和芬蘭文為主，我只能欣賞悅目的裝潢，感受靜謐的環境。當然亦可以使用館內的電腦系統和互聯網，瀏覽其他參考資料，但能夠置身在一所瀰漫著歷史氣息的建築物中，感受一下古籍的氛圍，並認識它如何與時俱進，的確難能可貴。

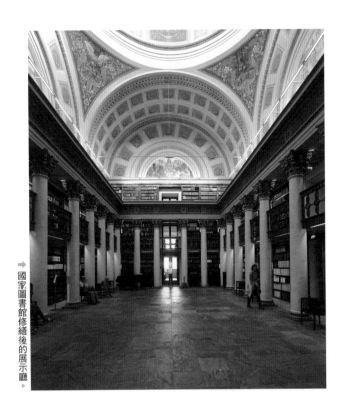

→ 國家圖書館修繕後的展示廳。

最後也要提提在 2018 年開幕的赫爾辛基頌歌中央圖書館（Oodi），它與音樂廳、當代藝術館 Kiasma 和市民廣場為鄰，並遙望國會大樓。在城市規劃上，它佔了很重要的地位。由勝出建築設計比賽的建築設計公司 ALA 負責設計。我鼓勵你在網上查查資料，看公眾對這棟在芬蘭最新的圖書館，有甚麼評語？看來其他國家和城市的管治者，為大家的福祉，也要探究最有效提高市民面對未來挑戰的策略並盡快落實。

文／李培基建築師

芬蘭的建築設計
比賽

KALLIO CHURCH[1]

卡利奧教堂

TEMPPELIAUKION CHURCH (ROCK CHURCH)[2]

聖殿廣場教堂（岩石教堂）

（L）

[1]/ Itäinen Papinkatu 2, 00530 Helsinki, Finland
[2]/ Lutherinkatu 3, 00100 Helsinki, Finland

（Y）

[1]/ 1912　[2]/ 1969

（A）

[1]/ Lars Sonck
[2]/ Timo and Tuomo Suomalainen

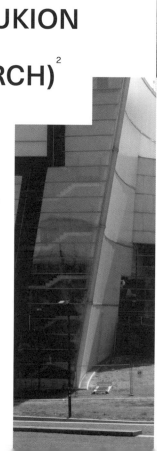

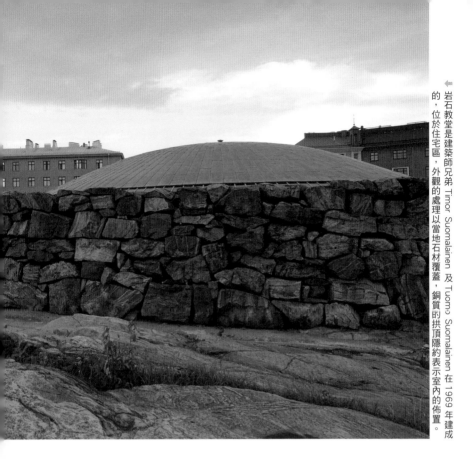

岩石教堂是建築師兄弟 Timor Suomalainen 及 Tuomo Suomalainen 在 1969 年建成的，位於住宅區，外觀的處理以當地石材覆蓋，銅質的拱頂隱約表示室內的佈置。

芬蘭在 2018 年共有 1,200 萬位旅客到訪，首三位是從俄羅斯、德國和瑞典來的。他們到訪的目的離不開是吃喝玩樂。芬蘭旅遊局編印了不少單張和小冊子，還有放在網上的資料，讓旅客規劃行程，留下美好的印象。眾多單張中，有一份介紹芬蘭過去百多年用比選方式選出並建成的建築項目，介紹在建築設計比賽中選出並實踐的優勝作品，這種資訊對主流遊客有甚麼參考價值？實在令我摸不著頭腦，百思不得其解。

細閱後，發現芬蘭政府和相關機構持續採用比賽制度，目的是從參賽作品中挑選出最合適、具原創性的設計，並讓建築師有闖出名堂的機會。項目種類繁多，依單張的地圖，可知悉附近有甚麼具特色的建築物，更可了解它當年是如何被篩選出來的。到底「比賽」這個制度，何以經得起時間的考驗？

芬蘭是少數採納這個制度的國家。在其他地區，這類制度常被批評為浪費資源、延誤工期的罪魁禍首，專家評判團隊選出來的方案若不是天馬行空，就是造價高昂，為主辦機構帶來負面的影響。芬蘭的相關組織又如何逃過這厄運？

原來芬蘭的憲法對環境有明確的註解。國民對自然、生物多樣性、環保和國家遺產都要負責。而國家向國民承諾享用健康環境的權利，國民也有權表達可能影響環境的意見，充分表現權利與義務的關係。因此芬蘭人民從小就開始認識和欣賞環境，當然包含各類建築設計，目標是提高國民這方面的眼界。怪不得公開比賽的評選中，有詳盡的公眾諮詢環節。使百多年傳統的建築比賽機制，確認為篩選和提升質素的良方。

芬蘭建築師協會，是官方的建築比賽承辦組織，他們有清晰的規則，對評審團隊的要求都非常嚴謹。據瑞典皇家科技學院學者 Kazemian 等人在 2019 年的一項研究指出，從不記名的參賽作品中，利用同行評審，以協商的手法

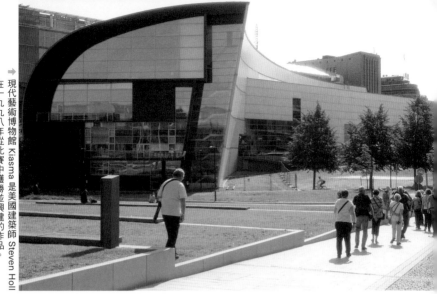

現代藝術博物館 Kiasma 是美國建築師 Steven Holl 在一九九八年從比賽中獲勝並興建的作品。

赫爾辛基大學思考閣外觀，無論是樓高和窗的大小，都以配合附近的舊建築物為主。

我們生活的框架　095

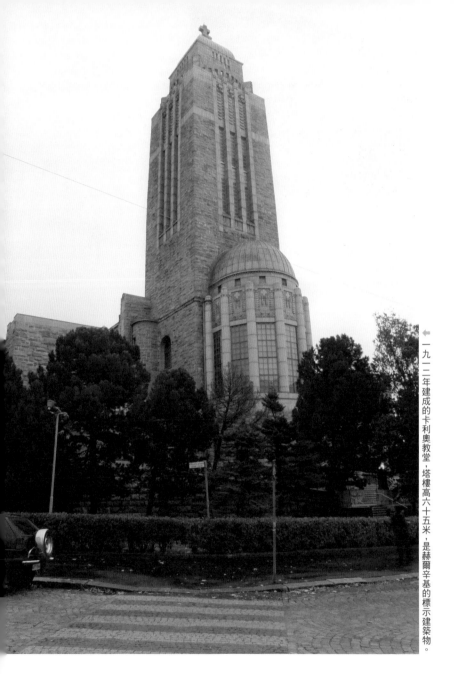

一九一二年建成的卡利奧教堂，塔樓高六十五米，是赫爾辛基的標示建築物。

建築 × 規劃・政策

來挑選作品最有效，而非建築背景的評審委員，也以道德和倫理的原則，在比賽規則下做決定，找出有原創價值和滿足規條的方案。研究補充說整個評選過程中可能花了不少時間，這也是芬蘭與其他國家在比選制度中不同的地方。他們深信在較長的討論中，評審團隊更容易找出優勝作品。

在 1912 年建成的卡利奧教堂（Kallio Church），是建築師拉爾斯·松克（Lars Sonck）的獲勝作品。教堂鐘樓是市內最高的，成為市內知名地標。但是另一棟在 1969 年建成的岩石教堂（Rock Church），因居民反對，比賽中的鐘樓被刪除，幸好對整體沒有太大的影響，現在還被列為保護建築物，成為遊客其中一個重要的景點。

比較近期的項目，被挑選出來的作品包括赫爾辛基大學的主圖書館和思考閣（Think Corner），雖然它們在市區中不太起眼，但建築物內創意無限，讓大學生和市民都享受比賽制度下的優良高質素產物。

文 / 李培基建築師

岸邊的芬蘭浴室

LOYLY[1]

ALLAS SEA POOL[2]

(L)

[1]/ Hernesaarenranta 4, 00150
　　Helsinki, Finland
[2]/ Katajanokanlaituri 2a, 00160
　　Helsinki, Finland

(Y)

[1]/2016　[2]/ 2017

(A)

[1]/ Avanto Architects
[2]/Huttunen-Lipasti-Pakkanen
　　Architects

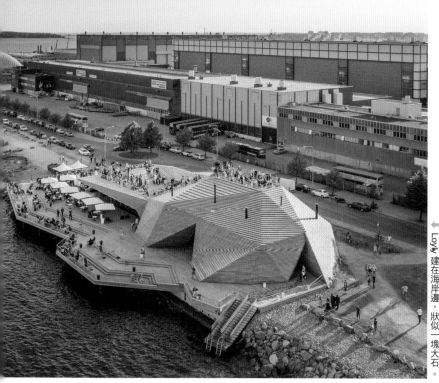

芬蘭浴，或者說桑拿，是芬蘭人生活不可或缺的一部分。
它提供一個祥和的環境給用家休養生息。正如前芬蘭總統
烏爾霍‧吉科寧（Urho Kekkonen）所說：「生命沒有芬
蘭浴是不可能的。」隨著芬蘭城市化，盛行的習俗也漸漸
被重新引入其首都赫爾辛基。

2011 年，建築師團隊 Avanto 為客戶設計了一個位於市區的桑拿項目，因不符合經濟效益，方案被束之高閣；輾轉間他們策劃了一個浮在海上的桑拿設施，因解決不了技術問題，項目又遇上相同的命運。最後他們碰到另外的機遇，在海邊興建小型桑拿和餐廳，設計了 Loyly 這棟木建築物。它位於赫爾辛基最南端的豌豆島（Hernesaari）區域，是填海而來的工業區，主要是船塢，用來修建船隻，但近年正在轉型為辦公樓和住宅區，並建有海邊公園。

Loyly 外表是用木條組成的不規則立體形狀，隱藏了桑拿浴室、餐飲等設施。最為人津津樂道的就是其廣闊的梯級，讓人登上台階，從高處遠眺海景，頗有新意。自 2016 年以來獲得多項國際設計獎項，包括入選《時代》周刊 2018 年的「世界百大景點」。Avanto 的兩位建築師也曾在 2017 年底受邀來港分享經驗。

在赫爾辛基市中心，另一個發展商 Töölö Urban，在 2013 年初研究在岸邊修建一座桑拿浴室、運動室及食肆等，並設有浮在海上的泳池，該項目稱為 Allas Sea Pool。經過兩年時間與市議會和 20 多個政府部門商討後，終於獲發興建和營運的許可證，經營權至 2023 年。Allas 比 Loyly 更具規模、面積大一倍，為鬧市中上班的市民提供一個暢泳、享受桑拿，吃餐喝酒和上屋頂看海的機會，是個既新鮮又獨特的體驗。他們的構思，在社交平台得到很大的迴響，再透過群眾集資，取得項目的部分經費。

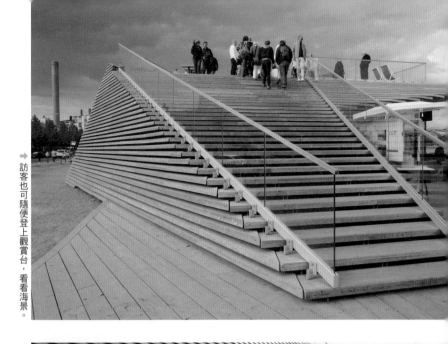

➡ 訪客也可隨便登上觀賞台，看看海景。

➡ Loyly 背海的一面，有一個三角形的正門，讓訪客到餐廳和浴室。

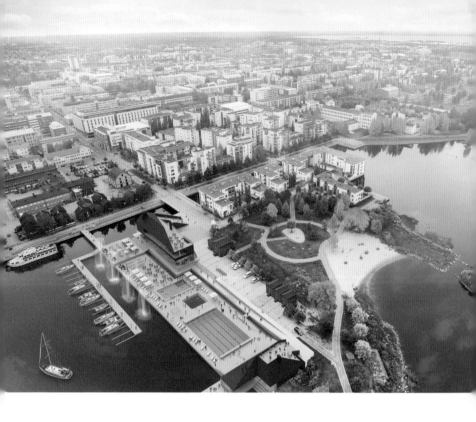

這所 Allas 海中泳池，2018 年開始運作，大獲好評，入場
人數勝過預期，營運者立刻籌建第二個版本，從建築比賽
中選出建築師團隊 OOPEAA，採用靈活組件式的設計，
本來預期於 2020 年夏季在芬蘭中部奧盧（Oulu）開業，
但因新冠肺炎疫情的關係，發展商正重新制定這項目的時
間表。據說他們還計劃向其他國家的沿海城市推介這種休
閒設施和技術。因為組件的單元化，泳池和配套的設施，
都容易改動，以應付選址及其他功能上的需求。

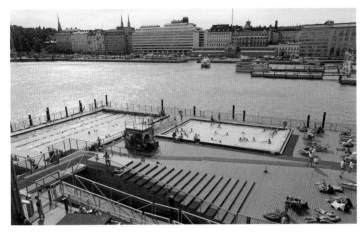

↑ 在 A■as 海中泳池中游
泳，可以欣賞市區的建
築物。

← Oulu 臨海泳池的模擬鳥
瞰圖。

這 3 個私人企業的發展項目都沒有政府輔助，從設計以
至選擇材料都採用本地技術和本地出產的木材，反映商界
和專業人士踏實創造出既利民又有盈利的設施。以靈活的
手段，一方面體現芬蘭人對桑拿的執著，也考慮到都市人
的生活節奏。舊瓶新酒，是市場不變的定律。多年前就香
港維多利亞港海濱發展的公眾諮詢文件中，也曾出現過類
似的海中泳池的建議，不知在討論之後，這種集娛樂、運
動又富創意的設施，有沒有機會落戶香港，為忙碌的市民
提供一個好去處？

文／陳晧忠建築師

沒有高利潤的公共交通樞紐建築

WORLD TRADE CENTER TRANSPORTATION HUB

世界貿易中心車站

(L)

New York, United States

(Y)

2016

(A)

Santiago Calatrava

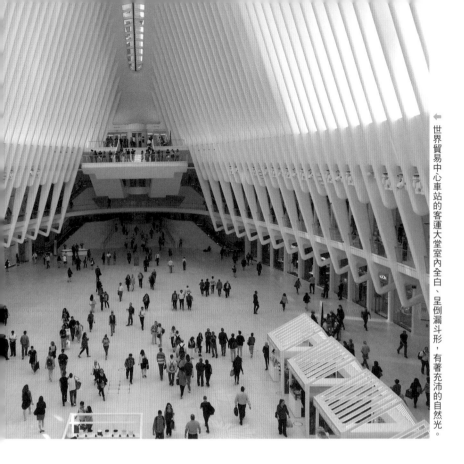

紐約世貿中心原址重建的除了有數座「問誰領風騷」的摩天大樓外，還有一個公共地鐵站，集購物、展覽、交通樞紐於一體。這座外形別樹一幟、極具雕塑感的動態建築，是西班牙建築師聖地牙哥·卡拉特拉瓦（Santiago Calatrava）近年的設計，他尤其著重於建築技術結構表現主義。

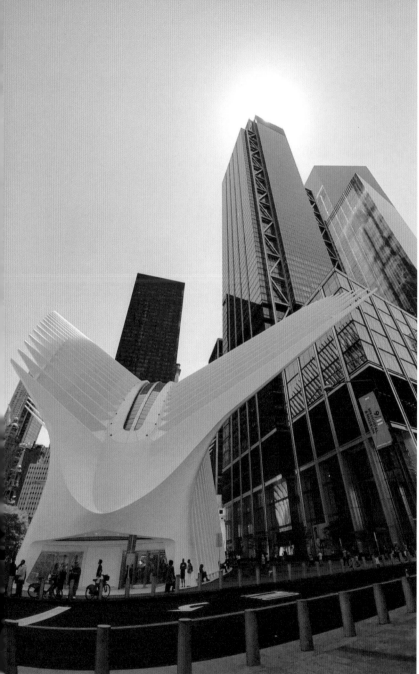

← 地鐵站的外形如同一隻展翅的飛鳥，包含多元共融的理念，成為城市功能符號。

卡拉特拉瓦是一位建築師，同時也是一個結構工程師和雕刻家，所以他的設計經常將結構形式運用在建築表現上，將生物骨骼架構（Living Structure）概念應用於主要建築結構的單元上，創造出具動感和流線型的空間，是理性和感性的結合，開拓了現代主義建築的另類領域。

這座公共地鐵站的外貌恍如展翅的飛鳥，其建築設計猶如一位孩童正在放飛的鴿子，象徵和平共存，展示包容多元社會的信念，成為城市獨特標記和功能符號。就像他的成名作品——法國里昂 TGV 火車站，如出一轍地擁有展翅、具超凡感性的建築結構外形。人們從遠處已可看到這標誌性建築，確立了公共交通樞紐建築的特定形象。

室內全白、倒漏斗形的高樓底客運大堂，有著充沛的自然光：曲線結構單元營造出流線型的室內空間，活現出現代版的巴洛克式建築（Baroque）。不其然令人聯想到 17 世紀建築大師法蘭切斯科·波洛米尼（Francesco Borromini）所建造位於羅馬的聖依華堂（Sant'Ivo），同樣散發出格外強烈的抽象感和現代感，複雜而充滿張力，展現人類的複雜想像。

其實，難以想像在這高密度和資本主義的都市重建規劃裡，會讓彌足珍貴的土地，興建和容納一座沒有高利潤回報的低層公共運輸建築，而不去發揮用地容許的地積比率、高度限制、地面覆蓋率等的發展參數。

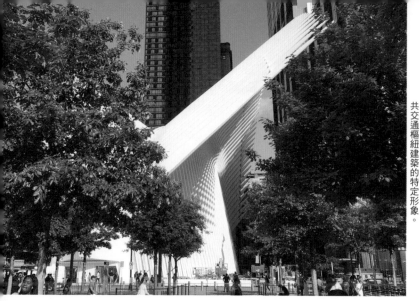

◀ 人們從遠處已可看到這標誌性的建築，具有公共交通樞紐建築的特定形象。

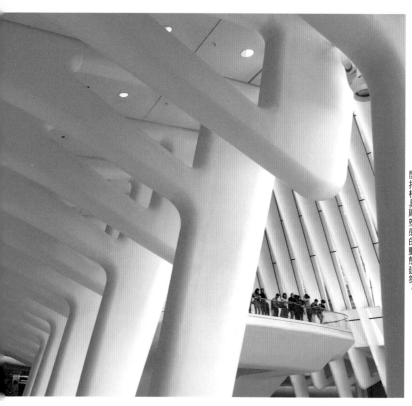

◀ 將生物骨骼架構的概念應用於站內主要結構單元上，開拓極具雕塑感的動態建築。

反觀香港，鐵路沿線區域、車廠旁或車站上蓋，必定規劃興建密集式住宅塔樓（指高層建築）和「蛋糕式」裙樓，並以車站為紐帶中心帶起大型商場和「軌道村莊」，這種成熟的綜合物業發展模式稱為「公共交通導向發展」（Transit Oriented Development）。作為在超大尺度和高密度巨構建築中的小型發展城市，以塔樓形式出現的集合住宅成為了最主要的建築類型。香港的香港站、九龍站、奧海城、及東涌站等便是其中表表者。

這種高密度、大跨度和龐大建築量體的城市景觀，切合近年國際上流行的「緊密城市」（Compact City）的城市設計，以公共運輸連結的密集城市，可為社區帶來活力，在能源使用上也更有效率，紓緩道路交通擠塞，和空氣污染等都市毛病，同時可保護綠色空間。

可惜，在香港這寸金尺土、高地價政策的環境下，這種設計因為與軌道交通連接，最能符合市場的需求和利潤回報，亦因為交通便捷，這類鐵路上蓋物業（Topside Development）的樓價近年便不停飆升，呎價往往過萬元，已遠遠拋離了香港普羅大眾可以負擔的水平，稍有能力購買的亦只會淪為富貴版的「納米戶」！再者，鐵路沿線車站只淪為物業發展的配套措施，只能配上功能性導向空間，和預留結構荷載，配合將來住宅或商業發展的連接基座（Enabling Works），而沒有引人注目的建築外形，更莫說成為特定城市形象和符號。

文／陳晧忠建築師

從花園城市走向
花園中的城市

「花園城市」（Garden City）
是將自然景觀與人工造景、
建設與耕種、生物與
數碼科技融合成為
有機的單一整體，
促成複雜且持續變動發展的
生態系統。

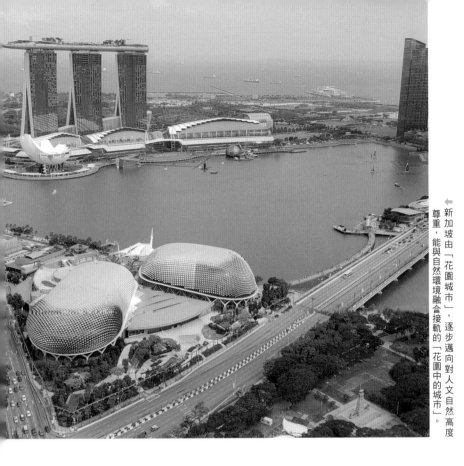

新加坡由「花園城市」，逐步邁向對人文自然高度尊重，能與自然環境融合接軌的「花園中的城市」。

人類經歷過兩次工業革命後，如今正向全球網絡與多元再生能源為基礎的第三次工業革命邁進，然而，人們與自然的距離卻愈來愈遙遠。因此，全球不少城市都意識到重新與自然連結的迫切性。「花園城市」（Garden City）是將自然景觀與人工造景、建設與耕種、生物與數碼科技融合成為有機的單一整體，促成複雜且持續變動發展的生態系統。當中新加坡是推動花園城市的佼佼者。

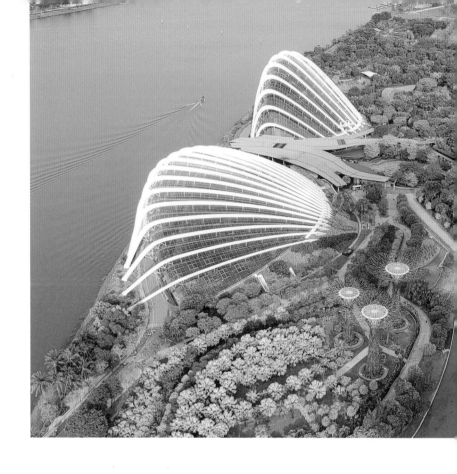

新加坡向來是管治良好的國家，有居安思危的優良傳統。
不管該國是否正面臨危機，它的做法總是如履薄冰，安全
系數高，於是社會高度穩定，顯示執政黨集中威權的效率
和高度執行能力。政府掌握土地發展的主導權，和設有土
地徵用、土地出讓等專門法例作為嚴肅性法律依據。也有
全民參與的民主認受性，造就了不少利好條件。難怪只
擁有約 561 萬人口，國土面積僅約 725 平方公里的新加
坡，雖狹小但不擁擠，炎熱但不侷促，成為舉世公認的宜

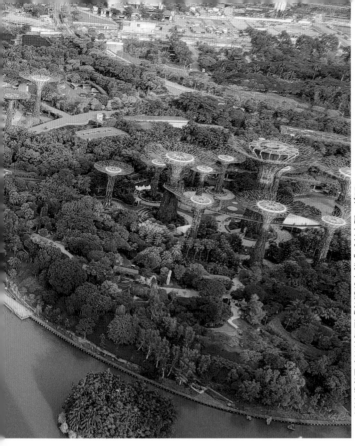

居地區。

由新加坡建屋發展局和國家公園管理局所推展的前瞻性花園城市藍圖，主要推行六大發展綱領：一、建立世界級的國家公園，二、活化城市中的公園和街道場地，三、提高城市環境中的生物多樣性，四、規劃配置適切綠化和休閒的城市空間，五、優化及提升園藝和景觀專業設計競爭力，六、開放全民及社區共議，共建更綠化舒適的宜居環

境。正如新加坡城市規劃之父劉太格先生曾說：「規劃要有人文學者的心，科學家的腦和藝術家的眼。」這才能達成擴展人類與自然的接觸，與大自然共存，共享居住和工作城市的宏大願景。

新加坡除領先綠色建築和可持續城市發展之外，在廠房預製組裝組件，室內裝修、屋宇設備等的建造方法，比起其他亞洲地區包括香港超前了不少。而組裝合成法（Modular Integrated Construction）在香港近年也被大力推行。相比起傳統建造模式，這種「先裝後嵌」的建造方法無疑能提升業界的承載力和可持續性，增加生產力，加強建造監管和工程質量保證，改善工地安全，縮短施工期及

減省廢料，也能減少對周邊環境的影響。更可降低對附近居民的滋擾，促進優質及可持續的建築環境，還有助推動行業改革。

為了推動他們「花園中的城市」的願景，一定要保障人民安居樂業，才能維持社會高度穩定。政府視房屋為社會福利（Social Goal），視提供房屋為責任。因此，人性化及有尊嚴的合理人均面積的公營房屋（稱為「組屋」）必須加快興建。為了達成每年的目標建屋量，局方著手研究一個建造期更短，更節省成本和減少依賴人手，且具環保效益的施工方案。模組化建築（Prefabricated Prefinished Volumetric Construction）遂應運而生，並且於新加坡發展已超過 10 年，新加坡目前已掌握成熟的技術細節和物流運輸。

因此，自新加坡獨立以來短短數十年，由一個以人為本的城市規劃為軸心的「花園城市」，逐步邁向對人文自然的高度尊重，能與自然環境融合接軌的「花園中的城市」（The City in the Garden），成為亞洲區領先綠色建築，可持續發展城市的借鑑藍圖，掀起全球關懷環境，永續城市的當代發展核心價值。

文／陳翠兒建築師

清溪川與元朗行人天橋的反思

清溪川

청계천

L
韓國首爾特別市中區昌信洞

Y
2003 年啟動修復工程

A
Mikyoung Kim Design

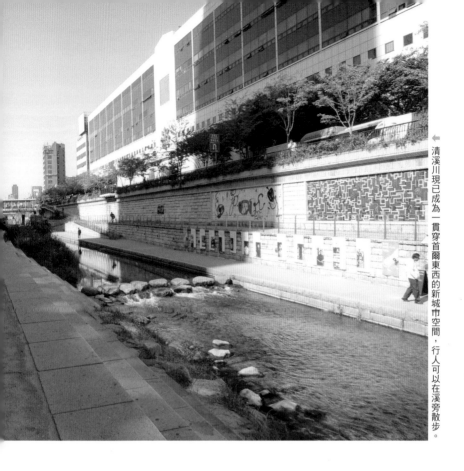

清溪川現已成為一貫穿首爾東西的新城市空間，行人可以在溪旁散步。

2005 年韓國清溪川的改造是當年備受世界注目的城市更生項目。早於 60 年代，城市發展多以道路為先，架空道路的建造覆蓋了首爾原有貫穿東西的河流清溪川，它總長 13 多公里，寬 50 多米。架空道路把城市南北分割，天橋下出現了日不見光的空間。現代城市發展以汽車為先，以道路分割，再加上人口和密度的增加，空氣污染，城市生活的質素只是每況愈下。

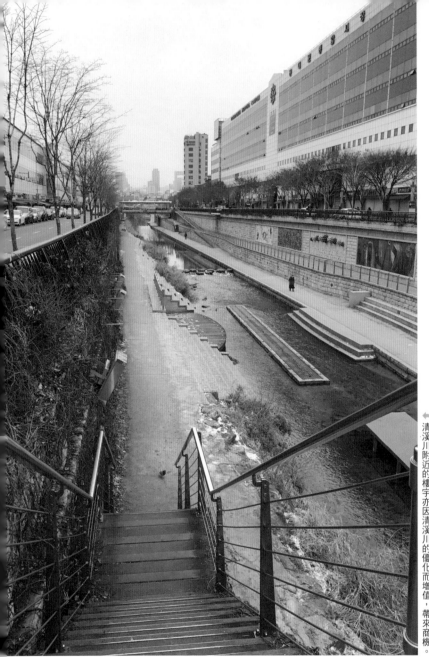

清溪川附近的樓宇亦因清溪川的優化而增值，帶來商機。

2003 年，首爾市長李明博推動清溪川修復工程，排除萬難地把架空道路拆去，將清溪川改造為一個貫穿首爾東西的新城市空間。那裡的溪中有蘆葦叢和水鴨，行人可以在溪旁行走，兩旁的樓宇亦因此優化而增值，帶來商機，成為觀光亮點，最重要是為城市創造可呼吸的公共空間。

這個城市空間的大改進，是來自政府的決心，政府架構內的文化政策組制定文化政策和研究，成立可直接接觸市長的清溪川復原市民委員會，由政務副市長主持整個復原計劃，以 3 年多時間完成整個復原。雖然仍有可改善之處，但其成功是來自於市長的勇氣和願景，有長遠為市民利益為重的策略，成立直接向市長負責臨時組織，並廣泛包括各持份者：商、官、學界、研究人員、專業人士及市民。改造不單是從建造的角度，而是包含環保、文化、藝術及經濟。清溪川景觀設計理念以歷史、文化和自然作主軸構思。8 個景區分 3 部分：上游的現代化首爾、中游的與自然結合的商業中心、下游的自然與簡樸。

城市規劃和設計不只是滿足數字上的要求和建造硬件，重要的是我們的發展都要為人和環境帶來真正的裨益。城市化過程，將人和自然割裂，這分割帶來了對人及環境的傷害，而重拾城市與自然的共存是未來城市發展的重要議題。

2018 年，香港路政署亦有建議在元朗教育路至朗屏站的明渠上蓋建行人天橋，當時的建造估價約為 17 億。不尋

常地，5 個專業團體，包括建築師學會、工程師學會、規
劃師學會、園境師學會及城市設計學會發出聯合聲明，希
望政府重新檢視此建議，理據是建議的行人天橋不單不能
解決青山公路段人車擠塞的問題，更會對元朗的城市空
間、通風及環境帶來不能逆轉的破壞。

我們在現場考察發現，明渠兩旁有綠樹林蔭，若將此明渠
如啟德河般改造成在溪澗中的綠色行人步道，它將會成為
一個有樹有水的綠色城市空間，行人亦可以沿著明渠兩旁

直達朗屏站。改造後的明渠不單只是防洪，亦可以成為城市中綠色的呼吸空間。而現時人車擠逼的青山公路一段，問題根源來自佔了大部分馬路面積的輕鐵。而自從有了西鐵後，輕鐵的作用亦相應減低。此類的輕鐵有固定的月台和路軌，佔據了不少道路面積，製造了人車爭路的局面。而元朗橋建在明渠上，並不能解決交通的問題。

元朗橋事件反映了香港城市設計的結構性問題。如墨爾本市設計及工程專員 Rob Adams 所說：「城市就如管弦樂團，雖然有各自精彩的樂器合奏出美麗的旋律，但若無指揮的統領，只會是一團噪音。」現時的城市設計亦如是，政府部門各自獨立運作，在城市規劃設計上需要更大的協調，而不會出現不完整、不全面、不協調的方案，此情形下，更遑論設計的質素。

還看其他城市，都設有城市設計的統籌處，重視設計的質素。韓國清溪川向我們展現了城市空間改造成功的要點：有改造的勇氣和願景，有研究基礎和整體的策略，廣泛包括各持份者，特別是市民的參與，改造的角度包括從環保、文化、藝術、經濟的角度。解決問題有很多不同的辦法，經由集體智慧洗禮，與市民共議的過程會帶來更可持續的方案。元朗橋事件算是我們香港城市空間改造的冰山一角，若我們的城市發展仍然缺乏全面的統籌、專業和市民的參與，諸如元朗橋的事件將會不斷出現。

← 二〇一八年，香港路政署建議在元朗教育路至朗屏站的明渠上蓋建行人天橋。

文 /Csir

展現民主自由的
有機建築

MARIN COUNTY
CIVIC CENTER

馬林郡市政中心

3501 Civic Center, Peter Behr Dr San
Rafael, California, United States

1962 (Administration Building),
1969 (Hall of Justice),
1976 (Exhibit Hall)

Frank Lloyd Wright

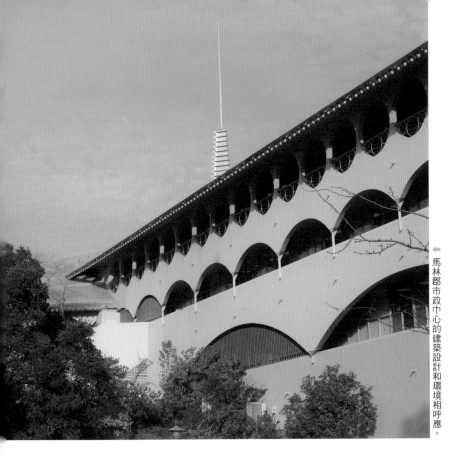

自香港反修例事件以來，巨型水馬及鋼鐵圍板一直伴隨著
重要的建築，幾近成為立面不可分割的部分！如堡壘設防
般的政府總部也彷彿成為原「門常開」概念的最大諷刺，
雖然一年多後水馬陣陸續解封，惟往後的新建築如何就種
種問題而作平衡或呼應尚有待觀察。

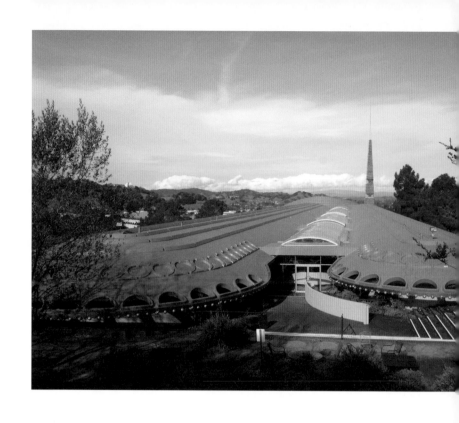

古今中外，政府建築除要具備實際功能外，往往也擔當了反映執政者理念、確立形象、文化推廣及展示未來規劃等重要角色。因此殿堂級建築師往往獲邀參與興建行政中心，柯比意（Le Corbusier）的昌迪加爾（Chandigarh，印度城市）、路易・康（Louis Kahn）的達卡（Dhaka，孟加拉國首都），奧斯卡・尼邁耶（Oscar Niemeyer）的巴西利亞（Brasilia）等都是經典之作，而屬弗蘭克・萊特（Frank Lloyd Wright）的則在美國加州馬林郡（Marin County）。

馬林郡市政中心（Marin County Civic Center）是萊特在

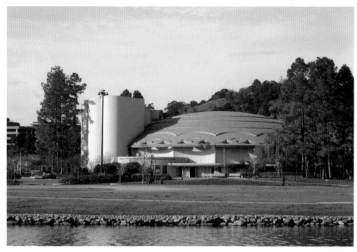

世的最後一個專案，也是他最大型的公共建設，因此是探
索其建築理念的重要作品。1957 年，90 歲高齡的萊特在
爭議聲中獲聘，為馬林郡規劃新行政區以應對日益增加的
公共服務。140 英畝的地域位於相連的小山丘中，環境清
幽怡人。當局原意是將山坡移除以開拓更多平坦土地作興
建之用，惟萊特大力反對，並以造橋作為靈感，配合圓拱
結構、預壓樓板、預製混凝土等當時的嶄新技術，設計了
跨越 3 個山丘，兩組分別達 580 呎及 880 呎的橫向建築體
作為行政主樓。兩組建築連接處頂層為扁圓拱頂圖書館，
旁邊則有 172 呎高，配有接收天線及排氣口的三角尖塔。

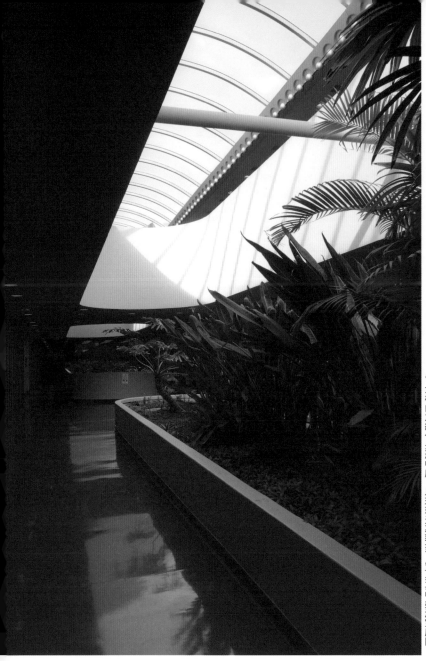

←大樓內為綠化長形中庭，以玻璃天幕覆蓋，置身其中如溫室庭園。

外迴廊及橫跨車道的拱門結構成為立面最大特色，相比一般建築，其外形更像法國的古羅馬遺蹟嘉德水道橋。

作為萊特唯一的大型政府建築，他努力創造的，是一個能展現美國民主體制、可自由交流意見、歡迎民眾到訪，又能令工作人士舒適的開放環境。大樓內為綠化長形中庭，以玻璃天幕覆蓋，置身其中如溫室庭園。建築頂層通往山丘頂部，遊人除可一覽天藍色的鋼製屋頂外，更能遠眺翠綠群山。設計除巧妙地保留了周邊環境外，亦充分展現了萊特有機設計的根本：建築要與自然融合而非作出破壞。今天民眾仍能欣賞大自然之美，可謂全靠大師當日的堅持。老萊特完全擺脫了政府建築一向冰冷官僚的印象，塑造出一個能感受加州陽光的周末好去處。從政者也成功透過建築塑造了一個體貼親民、充滿溫度的開明形象，與處處與民為敵，威權統治下隔絕人民聲音的重門深鎖形成強烈對比。區內還設有一間精緻的小郵局，這可是大師唯一為美國聯邦政府完成的項目呢！而沿人工湖一邊坐落的圓形表演廳，則是萊特建築學院（The Frank Lloyd Wright School of Architecture）師生的手筆，可說是師徒透過建築隔空對話。行政大樓整個工程於萊特死後 10 年才完成，當然又是多得其入室弟子的傳承了。

萊特一生推崇有機建築，無論是透過草原風（Prairie）、美國風（Usonia）或是亞利桑那沙漠建築所展現的，都可說是徹底的追求本土，並於追求本土中尋找新意義。今天重新探索萊特，就如重新認識自己，認識自己的土地及文化。

CH2

HA

ARCHITECTURE

✕ HUMANITY & ARTS

NESE HOUSE / UNICHU ART MUSEUM / 9/11
EMORIAL & MUSEUM / CITY LOUNGE - RED SQUARE
CHOUWBURGPLEIN / OPERAHUSET / SANCAKLAR
OSQUE / DEUTSCHES HISTORISCHES MUSEUM - PEI-
U / VIETNAM VETERANS MEMORIAL / BEYAZIT STATE
RARY / BIBLIOTECA VASCONCELOS / MIHO MUSEUM

建築　人文・藝術

人文關懷的風景

建築是藝術，也不是藝術。建築可能不止是藝術，也可能稱不上是藝術。這是建築的矛盾，也是建築的榮耀，向來如此，即是藝術，也不是藝術。建築藝術的起點是渴望做出更多成果，而不是單純解決某個功能問題，建築成為藝術的時候，不是為了藝術而藝術，而是為了社會目的而藝術。

——保羅・高柏格（Paul Goldberger）
《建築為何重要》

文 / 李培基建築師

瀨戶內海島嶼的
重生

倍樂生之家 [1]

地中美術館 [2]

 (L)

1,2/ 日本香川縣香川郡直島町

 (Y)

1/1992 2/ 2004

 (A)

1,2/ 安藤忠雄

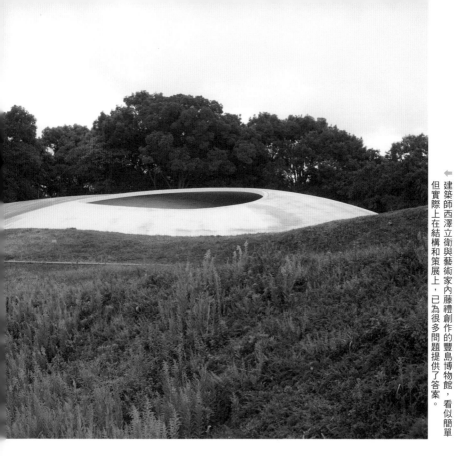

從 2010 年起，日本中南部瀨戶內海有幾個島嶼：直島、豐島和犬島，變得世界聞名。直島和豐島的面積與南丫島差不多，最小的犬島，只有半平方公里，離東京有 5、6 小時行程，怎會吸引世人的目光？這就要講講 4 位幕後功臣。

第一位是直島的三宅町長。在上世紀 80 年代，他夢想為
兒童創造一個自由自在的小島，可以無拘無束地在戶外露
營。他幸運地遇上志同道合的企業家福武哲彥，福武希望
回饋社會，計劃在直島興建一個露營基地，給不同國籍的
兒童享用。但這位有心人不幸離世，他的兒子福武總一郎
繼承了這個任務。1989 年，他們成功舉辦直島國際營，
讓多國的年輕人入住臨時搭建的帳篷，參與不同的活動，
進行文化交流。

與此同時福武用堅定的決心來說服各方，利用現代藝術、
建築和自然景觀來做主軸，讓曾經被工業廢料污染的島
嶼，轉化成一個文化區。他聯同策展經驗豐富的北川富
朗，舉辦每 3 年一次的藝術祭，吸引來自日本和各國的
參觀者，除了第一屆只有 70 萬的參觀人次外，接著的 3
屆，每次都過百萬，創造商機之餘，也為人口老化的村莊
帶來生氣及新的服務業。

1995 年獲普立茲克建築獎的建築師安藤忠雄，獲福武誠
意邀請到直島籌建「倍樂生之家」美術館和酒店，以及隨
後的地中美術館，館如其名是建於地底，展示 3 位藝術
家的作品，包括法國印象派大師莫內的睡蓮油畫。因善用
自然光和空間，展館沒有半點地庫的壓迫感。另外一棟是
為韓籍藝術家李禹煥修建的美術館，採用清水混凝土，凸
顯作品的獨特性。他們還策劃了「直島家計劃」，把村內
老舊的民宅改建成展覽的場所，建築師不可以無中生有，

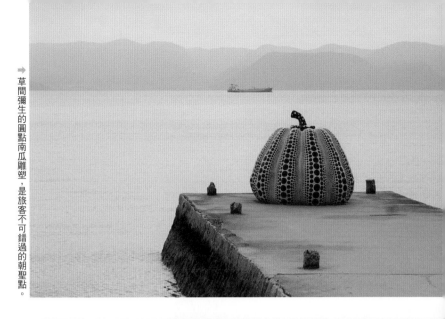

草間彌生的圓點南瓜雕塑，是旅客不可錯過的朝聖點。

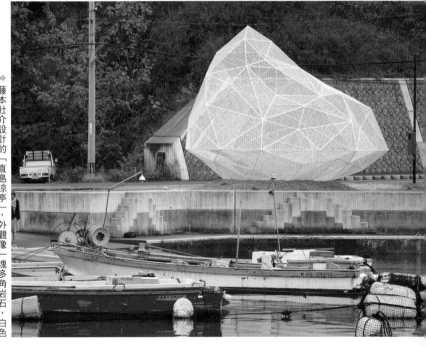

藤本壯介設計的「直島涼亭」，外觀像一塊多角岩石，白色網眼金屬結構具通透感，旅客可以入內休憩。

人文關懷的風景　**133**

←二○一○年完成的李禹煥美術館，也是安藤忠雄的作品。

←建於一九九二年的「倍樂生之家」美術館和酒店，是安藤忠雄在直島第一個項目，藝術品放置在館內外，讓參觀者隨意欣賞。

反之要依賴舊的框架來創作，挑戰更高的難度。

這幾個島嶼，各有特色，以最早發展的直島為例，迎接訪客的是草間彌生的著名圓點南瓜雕塑，不遠處就是建築師妹島和世設計的候車間和旅遊資訊站，簡約的單層金屬建築物、平實的座椅、通透的玻璃幕牆，給人一種寧靜和舒服的感覺。

至於離直島 20 分鐘船程的豐島，島上的豐島美術館，是建築師西澤立衛與藝術家內藤禮的創作，他們把展品和建築物融為一體，形成有機的形態，館內沒有一條直線，樸素的顏色，令人耳目一新，讓簡約的環境藝術來刺激思考。

文化的發展，原來不單只是建美術館那麼簡單，它們不是幾隻空降的「大白象」（指大白象工程，泛指建造成本超支、工程延期，或使用率較低而造成浪費的工程項目），我看到建基於社區的夢想，加入現代藝術、建築和自然景觀，還有社群持續投入的毅力和決心，成就了今天的瀨戶內海藝術區。這也印證了福武總一郎在 2017 年一次公開講話中的一段話：「日本的未來，不是要做小東京，而是地方要進行革命。不這麼做就無法進步。地方上還有很多寶藏。」他領導的團隊，利用藝術家的創造力，和新舊島民的同心協力，才能繼續他們的發掘工作。

文／陳翠兒建築師

櫻花陵園，
生死啟悟

櫻花陵園

(L)
台灣宜蘭縣礁溪鄉雪谷大道 1 號

(Y)
2014

(A)
黃聲遠、田中央工作群

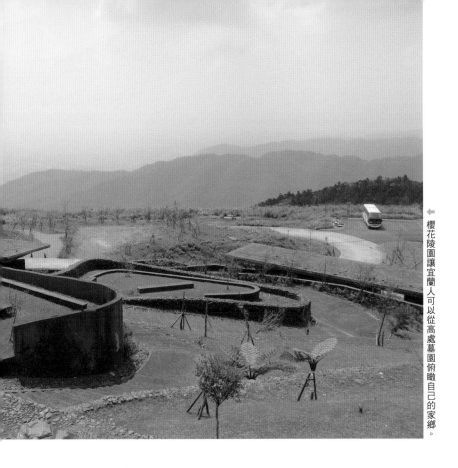

櫻花陵園讓宜蘭人可以從高處墓園俯瞰自己的家鄉。

在宜蘭礁溪鄉烘爐地山上，遠望著蘭陽平原和海中的龜山島，就是田中央工作群設計的櫻花陵園。原來這塊地曾被非法開墾，差點兒被規劃為垃圾場。前宜蘭縣長劉守成有一句話：「能從高處看著自己故鄉，是一種幸福。」因此，縣政府希望將此地建造成一座公有墓園，讓宜蘭人可以從高處墓園俯瞰自己的家鄉。

每逢櫻花盛開的時節，遊人都蜂擁上陵園觀賞櫻花。雖然這裡是陵墓，卻沒有讓人產生對死亡的恐懼，因為這裡四處都是綠意盎然的樹木與草地。我們活著總是怕提到死亡，每天生活就好像是永遠，死亡好像離我們很遙遠，直到它來臨。其實我們生命的每刻都存在於生死之中，生和死同時並存。

通常我們認為死亡是黑暗的，陵墓是可怕的，田中央設計的櫻花陵園卻逆轉我們對陵墓的固定信念。田中央的設計態度是容許建築師以身體和直覺來感受場地，從不斷的觀察和凝視中帶出已存在的答案，設計是把這原來已有的答

案顯現出來。就如參與此項目的黃介二說:「我相信很多設計,答案就在墓地裡,只是我們一時沒辦法連上線。」

田中央的建築師希望櫻花陵園可讓生者的心能靜下來,看清生命自然的單純,亦希望這陵園就是連小朋友也不會害怕,而掃墓可以昇華成感恩與內省的體驗。陵園當中的納骨廊由7片水泥板子組成,懸挑結構謙虛地融入山景之中。

人為的建築與周遭的環境互相呼應,進行對話。在櫻花陵園,建築物絕對不是主體,環境才是主體,建築是個陪伴。田中央一開始就打算讓集中式的納骨櫃成為地景的一部分,消失在自然之中的7條水平板是納骨廊的頂蓋,低調謙和地融入在地景之中。建築每每是與其身處的環境建立對話,這次陵園的建築亦是生與死的一次對話。這7片水平板的輕,帶出了生命之輕,而不是沉重的感覺,死亡沒有我們所想的那麼沉重!

我們到訪當天,看見小孩們在納骨廊屋頂的草地上奔跑和嬉戲,一點兒也沒有害怕的感覺,除了是因為以大自然為主體外,另一重要原因是由於這裡所有的墓碑都沒有照片。其中一片水泥板屋頂是特別的惹人爬攀,令人奔走到它的最盡頭遠眺山下的全景,站在那尖端的感覺就像懸浮在天地之間,聽說有些年輕人就在這陵園屋頂露營。

田中央的黃聲遠建築師還說:「心底的實話是,兩代之後

← 這裡沒有讓人害怕的感覺，小孩們在納骨廊屋頂的草地上奔跑和嬉戲。

← 在櫻花陵園，建築物絕對不是主體，環境才是。

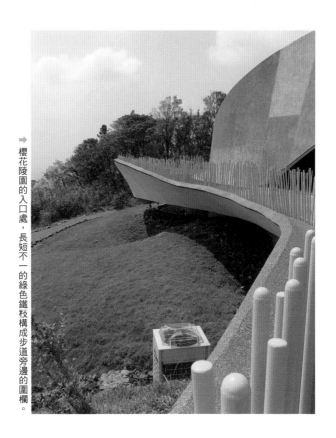

櫻花陵園的入口處，長短不一的綠色鐵枝構成步道旁邊的圍欄。

又有誰來掃墓？」因此幾百年之後陵園將被綠色植物掩蓋，一切重歸自然。他還說：「希望在不久的將來，當實體的墓園變成追念，我們在旁種下的櫻花及大量原生林，可以容納更多想要回歸大地的人們。」這是一個一開始便想消失的建築。陵園建築反映著人的生死觀，櫻花的生命很短，但它盛開得燦爛美麗。花開花落，生命是循環不息，死亡的盡頭可能不是黑暗，而是生命的另一開端。

生死紫花間的佛像頭「頭大仏」

頭大仏

Ⓛ
日本北海道札幌市南區滝野靈園

Ⓨ
2016

Ⓐ
安藤忠雄

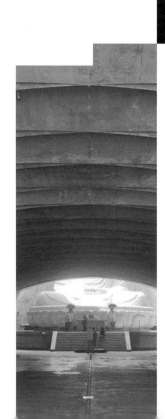

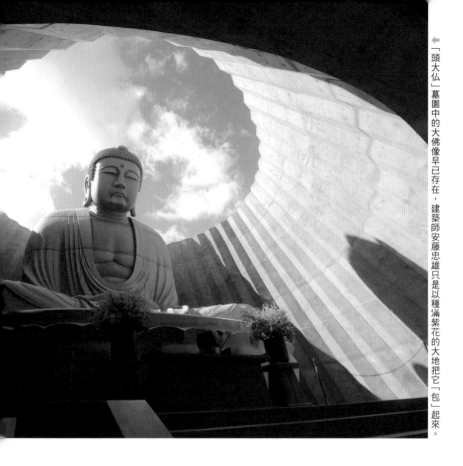

安藤忠雄是香港人熟悉的日本著名建築師，他出身是一位拳手，亦是一個木匠，他從未受過正式的建築訓練，卻無師自通，在國際建築界奪得知名的普立茲克獎。

安藤忠雄獲獎無數,每次舉辦展覽,他都會親自出席和參觀者交談,親筆在他的書上簽名。他的堅強意志,實在令人佩服。即使這些年來身患癌症,他也沒有停下來,四處奔走鼓勵大家多種樹。那天在東京國立新美術館他的作品展覽中,看見他就坐在參觀者之中,侃侃而談,帶給人歡喜。不懂日文的我,也被那氣氛感動,為這一位努力不懈的建築師而驕傲。那次展覽名為「挑戰」(Endeavors),當中的主題分別為:「原始的屋」、「光」、「空虛空間」、「閱讀地緣」、「在已有之上建造,創造那不存在的」和「孕育」。在這充滿挑戰的年代,他不斷的在世界各地講座中推廣種樹。他在《安藤忠雄展:挑戰》的書末有一句:「想像若每人都視周圍環境的問題也是自己的問題,為此而實行任何微小的行動,這個努力會為我們的未來帶來無限的創意和豐盛的可能性。我堅信這個希望令人可以跳出自己思想的框架和超越既有想法的願景,對我們的未來非常之重要。」

安藤忠雄的建築以用高質的清水混凝土聞名,但清水混凝土只是手段,他的建築是戲劇性,甚至是靈性的空間體驗。以簡單的清水混凝土作為背景,讓從外進入的光成為主角,他的建築好像是為了光而存在的。雖然是簡約樸素的材料,卻創造出豐富的體驗,他的建築讓人在寧靜中聆聽自己內在的聲音。

「頭大仏」(即頭大佛)建在北海道南面的真駒內滝野靈園裡,此處是一個墓地陵園,陵墓的主人特別邀請了安藤

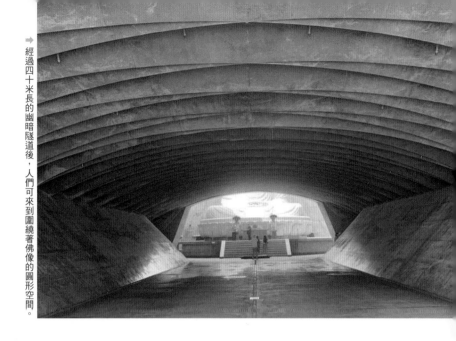

為墓園作園林設計。整個園區有 18,000 平方米，當中有 7 萬多個墓位，墓園面積佔園地的三成，其餘都是綠化園地。在園地上有 3 個不同的雕塑，包括毛利族的石雕、一個如巨石陣的石林，及在戶外 13.5 米高的石雕佛像。

佛像提醒我們每個生命皆有的本性，稱之為覺性。靈園是生死大事之地，而生死的真理就在眼前，正如花朵有生必有謝的一天，生死是一體，有生必有死，生命就是如此的循環不息。而死亡亦不一定是終極，而是一個轉化，最終極的是無生無死，不生不滅，因緣而生，亦因緣而滅。每個死亦是生的開始。「頭大仏」墓園反映著日本文化及安藤忠雄的生死觀。

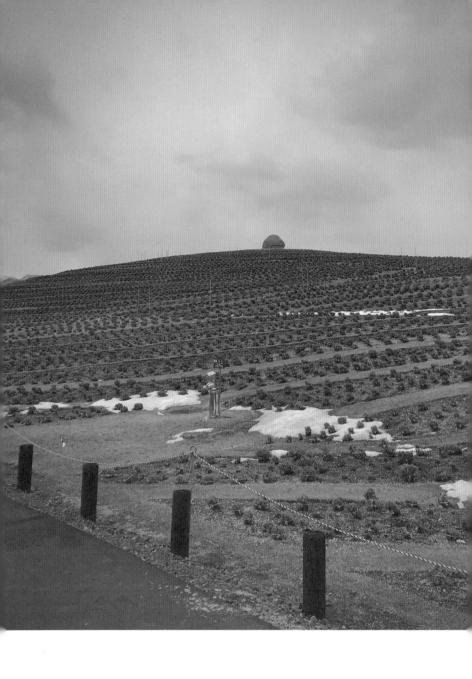

建築 × 人文·藝術

陵園中的大佛像尤其突出，此戶外佛像已在此存在 15 年，是這裡最重要的標記。陵園方面要求的是以一個整合的地景設計，把內外的空間組織起來；圍繞大佛石雕像還要加建一個崇拜用的場所，他們希望此建築是靈性的體驗，而非只是氣派宏大。安藤的回應是：「那我們就把大佛像埋起來吧！」他比喻以從大地借來的皮，把石佛像埋藏於地下，在山坡上種滿爛漫紫色的薰衣草。在遠處遙望是一片紫色的花海和露出了一點點的佛像頭，因而稱為「頭大仏（佛）」。

要進入「頭大仏」，先要繞過那片淨水池的內庭，象徵從俗世進入清淨的境界。再往前是一條幽暗的隧道，隧道的結構是一連串打摺的混凝土骨架，此空間寓意生命的開始孕育在母胎之中。經過了這 40 米長的幽暗隧道，便豁然開朗的來到了這個圍繞著佛像的圓形空間。站在這裡，就如在敦煌石窟內看見頂光下的佛像，這圓形空間沒有屋頂，與天地連接，它讓陽光、雨水、風、雪進來，為佛像在不同季節添上不同的衣裳。

天地無常，不斷在變。變幻的光與影、四季、天氣、溫度、花開花落都是實相的真理，變幻無常是真諦，而死亡亦不是永恆的幽暗，而是經過黑暗隧道再遇上的光明。就如雲從不會死，它化成雨，雨下成為江河，然後再成雲。「頭大仏」始步是從遠處看見紫花海中一點佛像的頭，然後開展了這個發現的旅程，讓來的人得到清淨、安穩和生死的啟悟。死亡不再恐怖，它只是無始無終的旅程的一個片段。

文 / 李培基建築師

城市裡的一塊紅色地毯

CITY LOUNGE - RED SQUARE

(L)

St. Galler Bleichi District,
Switzerland

(Y)

2011

(A)

Carlos Martinez

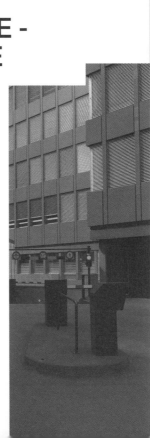

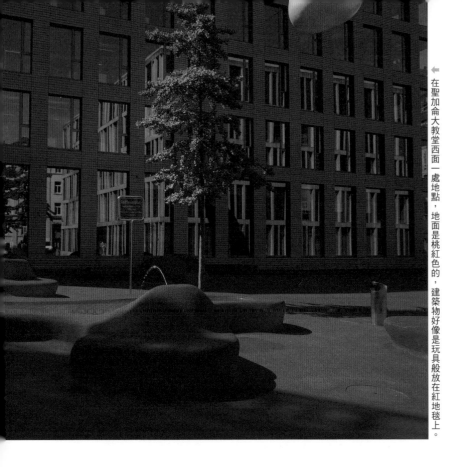

在聖加侖大教堂西面一處地點，地面是桃紅色的，建築物好像是玩具般放在紅地毯上。

位於瑞士東北部的小城聖加侖（St Gallen），人口只有 8萬多，知名度相對較高，最為人津津樂道的，就是被聯合國教科文組織列為世界文化遺產的聖加侖大教堂和修道院。從公元 8 世紀到 19 世紀初，這是歐洲其中一個最重要的建築群，而巴洛克式的修道院圖書館，還藏有許多珍貴的手稿，記錄了 1,000 多年來人們在此的各種活動。

聖加侖大教堂是小城聖加侖知名度較高的建築。

在大教堂西面約 250 米處，也有一個同樣讓市民蹓躂的熱點，其面積約有 11 個標準籃球場大小；它沒有宏偉的建築物和豐富的歷史背景，為何卻能得到市民、藝術家和建築師的垂青？答案就是地面一塊柔軟的紅色地毯，細心觀察會隱約發現座椅、枱、噴水池、花盆等的影子，還有一個凸起的部分，彷彿裡面藏了一輛車。究竟這是甚麼把戲和蘊藏了甚麼玄機？

事緣此地一間銀行的管理層，希望可以吸引更多市民來享用銀行總部外的空間，作為企業對社會的回報。他們與市政府合作，邀請 5 位建築師進行設計比賽，並在 2004 年選了一個破格的方案，經過討論和修改後，分兩期興建，最終在 2011 年建成。

獲勝的團隊包括建築師 Martinez 和女藝術家 Rist，他們的構思，是創造一個城市休閒區，讓市民可以舒適地使用室外的空間，不受車輛的影響。設計把道路、行人路、停車位融合成一體，在不同的地方，放置不同款式的座椅、枱、水池和裝飾物等，表面都鋪上紅色的橡膠物料混作一團，使市民可以坐臥在相同物料覆蓋著的椅子上。當然駕車的就要分外小心。但其整體的效果令人耳目一新，無論是路人還是駕駛者，都視這個獨特的戶外空間為至寶，喜

歡在這片區域徘徊。有餐廳主人把枱、椅放在「紅地毯」上，餐巾的商標亦配以紅色為主調，相得益彰！抬頭望望，還有懸吊在高空的球形物體，在晚上還會發光，照亮這個休閒區。

想起香港，我在 2018 年 11 月底偶然途經灣仔舊區，在藍屋對開的行人道上發現了一個圖案，面積約有十多平方米，訪尋後知悉這是繪畫在行人道的系列設計之一。

「設計香港地 #ddHK」聘請香港藝術學院的學生，實地在地磚上畫上獨特的圖案，讓市民感受和參與其中。不要以為途人會看走眼，原來它們已在社交平台上獲得了廣泛的討論！策展人的理念，是利用繪畫在地上的圖案，引領旅客深度了解地道的設計，反映傳統工藝和地區故事。看似簡單的平面設計，背後盛載了不少心思。

市區中的顏色錯綜複雜，只要有合適的設計，就可以讓它發光發熱。小小的一步，能否令區議會、政府各部門變得更大膽？我們可否向瑞士聖加侖的同業借鏡，使香港豐富的城貌，通過設計蛻變成更高質素及令人羨慕的城境？透過這類設計，讓市民安全地享受戶外的環境，吸引人潮和減少使用車輛？

文 / 李培基建築師

鹿特丹文化廣場
的啟示

SCHOUWBURGPLEIN

(L)

3012 CL Rotterdam, Netherlands

(Y)

1996

(A)

West 8

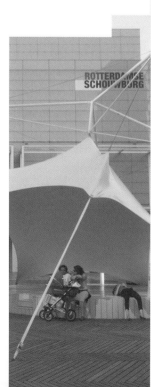

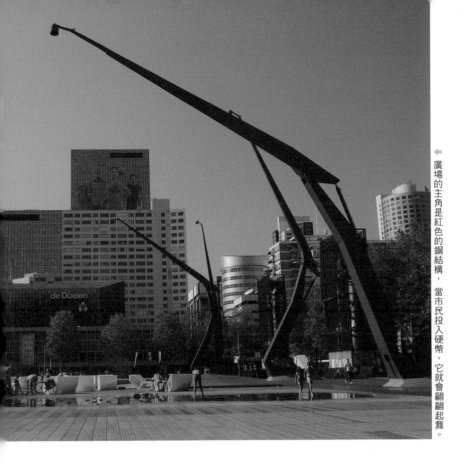

← 廣場的主角是紅色的鋼結構，當市民投入硬幣，它就會翩翩起舞。

聖誕節維港兩岸的建築物，如龐然大樓在晚上披上閃爍的外衣，為城市帶來繁華亮麗的氣氛；嶄新的燈具，讓設計師發揮無限創意。遠在荷蘭第二大城市鹿特丹，20 多年前，園境設計團隊 West 8 利用安裝在機械臂上的射燈，為 1.2 公頃的 Schouwburgplein「劇院廣場」製造獨一無二的互動燈效。市民只要投入輔幣，35 米高的機械臂就會翩翩起舞，照亮不同的地方，亦為廣場注入「玩」的可能！

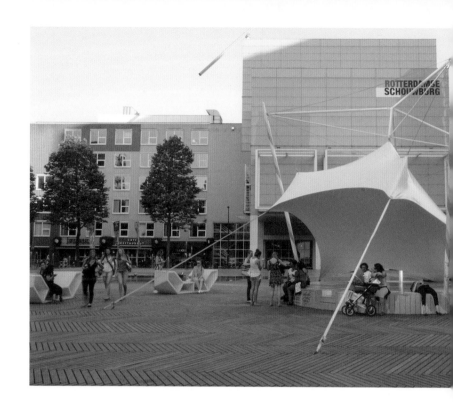

這片位於市中心,與戲院、劇院、食肆毗鄰的土地,曾是停車場,在 1966 年,停車場改建在地庫,創造戶外活動空間,並加建 3 個戲水池和幾組花壇,以鼓勵市民使用。可是事與願違,這塊土地總不能吸引市民。到 1991 年,政府聘請 West 8,為這片土地再動腦筋,目的也是鼓勵市民享用這個地方。設計師把地面提升,讓休憩空間更明顯,他們又利用鋼架美化為地庫提供抽風功能的管道,既具有功能性又不阻礙觀瞻。但是新廣場最矚目的就是 4 枝擺動的紅色鋼結構,令人聯想起在碼頭起卸貨物的起重機。

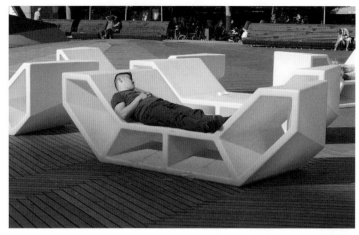

可是廣場開放後，對設計的意見毀譽參半，負責的設計師獲邀往美國現代藝術博物館展示這件作品，批評者則指廣場沒有樹木，遮蔭地方不足！設計師本著簡約的原則，若增加組件就難免造成障礙，陷於兩難的處境！

2008 年鹿特丹市政府聘請市區規劃顧問團隊 Stipo，想辦法令空蕩蕩的廣場變成吸睛的文化地標，從而帶動附近的商業活動。經他們穿針引線，與周邊的戶主和營運商組成一個協會，有序地分析問題的根源，繼而進行改

善：第一是更換廣場內濕滑的地磚，並加建小型表演舞台和可移動的座椅；第二是把周邊建築物面對廣場入口的外牆，改用通透的玻璃，讓市民可以見到周圍的活動；第三，也是至重要的，就是編排和協調社區活動，由每月一次增加到每星期兩次。

現在的廣場已成功蛻變成市中心的文化地標。以前準時來劇院和戲院的觀眾都提前到來，先感受一下這裡的熱鬧氣氛。從這個例子可見，要營造具有人氣的公共空間，政府

和民間組織都要付出代價和管理妥當，才有預期的效果。以一個 61 萬人口的城市來說，廣場每年可吸引到 230 萬的參觀人次，倒是不錯的成績。

回想旺角的步行街，本意是把擠滿汽車的道路還給市民，改善空氣質素，更可增加人流，惠及兩旁的商戶，可是因為缺乏合適的管理措施和執行者，公共空間被人誤用，製造了更大的噪音和騷擾，最後迫不得已取消了步行街的安排。當世界各主要城市都思量如何創造更多利民的戶外活動空間，從市區規劃者的角度來說，鹿特丹政府投放了40 多年的時間，屢敗屢戰，持續的去尋找適合的解決方案，真令人羨慕。怪不得根據聯合國世界知識產權署等編著的 2020 年「全球創新指數」，在世界 131 個經濟體系中，荷蘭排行第五！

文 / 陳晧忠建築師

煙廠裡的場所精神

台北文創

L

台灣台北市信義區菸廠路 88 號

Y

2013

A

伊東豐雄

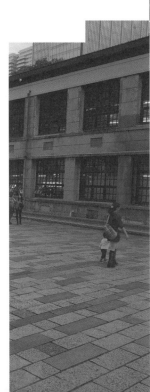

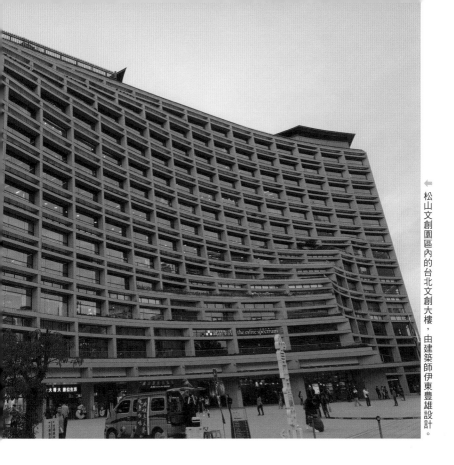

松山文創園區內的台北文創大樓，由建築師伊東豊雄設計。

台北松山文創園區是一個歷史、自然，與人文共生之場所。這裡曾經是台灣最重要的香煙生產地，見證 80 多年的社會演變，更記載了無數人的半生歲月。這裡保留具日式建築風格的辦公廳，有高透光長廊和採用原木窗框的工廠、倉庫、鍋爐房等法定古蹟，也有從日治時代保留下來，原始純淨的生態池和充滿巴洛克式設計的花園。

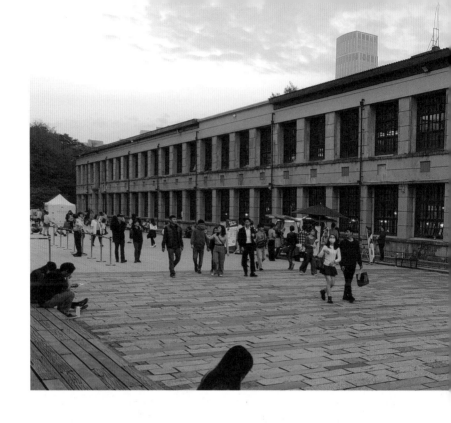

今天，為活化文創園區之各項建築，從扶植原創的精神出發，鼓勵創新性和實驗性；提供創作者群聚，實現從創新實驗，設計發想到測試製作而面向群眾的歷程，形塑台灣重要的創意樞紐與文創聚落。在台灣，這文創精神可以是獨特的非物質文化遺產。

誠品書店因此承載台北古老歷史與悠久文化的松山煙廠，竭力耕耘歷史空間與人文脈動；在這塊充滿無限創意的土地上，堅持將人文、藝術創意融入生活的信念，成就第一

家匯聚人文閱讀、文創展演、音樂電影、綠色環境，跨越不同產業的實驗場地，體驗生命的文創大樓和文藝旅館──「誠品行旅」。

而負責設計台北文創大樓的建築師，便是近 10 年在台灣掀起了一股日本當代前衛建築熱潮的伊東豐雄。他於台灣近期落成作品有完全打破幾何規律，顛覆建築常規，沒有樑、柱、牆、樓板等建築元素之分的台中「國家歌劇院」。因為結構空間就是建築空間，沒有平面，延綿的曲

面是天花板也是牆，以蜿蜒伸展的曲面呈現，能讓聲音自然流動於室內外，如漩渦般的水流不停旋轉，空間不斷在變動。

由於要因應松山園區內不同尺度的歷史古蹟建築群組，以及混合巴洛克式的花園，伊東大師拼合不同的圓弧規劃來回應基地的需求。所以建築物呈現柔和弧形線條，將體量分成兩節以緩減對周邊環境的壓迫感。

繼而以建築退縮的設計創造共享廣場，將空間留給歷史建築，促使新舊文化在此相遇，成為人與人邂逅，開啟文化交流的活力廣場，從容真摯地款待旅人。伊東大師再在面向廣場的塔樓部分，設置階梯式平台，連繫了古蹟的人性尺度與新建高樓的都市尺度，於活動舉行時兼作觀眾席，將文化廣場的熱鬧氣氛延續至上層。

內部空間規劃涵括實體書店、手作空間、文創辦公室、旅館，以及文化休閒園地等功能，打造一座結合人文、自然與歷史的美好基地。從文創工廠出發，不只是賣產品，還把創作過程搬到零售現場，同一個場域裡，有吹玻璃、有陶藝、有銀匠、有皮革；音樂盒製作、木工、植栽、書法撰寫店都來了。這些文創企業家成為與誠品共創價值的夥伴。從中可見誠品所重視的場所精神（Sense of Place）：場所是一種氣質，空間是一種美學，設計是人文情懷，是一處能讓身心安頓、心靈停泊的場所。

而「誠品行旅」位於文創大樓其中一翼，整座建築物以清水混凝土作為主要建造材料和立面材質。旅館大堂入口以一道輕巧呈三角形的混凝土簷篷來迎接客人，沒有浮誇的設計，簡樸實用而不失個性，為旅人展開不一樣的體驗，帶大家進入「一書一世界」的文藝空間。

文／陳晧忠建築師

匯聚人文閱讀的
文藝旅館

誠品行旅

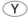
Ⓛ
台灣台北市信義區菸廠路 98 號

Ⓨ
2013

Ⓐ
伊東豐雄

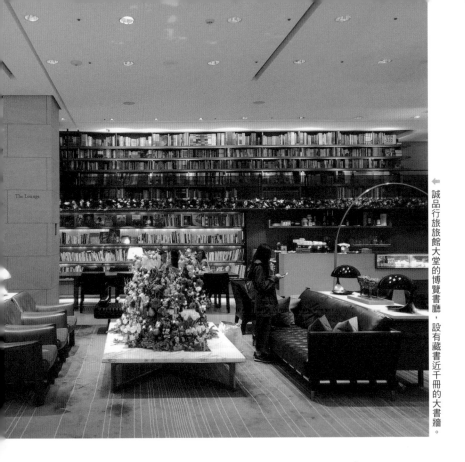

The Lounge

誠品行旅旅館大堂的博覽書廊，設有藏書近千冊的大書牆。

誠品行旅坐落於松山文化園區的文創大樓內，有別於一般
都市酒店採用玻璃幕牆設計，旅館大樓設置了寬闊流線型
的露台，配合清水混凝土建築，隱約流露出 20 世紀初的
「粗獷主義」（Brutalism）的建築色彩，誠實及具個性精
神，有助配合松山悠久歷史古蹟的風土民情。

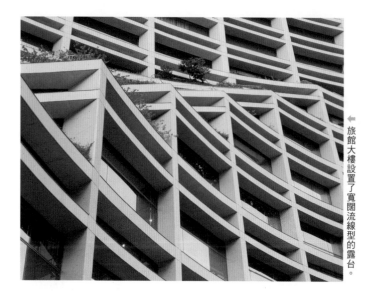

「粗獷主義」一詞在二戰後由英國建築評論家 Reyner
Banham 提出並廣傳,他以法國建築大師柯比意(Le
Corbusier)使用的詞彙 Béton Brut(解作清水混凝土),
去描述由 Alison Smithson 和 Peter Smithson 等英國建
築師帶動的新一浪現代主義風格。二戰帶來摧毀,城市要
大興土木,而混凝土便是相對便宜和普及的物料。這種氛
圍下衍生了力量及硬朗質感兼備,和凸顯結構線條的粗獷
主義,既保持實用,又浮而不誇。香港中文大學本部圖書
館、科學館、碧秋樓、聯合書院和赤柱聖士提反書院,明
顯便是本港「粗獷主義」建築最集中的地方。

甫入誠品行旅的旅館大堂,映入眼簾的是藏書近千冊的大

客房弧形露台佈滿植物，將綠意一路引領至室內。

書牆，融合古典書房美學及當代生活想像，成為博覽書廳的聚焦點。選書哲學放大縱深，縮影時空，由表演藝術、跨界革新、想像飛馳到遊歷生活；囊括建築、美術、設計、文學，甚至中外各地食譜，為來到這裡的旅人，透過一本書、一盞茶、一道甜品的愜意，讓旅程與文字書籍交織在一起，搭建遼闊的想像空間，開始「一書一世界」的旅程，爬梳字裡行間的森羅萬象，開展了另一種新鮮的視野。它告訴台灣人及來自四方的旅客，知識原來是可以這樣被尊重。

進入旅館客房，弧形露台佈滿植物，將綠意一路引領至室內，在光線的投射下，展現建築光影之美和清水混凝土的陰翳禮讚。房間內佈置著台灣黑白攝影的老照片，見證歲月流逝，裝潢細節素雅、寧靜、簡約；傳統記憶在誠品行旅甦醒成現代工藝，糅合設計風格，反映在地人文的創新。

在客房內可眺望高聳入雲的台北 101 大樓，想像到那邊熙來攘往的都會景象，但在這裡彷彿能為自己找到一個心靈的寧靜角落，被書籍、被綠意、被歷史傳承的氛圍所包圍和感染。片刻間脫離物質主義的桎梏，將已疲累的身軀停下來，將心靈沉澱於書本內的浩瀚宇宙。這瞬間感覺形塑出靜謐安定的場所氣質，療癒旅行者的心，總比旅行的「吃喝玩樂到盡頭」來得更滿足！這也稱得上是另類享受行旅的經驗。

在當下數碼互聯網的世代，人們和書籍的關係日漸疏離；實體書店面對被邊緣化的危機，有人歸咎於土地問題，有人認為是電子世代的速食文化所造成的，亦有人反駁指傳統書店固步自封，因循守舊而面臨淘汰。但誠品行旅反而通過實體通道以及深化場所體驗，成為城市人的桃花源。這種空間能增加人與人，人與書的邂逅，使人們重新認識書籍。

自 1930 年代美國在經濟大蕭條時，提出「文化創意產業」一詞，鼓勵年輕人創業，成功刺激經濟復甦。1997 年，英國率先立法，推動具體落實文化創意產業為國家政策之一。在亞洲金融風暴元氣大傷的南韓，也以文創振興經濟，成功輸出文化內容產業。而台灣用這獨特的文化創意，結合生活產業、心靈文藝、餐飲行旅、設計創意的多元內容，以文化和歷史為底蘊，注入人文情懷，實踐文化創意的經濟美學，成為台北文化地圖上的地標與城市符號。

誠品書店創辦人吳清友先生曾說：「書店之於一個城市是文明的靈魂，愈活躍的城市愈有精彩的書店。」那麼香港除了「購物天堂」之美譽外，還有甚麼其他文化符號？值得我們深思。

文 / 潘緻美建築師

奥斯陸的岸邊舞台

OPERAHUSET

奥斯陸歌劇院

Kirsten Flagstads Plass 1, 0150
Oslo, Norway

2008

Snøhetta

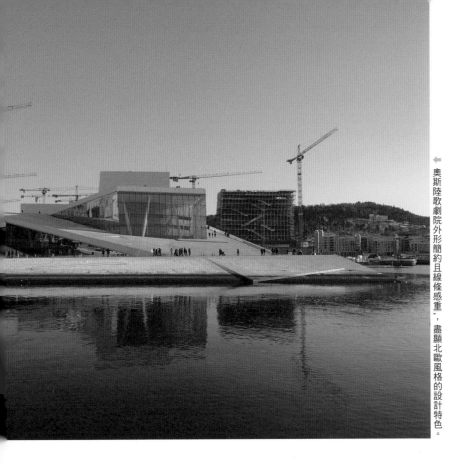

← 奧斯陸歌劇院外形簡約且線條感重，盡顯北歐風格的設計特色。

奧斯陸是挪威首都。挪威歌劇和芭蕾舞劇團是挪威最大的音樂和藝術表演機構。縱然挪威的歌劇及芭蕾舞文化深厚，但一直未有一個專有獨立的表演場地。直至 2000 年政府選址於港灣岸邊，臨近證券交易所和中央車站。透過公開比賽收集設計方案，最終由挪威建築設計公司 Snøhetta 脫穎而出，並於 2003 至 2007 年建設完成。

奧斯陸歌劇院自 2008 年 4 月 12 日開幕後成為地標性的公共建築。外形簡約且線條感重，盡顯北歐風格的設計特色。建築設計包含 3 個主要元素：白色屋面地毯（The Carpet）、波浪牆（The Wave Wall）以及成就舞台魔法的製造場所（The Factory）。

欣賞建築物的角度各有不同。站在峽灣對岸的海邊公園，可遠觀整座建築物的外形。建築設計刻意在海邊設置斜面的白色屋面，並環繞著一個大型的玻璃盒，遊客可隨意在屋面上行走及俯瞰奧斯陸港灣景色。屋面鋪上天然的大理石，走上屋面時亦可透過玻璃望向室內的螺旋形波浪橡木牆，更凸顯設計開放於公眾的概念。屋面玻璃盒背面有銀白色的鋁板，每塊帶有不同的紋理，鋁板都是由藝術家打造的，於不同的日照時間有著不同的陽光反射效果，別具心思。北歐冬天長時間下雪，冬天於屋面行走如在滑雪慢行，夏天可躺臥在屋面享受陽光與海景。

走進室內，巨型玻璃盒包著的是一幅由 2,000 平方米的橡木所構成的波浪橡木牆，設計概念是希望這幅溫暖的橡木牆能成為公眾與藝術的聯繫。橡木牆背後是主劇院、次劇院、預演場地及舞台製作工場。通往主劇院的環形走道都由橡木包圍，掛上過往的演出照片成為展覽長廊，滿有詩意的過渡空間，橡木亦為奧斯陸冰冷的環境帶來了點溫暖。與一般設計不同，主劇院及次劇院等表演場地位於建築物的正中心位置，四邊規劃了通高的公共空間，進入劇

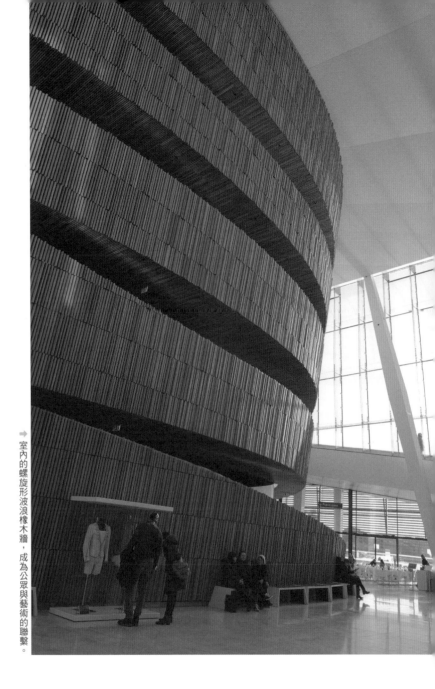

室內的螺旋形波浪橡木牆，成為公眾與藝術的聯繫。

↑
公眾可以在奧斯
陸歌劇院的屋頂
自由散步。

➡
觀眾席露台由雙
弧線深色橡木建
成，該工藝源自
挪威的造船技術。

院前需要繞著中心而行，走道外側為開放的大空間，內側
為封閉的劇院，設計巧妙地把進場的走道變成了帶有多重
變化的過渡空間。

主劇院是建築物的中心，顏色主要為座椅的深木色及深紅
色，與室外的白色成強烈的對比。觀眾席露台由雙弧線深
色橡木建成，弧線的角度透過精密計算舞台聲學分析而
成。有趣的是觀眾席露台的工藝源自挪威的造船技術，整
個劇院是一個優雅的藝術品。

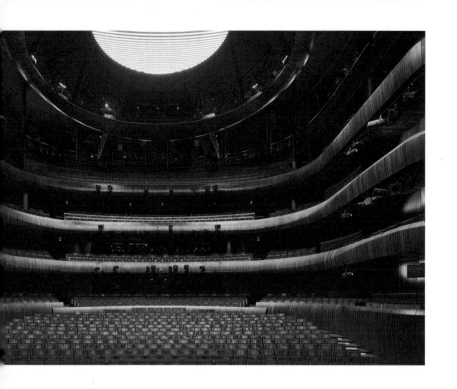

次劇院在主劇院的後方,設計較現代化,適合表演現代舞台劇。後台部分包含了化妝間、排演室、佈景製作室等,以不同空間的劃分來滿足功能需求,是建築師第三個設計元素——成就舞台魔法的製造場所。兩個劇院不論在設計佈局及材料運用上,都體現出挪威的工藝與北歐的設計風格。

奧斯陸歌劇院是世界唯一一座開放屋頂予公眾散步的歌劇院。有別於早期的貴族式歌劇院讓人覺得高不可攀,這開放式的現代設計更顯其親民形象。表演藝術隨著時代發展,漸漸由貴族舞蹈轉為更親近觀眾,這個充滿現代感的建築設計讓歌劇與芭蕾舞走進一個新時代的舞台。

文／陳翠兒建築師

超越宗教的清真寺

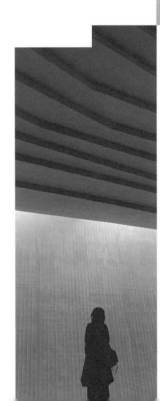

SANCAKLAR MOSQUE

L

Büyükçekmece, İstanbul, Turkey

Y

2012

A

Emre Arolat Architects (EAA)

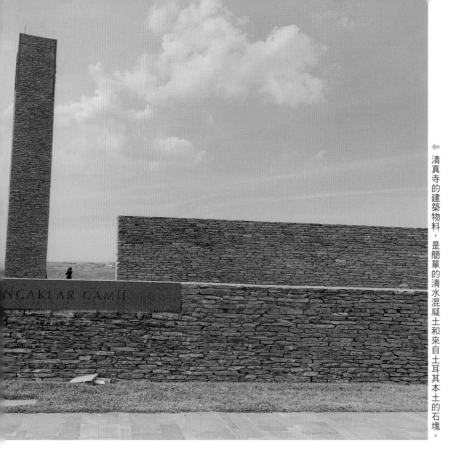

NCAKLAR CAMİİ

遊土耳其，不少人會到訪著名的聖索菲亞大教堂及藍色清真寺（又稱蘇丹艾哈邁德清真寺，Sultan Ahmet Camii）。現任的總統還在伊斯坦堡市中心蓋了一所宏大的清真寺以作紀念。而最近聖索菲亞大教堂亦被宣佈要改為清真寺。

土耳其建築師 Emre Arolat 對清真寺卻有另一番理解和演繹。當 Emre Arolat 受 Sancaklar 家族邀請設計一所清真

寺時，他希望可以設計一所精神靈性的場所，能超越外相回到宗教的本質，而不是翻版的傳統奧斯曼式的清真寺。他再閱讀《可蘭經》，希望從中尋找到那與神接觸之處的啟示。傳統的清真寺設計包括有宣禮塔、朝向麥加的方向進行禮拜的地方、有進入前潔淨身體的水池、伊瑪目（Iman）精神領袖的居所等。為了彰顯宗教力量的偉大，清真寺的建造變得愈來愈宏偉。

Sancaklar 家族的清真寺（Sancaklar Mosque）完全沒有這樣偉大的外形和空間，卻有著震懾人心的力量。到達清真寺的入口時，完全看不見任何建築物，只有一個不太高的石牆，象徵著清真寺的宣禮塔。入口處的矮牆上簡單的刻上「Sancaklar Mosque」兩字。

Sancaklar 清真寺的建築物消失在山坡之中，從山坡上往下走，慢慢地往地面下沉，進入一個內觀的世界，與神對話和祈禱的地方，進入那個不是在外，而是與心內對話的空間。它的外形完全的去掉了文化上賦予的不同，建築物料是簡單的清水混凝土和來自土耳其本土的石塊。往下走的石板及混凝土屋頂散落在山坡之上，與植物和山坡融成一體。人為的建築與自然互相扣入，沒有分割。從山坡的高處我們慢慢地隨著左邊零碎的石板階梯往下走，經過旁邊的水池，走進兩旁石牆一個狹長的藍天空間，往右便走進那藏在山坡低處的清真寺主堂。

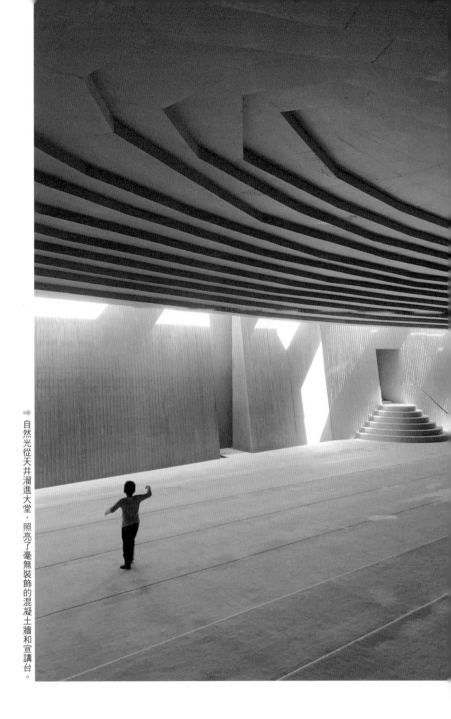

➡ 自然光從天井溜進大堂，照亮了毫無裝飾的混凝土牆和宣講台。

人文關懷的風景 **181**

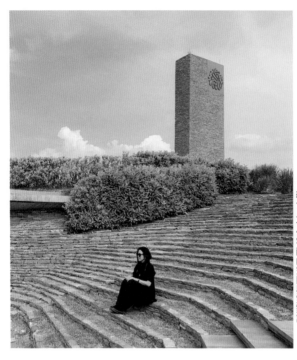

堂內沒有崇高的空間，沒有名貴的裝飾，就連一般的馬賽克也沒有。藏在泥土下就是這橫向簡樸的空間，懾人的是那片灑滿日光的混凝土牆。自然光從天井溜進大堂，照亮著這一片毫無裝飾的混凝土牆和宣講台。室內的空間沒有多餘的裝飾，旁邊的黑色玻璃牆上反映著你在這時空的存在，上面刻著文字的意思是「Remember your lord much」，常念你的主。另一個令人難忘的，是寺內的天花，層層的輪廓猶如在山洞之中。我看見站在牆前默禱和跪拜的信徒，那片寧靜與光渾成一片的景象實在令人難以忘懷。

建築師 Emre Arolat 還寫了一首詩，刻在門外的牆上，詩是這樣寫的：

這裡就是你可跪拜的地方。
它是潔淨的。
它是由謙遜而建造，
它不自誇，
它不以宏大壯麗來分隔創造者和他的子民。
它在尋找那深藏在形態後的本質，
它輕輕的接觸大地，
它只是由自然借來的一片外皮，
與山谷共存成一。
它由始以來就在此，
它的內和外都是一貫的簡單，
它不裝扮，也不呼叫。
它是謙遜的。
我希望所有來的人，
當他們在這神聖的空間中祈禱時，
他們會快樂。

Sancaklar 清真寺讓人能體驗靈性的接觸，超越了宗教的外相，給予人一個寧靜的空間與靈對話。特別在紛亂的世代，我們更需要平靜下來，回到那寧靜安穩之處。因為只有靜下來，我們才可以聆聽。

文 / 陳晧忠建築師

落葉歸根：
貝聿銘與家鄉之約
的起點

蘇州博物館

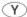
中國江蘇省蘇州市東北街 204 號

Y
2006

A
貝聿銘

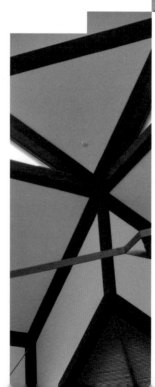

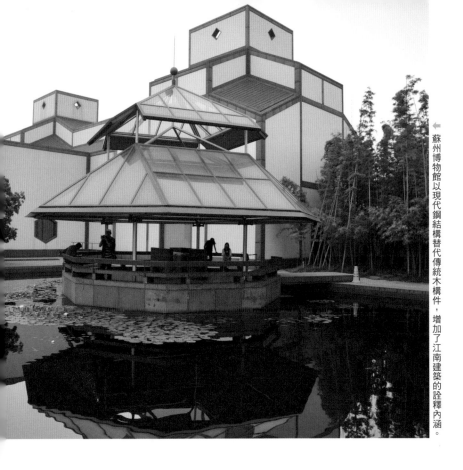

蘇州博物館以現代鋼結構替代傳統木構件，增加了江南建築的詮釋內涵。

中國傳統建築特別注重群體組合佈局，「群」可以說是中國建築的靈魂。蘇州四大名園更是中國民間古典庭園群落的代表。其中獅子林以小巧精緻的假山聞名，亦是貝聿銘的兒時故居。而蘇州歷史文化古城和「有若自然」的園林對他的薰陶，使他的建築作品滲出淡淡的禪意。

貝聿銘在耄耋之年為家鄉留下了一個傳承江南建築文化，並糅合現代結構工藝的經典之作，那便是 2006 年開幕的蘇州博物館。蘇州博物館地理位置得天獨厚，東鄰全國重點文物保護單位太平天國忠王府，北為世界文化遺產拙政園，南為蘇州民俗博物館以及獅子林隔路相望。在這厚重的歷史建築文化氛圍下，貝聿銘貫徹一個設計原則：「中而新，蘇而新；不高不大不突出」。承襲蘇州民居「粉牆黛瓦」的基本元素，並在傳承的基礎上創新，尋求一套中國現代建築發展的新路向。

新館建築群在現代幾何造型中體現了錯落有致的江南特色，以現代鋼結構替代傳統建築木構件，突破中國傳統大屋頂在採光方面的束縛。入口大廳更是博物館的核心，貝老更打破蘇州民居方方正正的傳統，將它設計成八角形入口大廳，給人們帶來突破傳統幾何的視覺的變化。屋頂以菱形深灰色的花崗石取代傳統的灰瓦，與白牆相襯，清新雅潔。這些設計為粉牆黛瓦的江南建築符號增加了新的內涵詮釋，不著痕跡地讓新館成為這擁有 2,500 年歷史的古城的一個有機部分，在如此厚重的歷史文化氛圍中打造一座走向 21 世紀的建築。

貝老心中的蘇州博物館是一座園林式的新館，水池和庭院面積佔總面積的 42%。主庭園由新館建築相圍，設計以古典園林為鑑，以松、竹、太湖石來點綴，化山川丘壑於方寸之間，取其神似而不求形似。在有限範圍內營造了豐

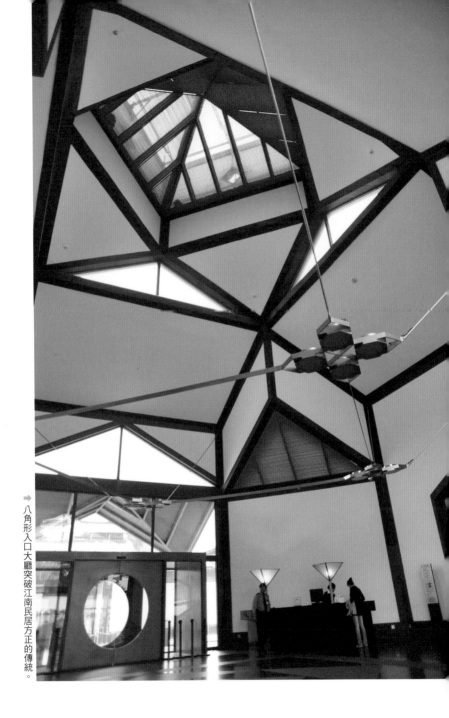

➡ 八角形入口大廳突破江南民居方正的傳統。

→ 館內屋頂的設計，充滿現代幾何造型。

↑ 透過傳統民居園林精妙的借景，營造了豐富多變的移步換景的意境。

富多變的移步換景，曲折有致，造成一種深邃不盡的意境，不斷給人意外的視覺驚喜！主庭園中採用切片石材加以推砌，「以壁為紙，以石為繪。」以其清晰的輪廓和剪影效果突出別具一格的山水意境。眼前，碧水蕩漾；隔岸，群山含黛；牆外，樹木蔥翠，在水面上營造出一幅北宋米芾＊水墨寫意的山水畫，滲出那種淡淡月光如水的脫俗感覺。

蘇州忠王府至今留有一株 500 年前明代畫家文徵明親手
種下的巨大紫藤。貝聿銘便提議將這紫藤樹，節枝嫁接到
新館的紫藤園，流露溫文儒雅之氣，更延續數百年的文化
血統。紫藤由開館至今不斷生長，現已爬滿鋼架，搭成一
幅綠油油的天篷，人們在紫藤園坐一坐，喝杯碧螺春，感
受大師的獨到創意，品味蘇州綿長的江南民居歷史文化，
休閒逸致、其樂融融。

主庭園內以切片石材推砌的寫意山水畫，以壁為紙，以石為繪。

巨大的紫藤由開館至今已爬滿鋼架，搭成一幅綠油油的天篷。

新館的設計無論在高度、色彩、體量、風格上都與古典庭園建築相得益彰。傳統成為一種底蘊，充滿勇氣和智慧的創新設計，使新館的建築群落與古城景觀和諧融合。貝聿銘於 15 歲時離開蘇州，相隔 70 年再踏足故鄉，為他植根於家鄉的心靈之約，回到起點，完成一個落葉歸根的傳世作品，在傳承與創新，傳統與現代無縫融合作出完美的示範，亦為他數十載的建築設計生涯劃上一個圓滿的句號。

*註：北宋山水畫家，其畫不求工細，多用水墨點染，自謂「信筆作之，意似便已」，構成江南山水畫中的萬千意象。

文 / 陳晧忠建築師

911 事件無止境 的沉思地

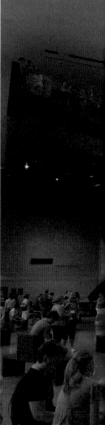

9/11 MEMORIAL & MUSEUM

911 國家紀念博物館

180 Greenwich Street New York, United States

2014

Snøhetta (Memorial Museum) , Michael Arad (The 9/11 Memorial Reflecting Pools)

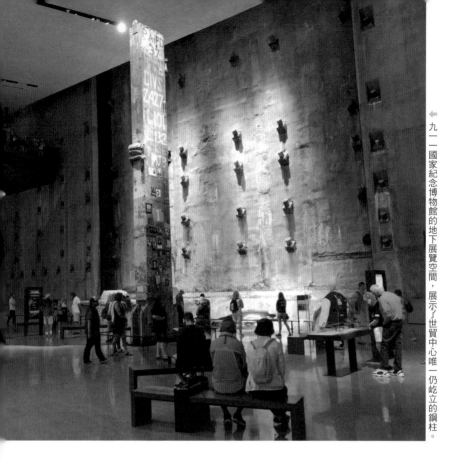

紐約曼哈頓下城區可說是現代文明摩天大廈（Skyscraper）城市的原型。從具有華麗裝飾藝術（Art Deco）式樣的克萊斯勒大樓（Chrysler Building）、帝國大廈（Empire Tower）到路德維希‧密斯‧凡德羅（Ludwig Mies van der Rohe）、華德‧葛羅培斯（Walter Gropius）、SOM建築設計事務所等現代建築巨匠留下的鋼鐵和玻璃幕牆所組成的高層建築，回應了現代城市人口密集和用地緊張的需求。

在約 100 年的時間中，此地建造的每一棟建築物，都各自具有豐富多樣的表情，如百花爭艷般矗立。刻劃出 20 世紀人類憑著可能的技術、傾注所有的知識來駕馭都市的時代。而由日裔建築師山崎實設計高達 110 層的世界貿易中心雙子塔，更彰顯了 20 世紀高層建築的典範，成就了現代文明最大的都市遺產。雙子塔底座設計採用歌德復興式（Gothic Revival）的幕牆主柱（Tridents），凸顯出立面的銳利線條，成為它的標誌性建築圖騰。

不幸的，2001 年 9 月 11 日發生了史無前例、震撼全球的恐怖襲擊，它在美國歷史上寫下最悲切沉痛的一天，世貿中心瞬間崩塌。實現人們 20 世紀夢想的現代都市，突然遭到恐怖主義攻擊的這場悲劇，奪去了近 3,000 人的寶貴生命，也奪走了這個都市最重要的記憶。這個行為同時也否定了形塑 20 世紀世界的價值觀，引發事件的肇因源於不同文化的對立和衝突。這正是標榜以美國為金字塔頂的全球化資本主義社會價值觀，與抗拒全球化、堅守自我的伊斯蘭世界的價值觀，相互衝突及牴觸的結果。

紐約市政府處理善後之後，立即啟動了重建世貿中心的計劃，在雙子塔倒下的遺址重新興建 4 座大樓、一個主要運輸交滙總站，以及位於地段核心的紀念博物館和廣場。經過比賽收集全球建築師的規劃方案，最終由猶太裔建築師丹尼爾‧里伯斯金（Daniel Libeskind）脫穎而出：新的總體佈局是圍繞著雙子塔的遺址興建 4 座新的大樓，

雙子塔遺址被設計成呈方形且下沉的大水池，四邊的雲石牆壁刻有遇難者和犧牲者的名字。

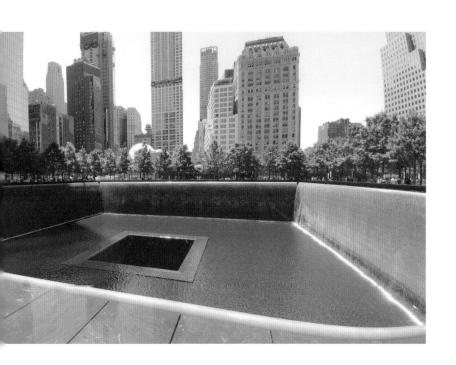

留下原北塔和南塔中央部分，作紀念設施（Memorial）、博物館及廣場公共空間。其中已落成的 4 號大樓由日本建築師槇文彥負責設計，正在興建中的 2 號大樓交由丹麥鬼才建築師 Bjarke Ingels 操刀。

而 911 國家紀念博物館的設計方案最終由以色列建築師 Michael Arad 摘下桂冠。他的設計理念就是「無形的存在感」（Reflecting Absence），簡單而有力地將雙子塔遺址設計成兩個呈方形且下沉的大水池。四邊黑黝黝的雲石牆壁刻有遇難者和因救人而犧牲的消防員、警員等名字。

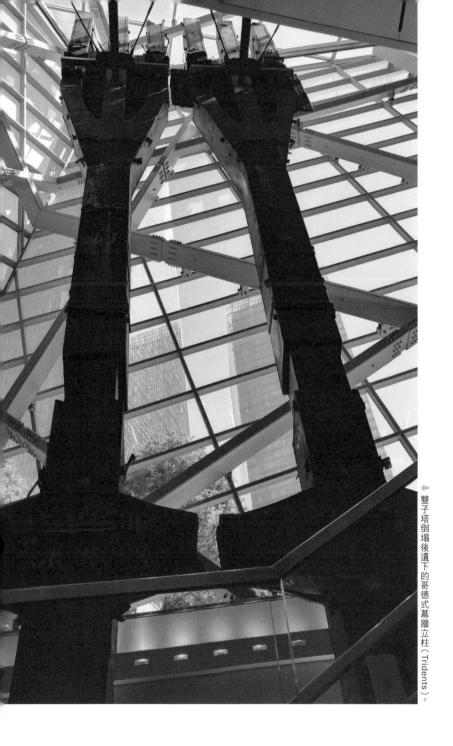

雙子塔倒塌後遺下的哥德式幕牆立柱（Tridents）。

雖然原建築物實體已不存在，但那倒影虛空的存在，讓瀑布的潺潺流水一直流向大水池中央的另一深淵，無止境地成為紐約市民沉思的聖地，那種強烈無形的張力，重新燃起人們堅定不動搖的信念。

博物館建築外形低調，以光澤金屬及反光玻璃為主要物料，莊重嚴肅。它亦彷彿凝固了雙子塔倒塌後所遺留的一瞬間。其中兩層地庫的展覽空間，展示了世貿中心唯一仍屹立不倒的鋼柱（Last Column）和拯救了生還者的樓梯。入口中庭放置了雙子塔倒塌後遺下的哥德式幕牆立柱，象徵自強不息和生存的希望。

在博物館看到過一本厚達 500 頁，關於 911 事件的最終調查報告（The 9/11Commission Report）。報告參考超過 250 萬頁相關文件和訪問 1,200 位不同國家的人士。內容鉅細無遺地將事件的來龍去脈，恐怖主義抬頭的前因後果，和如何團結國家力量去應付災難級的危機。作為一個立體及永恆的歷史記錄，讓市民及下一代都能體會那段悲痛的歷史，深刻反省。雖然盛極一時的都市記憶被摧毀了，但那種堅韌不拔的精神永遠烙印在世界每個人的心坎裡。

文／陳晧忠建築師

圍牆倒下：梳理
兩段歷史記憶

DEUTSCHES
HISTORISCHES
MUSEUM - PEI-BAU

Hinter dem Gießhaus 3, 10117
Berlin, Germany

2003

貝聿銘

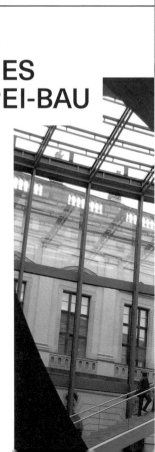

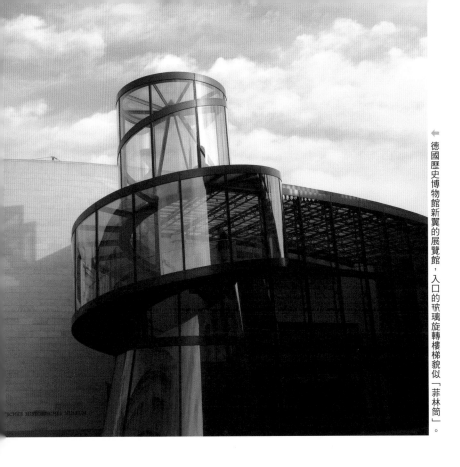

德國歷史博物館新翼的展覽館，入口的玻璃旋轉樓梯貌似「菲林筒」。

2019 年 5 月 16 日那天，蜚聲國際建築師貝聿銘先生與世長辭，享年 102 歲。作為後輩，無不對這位巨人的隕落黯然神傷。他一生的成就與驚艷的作品，折射出華人的睿智及東西文化、古今建築合璧的風采。他堅定地追求現代主義建築美學，運用爐火純青的幾何設計與嫻熟手法，塑造光影交錯的空間，洗淨鉛華的細節，讓他的建築作品達致完美的境界。

貝聿銘自幼接受西方教育，後來到美國攻讀建築，受西方文化薰陶。他的童年在充滿中國傳統文化氣息的蘇州四大名園之獅子林庭院度過，耳濡目染，對博大精深的中華文化，有深切的領悟，造就他融會貫通，融合東西文化的精髓，，並將古典與現代結合而運用於建築設計之中。

貝聿銘曾強調：「建築是為人設計的，正是為了這原因，我偏愛設計公共建築。能有更多的人使用，感受到空間，並受它的感化。」

因此，公共博物館擴建的建築設計，是貝聿銘建築生涯中的一個重要部分。他以匠心獨運的創意，解決不同地域和時代的建築設計難題。從上世紀 70、80 年代美國國家美術館東館到巴黎羅浮宮、京都美秀博物館（Miho Museum），一系列的博物館、藝術館的擴建工程，都是貝聿銘留下的傳世作品。

於 2003 年落成及開幕，位於柏林的德國歷史博物館（Deutsches Historisches Museum）新翼的展覽館 Pei-Bau，便是其一文教建築的擴建例子。1989 年 11 月，分隔東西柏林數十載的圍牆倒下，德國經歷巨大的意識形態轉變後，資本主義主導的西德和奉行社會主義的東德合併統一。羅浮宮玻璃金字塔的成功，令貝聿銘聲名大噪，時任德國總理科爾便委託他為那位於東柏林，建於 1730 年，原本是一座軍火庫，且經歷戰火洗禮後唯一幸存的巴

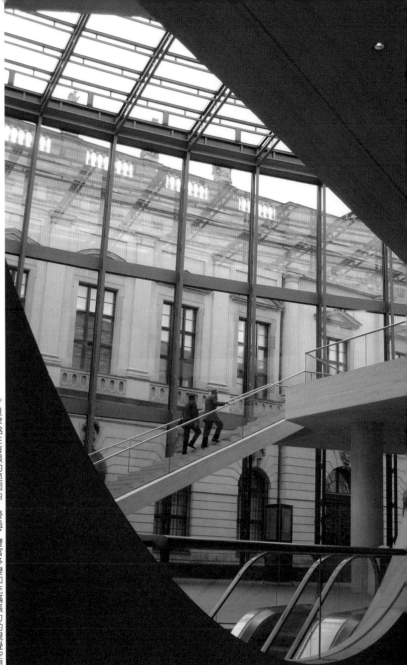

➡ 貝聿銘在有限的範圍內，營造了豐富多變和充滿張力的視覺空間。

洛克式建築風格的德國歷史博物館，進行擴建設計，增加展覽空間。以求將東西德兩個截然不同的歷史記憶，重新梳理和整存，讓市民認識國家的過去，鑑古知今。

貝聿銘在這厚重歷史建築比肩相鄰之地，加建新翼。於這 18 世紀巴洛克氛圍中塑造出一座走向 21 世紀的現代建築，他拿出其招牌幾何 —— 充滿雕塑感的三角形體量，配以弧形透明玻璃盒，戲劇性演繹「厚實」（Solidity）和「通透」（Transparency）之間的和諧共處。不透明的實體部分，呈三角形狀，以石材覆蓋，內部為展覽空間。而通透的 3 層高大廳，寬敞明亮，吸引途人駐足的目光。

入口貌似「菲林筒」的玻璃旋轉樓梯，更成為新翼的聚焦視點，與弧形落地玻璃幕牆互相輝映。

「用光來做設計」是貝聿銘的經典名言。通透玻璃天窗和全幅幕牆，志在將自然光引入室內，讓人感受開闊和大氣，使內外景觀渾然一體。這讓我想起 18 世紀意大利建築師和雕刻家 Giovanni Battista Piranesi，他所開拓的多重空間透視的板畫藝術。而貝聿銘於室內中庭和流動空間建立的連接橋、大樓梯、行人步道和橫跨兩層的圓形開孔，在有限的範圍內營造了豐富多變和充滿張力的視覺空間。讓參觀者可以從不同方位和高度，去探索各流動空間的互動關係，多角度欣賞館外的巴洛克風格歷史建築和城市風貌，讓新舊的時空交錯重疊。貝聿銘稱新館為「城市劇場」（Urban Theatre），跟 Giovanni Battista Piranesi 的多重視覺構想有異曲同工之妙。

同樣發生在 1989 年的時間軸上，柏林圍牆倒塌後，這博物館讓市民更認識國家和歷史的來龍去脈。反觀我城，30 年前的傷痛，令 100 萬香港人上街；30 年後的 2019 年，200 萬人以和平遊行表達訴求。相隔 30 年令港人憤怒的兩件事件，未必能記載於歷史博物館，卻將永遠寫入香港人心裡的史冊。若然政府不放下傲慢的姿態去回應滔滔民意，相信下一波「香港人」會再創歷史記錄！

文／陳翠兒建築師

戰爭與暴力後：
大地的傷口

VIETNAM VETERANS
MEMORIAL

越戰紀念碑

5 Henry Bacon Dr NW, Washington,
DC, United States

1982

(A)

Maya Lin

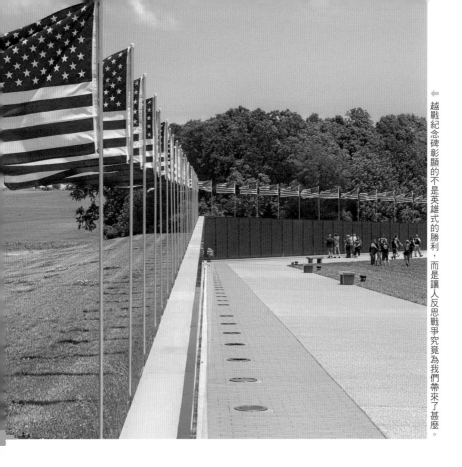

「以暴制暴只會帶來更多的暴力，更多的不公義，更多的痛苦。人不是我們的敵人，真正的敵人是我們心中的仇恨、憤怒、無知與恐懼。」

——一行禪師

為甚麼要閱讀歷史？其中一個原因是我們可從歷史中學習，不再重犯以往的過錯。歷史紀念建築的重要性在它的精神意義，這些建築要紀念的是甚麼？讓後人有甚麼傳承和反思？

1975 年越戰結束，為了紀念在戰爭中死去的軍人和於越戰中服役的美國士兵，美國政府在 1980 年舉行了越戰紀念碑的設計比賽，評審一致從 1,422 個參賽作品中選出美籍華裔林瓔（Maya Lin）的方案，她當時只是一位 22 歲的建築系學生。林瓔的設計簡約精要，在綠草地上陷入 V 形斜步道，V 形牆的一邊指向華盛頓紀念碑，另一邊指向林肯紀念堂，與美國的歷史和精神相連；步道一旁是黑色的反光花崗岩石板，沿斜步道慢慢往下走，由淺至深，黑石牆上，在越戰中死去的美軍士兵名字如潮湧般增加。林瓔設計的意圖是在大地劃出一個傷口，象徵由戰爭和失去的生命帶來的傷痛。她如此的說：「我在想像它如刀切入大地，令它打開，隨著時間的過去，這傷口和暴力得以療癒。」

這設計的震撼力遠超幾個英雄士兵的銅像，它建構的不是那英雄式的表揚，而是一個讓人沉思的空間。這一個「V」字，代表勝利，但這就是美國人或人類的勝利嗎？紀念碑讓人反思，這場戰爭犧牲了這麼多生命，我們贏得了甚麼？越戰發生在 1955 至 1975 年，是美國支持反共產主義的南越，對抗蘇聯支持共產主義北越的一場戰爭，越南

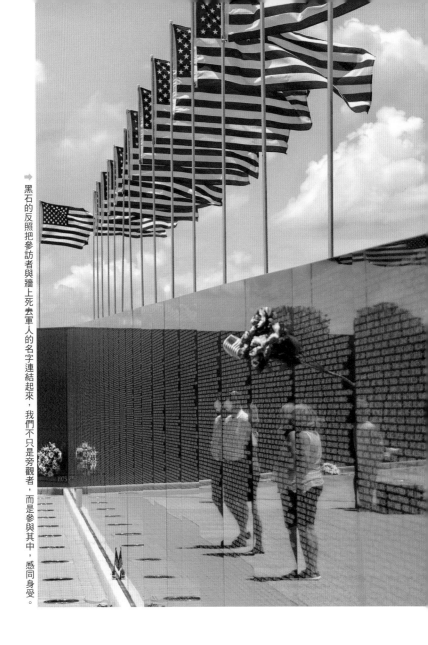

➡ 黑石的反照把參訪者與牆上死去軍人的名字連結起來，我們不只是旁觀者，而是參與其中，感同身受。

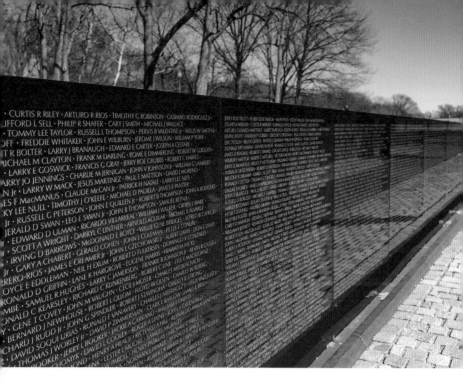

死亡人數高達 200 多萬。一場為了不同信念而對抗的戰
爭，導致當時繁華的越南成為美蘇的戰場，剩下的就只是
頹垣敗瓦和歷經暴力後失去生命和家人的傷痛。

林瓔的設計沒有表揚軍人的英勇，如此不一般的設計當時
備受強烈的批評，批評的意見包括林瓔華裔的背景，她只
是一個年輕建築系學生，毫無實際經驗，以黑牆作標記是
對越戰負面的批評。更有建議在她設計的紀念碑中心放下
那有象徵性的英勇軍人銅像。林瓔堅決反對，她在美國議
會為她的設計辯護。最後協調的方案是鑄造「3 位士兵」

的紀念銅像，但會擺放在別處，而林瓔的設計旁則要加上一面美國國旗。林瓔說比賽若非是匿名，她的設計一定不會獲選。最後紀念碑終於得以原作設計建成。黑色反光的麻石是重要的選材，黑石的反照把參訪者和這些名字連結起來，我們不只是旁觀者而是參與其中。當看見自己的身影照在牆上，用手觸摸牆上的名字，也可感受到當中的悲痛。

從斜步道底再往上走回到地面，再面對世界，現在的我們會做一個怎樣的選擇？林瓔的戰爭紀念碑讓後人反思的不是戰爭的對與錯、成與敗，彰顯的不是英雄式的勝利，而是戰爭暴力後真正為我們帶來了甚麼。

回到今天的香港，經歷了 2019 年政治及社會上暴力的洗禮，我們若繼續建立敵我之分，以消滅敵人，剷除異己為任，這與越戰背後的正義意圖無別，政治暴力不能解決深層的問題，更不能療癒這深藏在分割下的傷口。

文 / 李培基建築師

建在歷史遺蹟上
的圖書館

BEYAZIT STATE
LIBRARY

貝亞齊國家圖書館

Beyazıt, Çadırcılar Cd. No:4, 34126
Fatih/ İstanbul, Turkey

2015

Tabanlioglu Architects

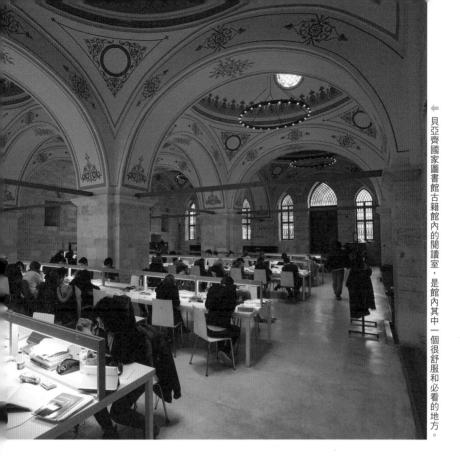

伊斯坦堡是土耳其歷史悠久的大城市，在其天然峽灣金角灣被列入聯合國教科文組織世界遺產名錄的區域，迄今共有 4 個，包含 2,800 多棟被登記的建築物，需要特別管理，範圍覆蓋數座清真寺。但範圍以外，也有不少不錯的歷史建築物。以貝亞齊（Beyazıt）為例，建於 16 世紀，設學校、客棧、醫院、廚房及浴室等。服務民眾外，還為當年的商隊提供住宿。部分建築物在 19 世紀被改建成國家圖書館，鄰近大市集和售賣書本的攤檔。在 1999 年

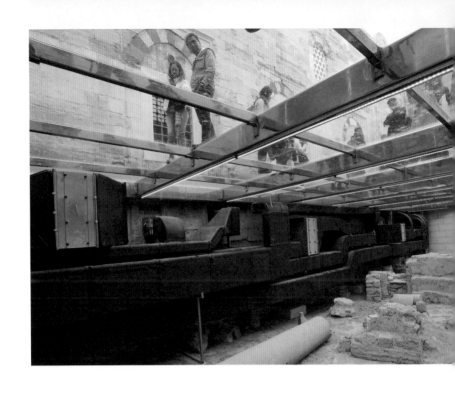

的地震中，建築物受到破壞，Aydın Doğan 基金會籌集資金，聘請當地著名建築團隊 Tabanlioglu，以最低干預的原則來建立古籍及手抄卷分館，並將修復後的圖書館送贈予土耳其文化及旅遊局。

從工程技術的角度來看，在一座有豐富歷史的建築物上添加新的功能，是一項極具挑戰性的任務。團隊先要處理舊建築物原有的問題，如結構和設備的老化，還要考慮如何解決新功能上所引起的問題。相比全新的專案，難度和所需的資源都比較多。

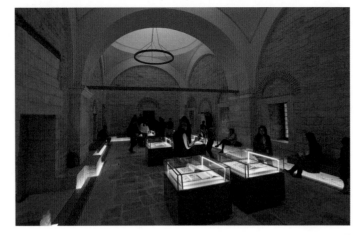

古籍的展覽廊，主要採用反射光源，以減少對展品的負面影響，在這裡還可以欣賞原來的建築拱頂。

在玻璃地板上下，都是不開放給公眾人士參觀的，它保護在地底的拜占庭年代的教堂遺蹟和空調設備。

貝亞齊國家圖書館（Beyazıt State Library）那古舊的石結構，以邊長約 6 米的正方形拱頂為基本單元。建築師團隊先與館方在圖書館運作方面作了詳細的討論，同時檢查建築物的狀況，以不改動結構為依歸，重新排列房間的次序，把入口庭園、展覽室、閱讀室、儲藏室等位置重新安排。入口那個加建的混凝土屋頂，被透光的玻璃屋頂所取代，使內庭耳目一新，從這個空間經過原來的門口可直達各個主要房間，省卻走廊。

然而整個國家圖書館最令人難忘的是閱書室，他們悉心修

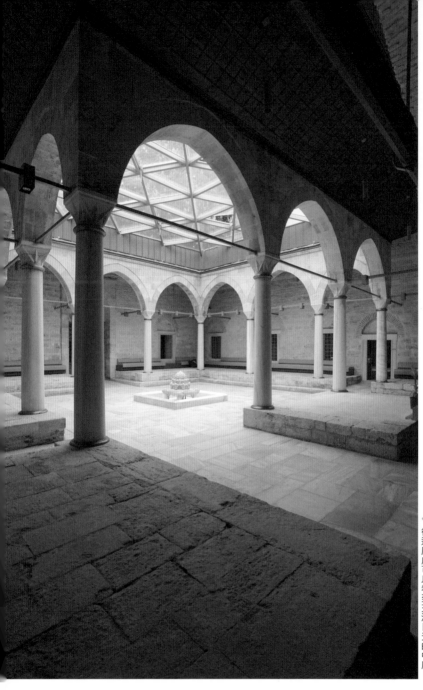

◀ 從迴廊處可以看到充滿日光的中庭。

繕原來的拱頂，塗上頗為樸素的深藍色圖案，燈飾的佈置隱藏有致，沒有喧賓奪主，讓人感受到柔和的燈光。閱書的座椅和工作枱，附有燈具、上網等設備，給讀者一個舒適寧靜的環境。若要小休，可轉身到戶外綠化庭院稍坐，享用咖啡店的服務，在繁忙的市區中是罕見的綠洲。

在保護古籍上，建築師曾考慮依牆而建傳統書架，但古籍的維護，需要嚴格控制溫度、濕度和塵埃，開放式就不太可能！經過詳細的考量後，他們設計了長、闊、高約 3 米的灰黑色玻璃櫃，放在拱頂之下，讓古籍有安身之所。視覺上這玻璃櫃與周遭有點格格不入，但這強烈的對比，讓人明白保育古籍的任重道遠。

團隊為了應付閱讀室，古籍儲藏櫃和其他屋宇設備的需要，把相關管道藏於地板下，一來減少對石牆的破壞，也讓日後的維護工作更簡單。但是在安置新的空調系統上，本來預備把設備藏於地庫，可是在東北角地下的發掘中，遇上拜占庭年代的教堂遺蹟，經相關部門協商後，惟有修改設計，除展現古蹟外，也容許維修人員入內工作，一舉兩得，從這個細節表現出團隊的完美合作成果。

讓一棟舊建築物扮演新的角色，既符合歷史文化和新功能，又要滿足現代的安全要求，這需要負責人員有迎難而上的毅力，有機會到伊城，不要錯過大市集旁的圖書館，慢慢感受一下團隊努力的成果！

文 / 李培基建築師

與時並進的圖書館

LIBRARY OF MEXICO "JOSÉ VASCONCELOS" [1]

JOSÉ LUIS MARTÍNEZ LIBRARY [2]

ANTONIO CASTRO LEAL LIBRARY [3]

CARLOS MONSIVÁIS LIBRARY [4]

(L)

1,2,3,4/ Plaza de la Ciudadela #4, Col. Centro

(Y)

1/ 1807　2/ 2010　3/ 2011　4/ 2019

(A)

1/ José Antonio González Velázquez
2/ A.S.Garcia
3/ BGP Arquitectura
4/ JSª Arquitectura

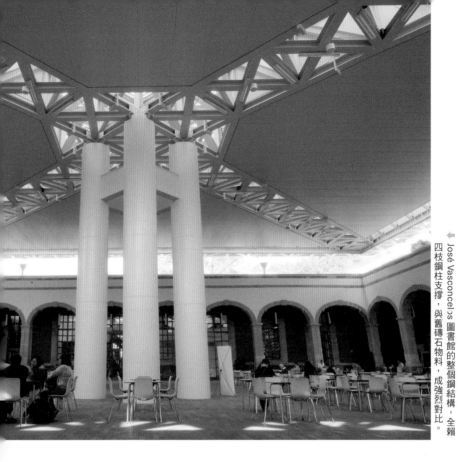

墨西哥在美國的南端，給人的印象總是被美國的經濟及政治影響。然而，在文化和社會層面，它無可置疑是屬於拉丁美洲西班牙語系的。現今的墨西哥，在經濟上可以說是發展中國家的一個領導者，人民都享有相對不錯的生活。其文化和創意產業，已佔國內生產總值的 6.7%，所以文化產業是國家經濟發展的重要一環。

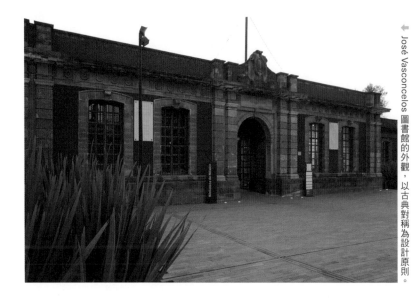

José Vasconcelos 圖書館（Library of Mexico "José Vasconcelos"）是一所由舊建築物改造而成的圖書館，位於墨西哥手工藝市場（La Ciudadela Market）和公共廣場的南方，建於 18 世紀，本是皇家煙草廠，繼而成為軍方總部、監獄及武器工場，在 1946 年改建成公共圖書館。

從高空俯瞰這棟單層的磚石建築物，呈「田」字形，有 4 個方形中庭。在 20 世紀末，館方聘請著名建築師 Abraham Zabludovsky 就空間管理上的問題尋找更佳方案，他應館方在功能上的要求，在 4 個中庭加建防風擋雨的屋頂，以大幅增加有蓋面積。為減少新結構對舊建築物的影響，他設計了獨立的金屬鋼架結構，蓋過長和闊

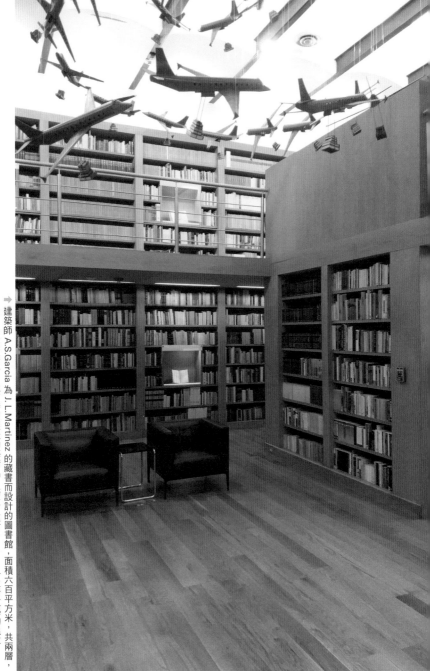

建築師 A.S.Garcia 為 J.L.Martinez 的藏書而設計的圖書館，面積六百平方米，共兩層，除了展示書籍外，還有特別製造的藝術品，務求反映 Martinez 一生對文學的追求。

各 80 米的中庭。新的屋頂較高，配以玻璃，以引進自然光，營造出一個多功能的室內空間。

聯合國在 2003 年推行「閱讀素養 10 年計劃」（Literacy Decade），不同的成員國因應自己的能力，為國民推出不同措施。墨西哥的文化部策劃了相關項目，包括建立新的公共圖書館、組織培訓、教育和籌辦文化活動，目標是鼓勵國民閱讀、寫作、聆聽和溝通，從而創造更好的生活，製造新的就業機會，並做好準備面對未來的改變。

2007 年著名學者 J. L. Martinez 離世，他身兼多職，是學者、外交家、歷史學家和作家。墨西哥總統聽說他的藏書將會散失，責成文化部落實「城市之書」的計劃。在 José Vasconcelos 圖書館內存放他 70 多年來的收藏，共有 7.5 萬份資料。對研究現代墨西哥的文化，扮演著不可替代的角色。繼 J. L. Martinez 後，他們再選出 4 位已故的墨西哥和西班牙籍的文學、思想家，用公帑購買他們的藏書，並在這座舊建築物中騰出空間來展示。每一組都聘用不同團隊，各自因應藏書的種類、數量和設計師的取向，再創造出有個性的閱讀環境。

在這 5 個藏館中，書櫃的鋪排、選料、燈光和顏色都不同，共通點是他們都沒有仿製那 5 位主角的藏書閣，反之，各組設計師都細心考量並善用 6 米高的樓底，再附加相關的藏品和藝術品來營造一個獨特的環境。為甚麼這些展品可以無縫地融入書閣中？圖書管理員懂得如何去保護它們嗎？真是一個耐人尋味的問題。

針對普通市民和兒童，館方在入口處設計了新穎的書籍展示和銷售部，以鋪天蓋地、大小不同的木盒子來引起他們對閱讀的興趣，也反映出圖書館可以是與時並進的公共場所。要吸引現在和未來的讀者，在數碼科技年代爭一席位，他們要盡快想出適合的對策，讓國民可以為國家的經濟出一分力。

文 / 張永雄博士

懸浮在半空的書架

BIBLIOTECA VASCONCELOS

巴斯孔塞洛斯圖書館

Buenavista Eje 1 Norte Buenavista,
Metro Cuauhtémoc, Mexico City
Mexico

2006

Alberto Kalach, Juan Palomar

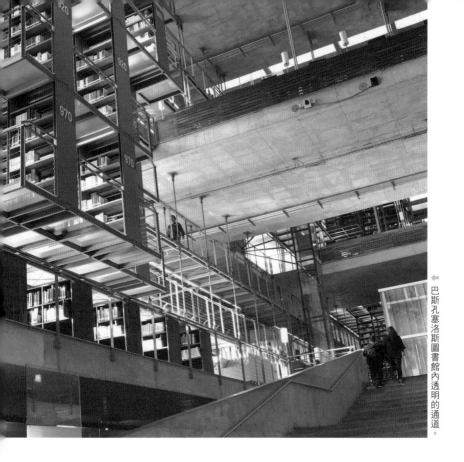

巴斯孔塞洛斯圖書館內透明的通道。

巴斯孔塞洛斯圖書館（Biblioteca Vasconcelos），是墨西哥建築師阿爾貝托‧卡拉赫（Alberto Kalach）和胡安‧帕洛瑪（Juan Palomar）的作品。圖書館的命名，是紀念墨西哥前教育部部長、墨西哥國立自治大學前校長何塞巴斯孔洛斯（José Vasconcelos），他也是墨西哥一位重要的作家、哲學家和政治家。

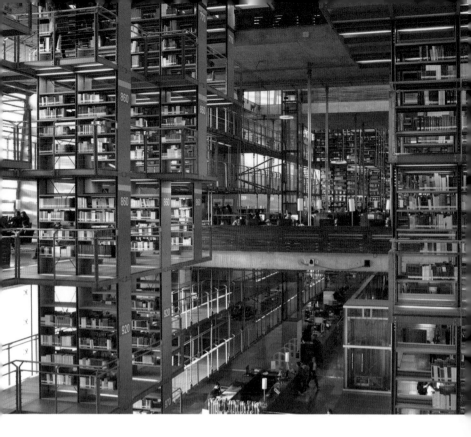

從 2017 年一篇有關建築師的訪問中,我們能多一點了解圖
書館的設計理念。阿爾貝托·卡拉赫認為建築是人類生活所
需,亦是作為對實際問題的回應,他傾向以一個簡單直接的
方法去解決問題。從這一種思維,我們便較容易理解他設計
這個公共圖書館背後的想法和如何實踐他的設計理念。

既然建築是用來解決問題的,那麼,能夠掌握一些有關設
計這一個圖書館的考慮因素,則有助欣賞圖書館的整體設

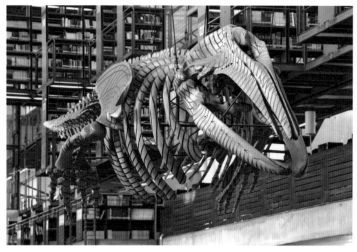

在圖書館的地下大堂，懸掛著灰鯨標本，和「漂浮」著感覺的書架呼應，增加未來感。

圖書館內的書架設計，如同懸浮在半空中。

計、物料的運用和相關的特色。

圖書館坐落於墨西哥城，墨西哥城長年受到環境污染和非常繁忙的交通所困擾，圖書館的位置亦是城中相對較荒涼之地，所以他希望通過這個設計項目，優化城市環境，同時亦嘗試去改善、整理人類知識等問題。

這座圖書館的外貌並不十分吸引，是一座清水三合土（以

石灰、黏土、沙混合而成的建築材料）的三角形建築物，
灰色的外觀並不使人留下深刻的印象，但是在當地環境和
污染的情況下，是相對有高的成本效益和容易保養的。而
這座建築物吸引之處，是其內在的設計。

當踏進圖書館內，訪客很自然會露出一種驚歎的表情，並
朝上仰望。各人會深深地被懸掛在天花板上眾多的書架
所吸引，書架顯示了清晰的圖書分類，一目了然，按圖索
驥，訪客非常容易找到所需要圖書的位置。

建築師成功地在一個大的公共空間中，以透明的書架間
隔，創造另外一些較小的空間，方便組織和編排不同的書
目，但整體又不窒礙人們的視線，經過大小空間的安排，
產生頗為有趣的視覺效果。

透明玻璃組成的地板通道，連接著書架，使人產生一種漂
浮的感覺，非常特別，好像積木一樣一層一層砌疊出來，
由於地面通道是透明的，從地下望向上面不同的樓層，沒
有太大的壓迫感。

在地下大堂，懸掛著一個灰鯨標本，這一個懸掛著的作
品，與「漂浮」著的書架，互相匹配，增加未來感。灰
鯨和海洋的關係，意味著圖書館擁有好比海洋般的知識
（Ocean of Knowledge），讓人們在這裡探索，在中華文
化背景下，更有學海無涯的意思。

這座樓高 9 層的圖書館，還有另外一個特點，就是在設計方面，十分重視節省物料、能源和強調環保意識，使用的鋼材和建築物料相對較少，沒有給予人們一種沉重的感覺。照明方面，主要利用自然光，大量使用落地玻璃，建築師成功地以百葉窗玻璃板面，防止陽光直射進館內，更可以柔化光線，好讓讀者在圖書館內閱讀，更感舒適。透明的設計，更加有利於在閱讀區的使用者，視覺上直接接觸圖書館外的綠化環境，有助激發讀者的思維和放鬆精神。這種設計亦有利圖書館內的空氣流動，減低夏天的室內溫度。

公共圖書館周邊是一個植物園，佔建築面積的 70%，以增加墨西哥城的綠色空間；圖書館的綠化地帶，種植了約 168 種樹、灌木和草本植物，屋頂也被植被覆蓋，整個設計項目，十分重視實踐環保意識。

同時，圖書館亦提供了一個公共空間，讓當地的居民使用，大大增加當地居民與圖書館的聯繫，有助產生對墨西哥城的歸屬感。

文／潘緻美建築師

柳暗花明：
桃花源裡的美術館

MIHO MUSEUM

美秀美術館

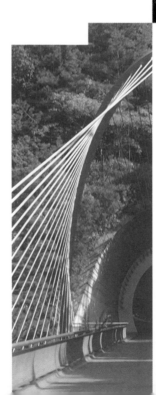

 L

日本滋賀縣甲賀市信樂町田代桃谷 300

Y

1997

A

貝聿銘

從喧鬧都市中找一處世外桃園是多少城市人的夢想，靠近
京都的滋賀縣甲賀市有一座由建築大師貝聿銘設計的建築
經典——日本美秀美術館（Miho Museum），於 1997
年 11 月開館，面積約 17,000 平方米。設計靈感來自陶
淵明筆下漁人進入「桃花源」，別有洞天的故事。因此貝
聿銘將建築場地佈置在山谷中，並開闢山洞建造一座橋。
由橋將遊人引入博物館，從而避免沿山路進入，勢必影響
自然的做法。

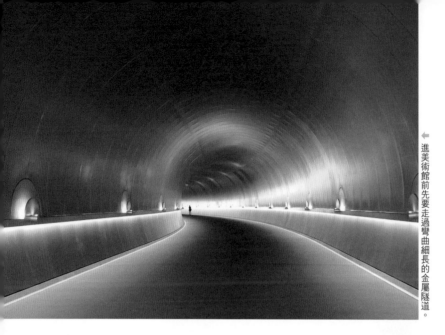

進美術館前先要走過彎曲細長的金屬隧道。

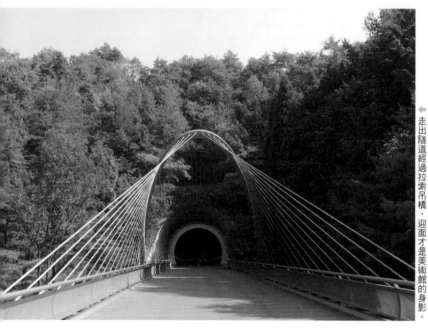

走出隧道經過拉索吊橋，迎面才是美術館的身影。

到達美秀美術館前，需要走過一條兩旁佈滿了櫻花樹的小徑，再穿越一條約 200 米長、彎曲昏暗的金屬山洞隧道。走出隧道經過拉索吊橋，迎面才看到美術館的身影。建築設計刻意把參觀者的行走路線，由狹窄彎曲細長，且看不到盡頭的空間，引導至走出的瞬間就是一個豁然開朗的狀態。「林盡水源，便得一山，山有小口，彷彿若有光」。真正做到「柳暗花明又一村」般世外桃園的詩詞意境。

美術館的建築主體依山坡地形而建，大部分建築被叢林遮蔽。館內 80% 的部分建在地下，只有約 2,000 平方米的建築部分露出地面。入口大堂層是整個建築物的最高層，兩側附有透入自然光的走道，通往兩端展覽廳，再繼續參觀，必須順山坡而下至地下一層的其他展廳及咖啡廳。館內的空間佈置由多個展覽廳及連廊串連而成，簡約的外觀包含了細緻的內部三維立體展覽空間。

建築物屋面以明亮玻璃配木遮陽格柵及深灰幾何三角的幕牆支架組成，把自然光引進室內，同時用一個新的材料詮釋傳統的形態。外牆建築材料採用淡黃色石灰岩，與周圍環境色調融合。進入室內，壯觀的山谷全貌如微縮景觀似的讓人一覽無遺。人在其中無時無刻都會跟自然有所接觸。美秀美術館較特別的設計是很多藏品運用了自然採光，藝術與大自然共處於和諧共存的空間。館藏以小山美秀子生前的個人藏品為主，包括日本、中國、南亞、中亞、西亞、埃及、希臘、羅馬等古文明的藝術品，約

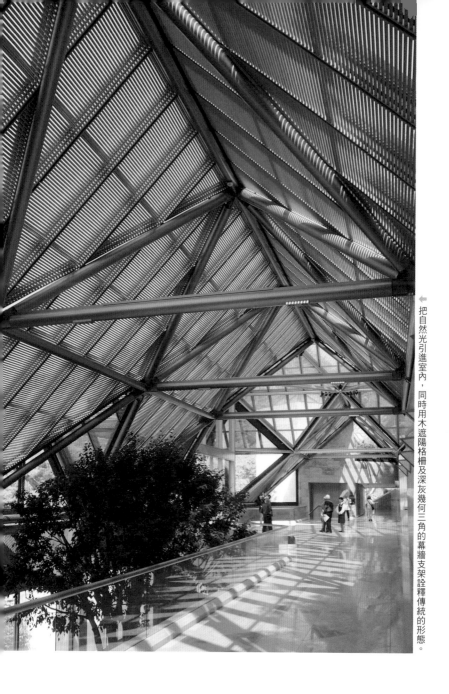

把自然光引進室內，同時用木遮陽格柵及深灰幾何三角的幕牆支架詮釋傳統的形態。

2,000 餘件。另外，館內有兩間餐廳，提供以秀明自然農法培植的有機農產品製作的西日料理。

貝聿銘喜歡將隱藏在造型中的幾何提純。屋頂的框架線由大小正方形和三角形組成。互相交錯塑造出不同的視覺空間。作為後輩，非常敬佩大師於美術館各個部分精緻細膩的心思，不論從規劃佈局、建築形態、空間連繫、物料選材以及各個細節等，都盡顯大師對於設計的堅持。在此建議參觀者除了欣賞風景及藝術品外，可以多觀察展館的牆部，如壁燈及吊燈的三角幾何設計、樓梯扶手的三角握手位、地下室流水牆的幾何圖案等，每個微小的位置都盡顯設計者的心思。

這個項目最成功的地方，是告訴人們建築如何在自然環境當中，達致非常平靜協調的平衡狀態。四季到訪都會有不同的景色，這是設計中營造與自然融合的奇妙效果。人類與自然之間需要和諧，社會之間亦需要和諧。達致和諧並不可以是單方面自我封閉、一意孤行，需要各方互相尊重和包容，才能建造和諧共融的社會。

文 / 陳晧忠建築師

文化藝術中心的
山、海、城

海上世界
文化藝術中心

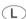
中國深圳市南山區蛇口望海路 1187 號

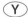

2017

(A)

槙文彥

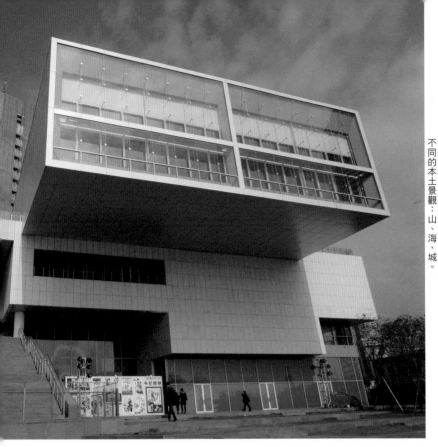

「建築是一種響應時代，激發共同想像力的文化創作行為。」

—— 槇文彥

槇文彥是繼 1920 年代柯比意（ Le Corbusier ）派的前川國男和戰後現代主義的丹下健三的第二代日本建築大師，是與黑川紀章、磯崎新並譽為日本現代主義建築的主要領軍人物。現年近 90 歲的槇文彥，涉足建築界逾半個世紀，他的作品風格幾經成長與革新，觸及歷史上許多重要時刻。

↑槙文彥的都市集合住宅——代官山 Hillside Terrace Complex。

⇒ 建築內在空間簡潔明快，主體佈局基於兩條主軸線的交錯。

從日本戰後重建，東京代官山 Hillside Terrace Complex 實現都會洗鍊的都市集合住宅，到紐約世貿中心 4 號大樓重建，從烏托邦思想到新陳代謝主義（Metabolism）和國際現代主義，他都設身處地去適應每個時代的需求，展現了過人的才華，創造了眾多屹立於當代的標誌性建築，確立他為日本當代建築承前啟後的地位。

坐落於深圳蛇口的海上世界文化藝術中心，是他首個在中

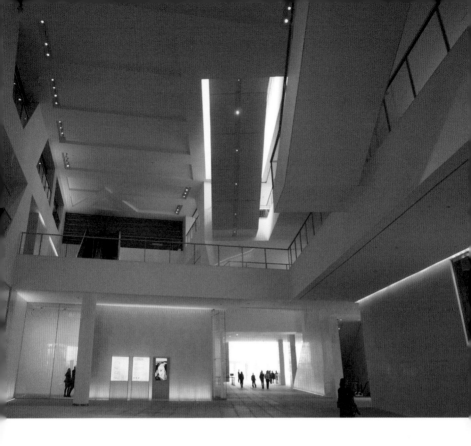

國的項目，宏偉的白色建築展現出槇文彥標誌性的現代主義風格，外形簡約，乾淨利落的幾何造型，沒有多餘的建築裝飾，盡顯洗盡鉛華和能經受時間考驗的風格和質素。這所當代建築展現了「以人為本」的設計理念；不但重視建築設計質量和優雅，還有時間、環境和人的需求及體驗。

設計意念受到周邊獨特的地理和城市景觀所啟發，整座建築物由 3 個懸挑的「方體盒子」，面向 3 個方向所構成，

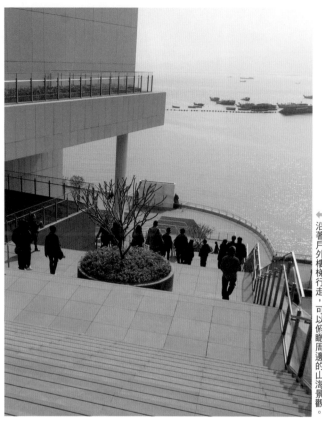

分別代表不同的本土景觀：山、海、城，營造了整座建築的光影輪廓。

建築內在空間簡潔明快，基於兩條主軸線的交錯，一條標示商業零售區域，一條標示博物館和文化功能分區。這兩類功能空間的獨特融合，呈現在公共走廊和廣場之中，參

觀者可以在這些公共空間的不同維度觀察各個空間內的不同活動，提供縱橫交錯的豐富視覺體驗，打造展示出一系列多尺度、多元化的動態空間，務求提供豐富的人性化體驗。沿著建築兩側的大型戶外樓梯，可以抵達向公眾開放的屋頂花園，市民可以在此俯瞰周邊高低不一的山海景觀。整座建築與周邊的公園和海濱景致融為一體，參觀者可在這裡自由漫步。

人對建築空間的體驗，一直是槙文彥專業實踐的關注重心。而這座建築不只能體現以人為本的建築設計，更展示了在城市不斷更生發展和日趨多元化下，豐富城市品質的其一途徑。

遊畢這文化藝術中心，腦海浮現已落成 30 年，那座以淡粉紅磚鋪砌外牆，並配以一線天窗的香港文化中心。何以臨海公共建築未能地盡其用，讓市民可以擁有一個欣賞維港景色的入口大堂？ 香港文化中心不知會否隨社會溫度轉變而蛻變呢？

2019 年，閉館 4 年的香港藝術館翻新完畢，帶給市民耳目一新的感覺。希望香港也可以有更多這類「人文建築」，讓市民享受優質藝術空間之餘，也能洗滌心靈。

CH3

ARCHITECTURE ✕ **ENVIRONMENT & NATURE**

建築　　　　　環保・自然

回饋自然
的設計

甚麼是建築？我相信建築的精神是在建立關係；建立人類與自然，個人與社會，現在與過去，一切與人類社會有關所發生的，若以此觀點，我們種植樹木，為城市重拾綠化，對我來說亦是建築。

——安藤忠雄

文／陳翠兒建築師

神秘面紗下的
伊朗建築

GREENLAND
CONVENTION
CENTER

(L)

Sadra City, Shiraz, Iran

(Y)

2015

(A)

Mehrdad Iravanian

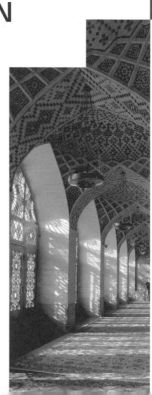

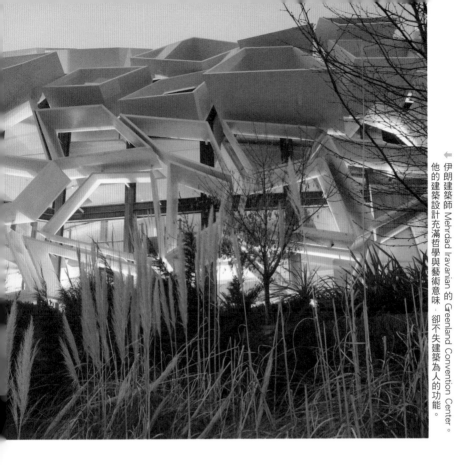

為了彌補在建築歷史上我們所不認識的波斯建築，我們決定要親身看看這個被西方稱為「邪惡軸心」的國家，我們在伊朗天氣最宜人的 4 月，親自去探索這個神秘面紗下的國度。

伊朗有著超越 5,000 年的悠久歷史，它的文明痕跡可追溯到 12,000 年前。3,000 年前波斯帝國統治的版圖極大的擴張，在它統治下的地域已包括了亞洲、中東和非洲的部分區域，從希臘到印度、南地中海到中亞，成為世界歷史上第一個橫跨亞歐非三洲的龐大帝國。當時的波斯帝國無論在科技、建築、文化上都有著綻放異彩的成就，波斯帝國的古文明可以與美索不達米亞文明及古希臘文明相比。在伊斯蘭時期（始於 7 世紀），伊朗已成為世界重要的藝術、科學和文學中心。絲綢之路的時代，這裡是行商必經之地，其中的伊斯法罕市（Esfahan）是當時貿易的國際大都會。聯合國世界歷史遺產的波斯花園，在伊朗中就有 9 個之多。

雖然伊朗有著豐富的石油和天然氣，卻因被懷疑進行核能發展而被西方經濟制裁了 40 多年。1979 年極度親美的巴列維王朝被推翻後，伊朗轉為政教合一的神權國家，它在 21 世紀正在走出一條怎樣的路？從閱讀伊朗的歷史和現代建築中，我們也可看出端倪，更明白它在這些時代的處境和價值觀，及從傳統社會轉向現代社會痛苦的歷程。

現代的伊朗社會自 1905 到 1911 年受西方模式的啟發，波斯憲法革命開始了，民眾和知識分子對統治階級要求更多的民主和自由。巴列維王朝的創始人禮薩汗（Reza Shah）決定要將伊朗現代化和西方化。而在建築方面也出現了多位影響深遠的建築師，包括把俄羅斯古典風格引入伊

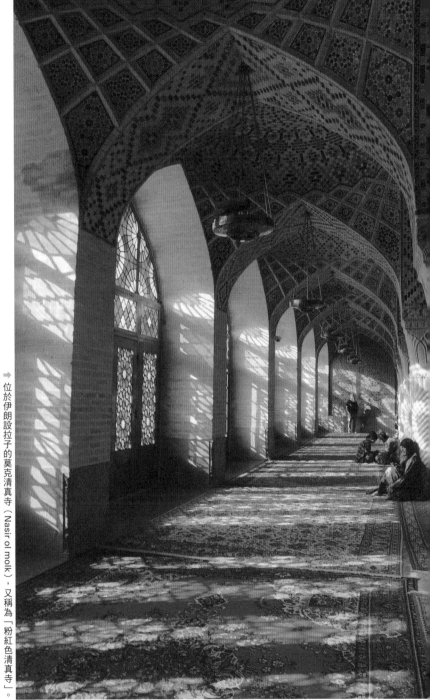

位於伊朗設拉子的莫克清真寺（Nasir ol molk），又稱為「粉紅色清真寺」。房間的位置和用途與日光和不同季節相呼應。

朗的 Nikolai Markov，巴黎留學回伊的 Vartan Horanesizn。
1938 年，伊朗成立了第一所的現代建築學院，並在兩年後
成立了德黑蘭大學美術學院，由法國留學回伊的 Hooshang
Seyhoun 於 1963 年成為美術學院院長。他的建築作品和
建築教育對伊朗現代建築的發展有著深遠的影響。

在 60 年代之前，正如當年的香港也深受西方的影響，伊
朗亦是以現代主義（Modernism）作為建築設計的主流。
一些知識分子開始反思和批評國家盲目追隨西方文化的熱
潮。伊朗建築師開始重新審視自己的歷史和文化，他們深
受路易・康（Louis Kahn）晚期現代結合歷史性的作品所影
響。70 年代的建築師質疑國際風格（Internationalism），主
張從自身的歷史建築中汲取靈感。1979 年伊斯蘭革命，
伊斯蘭共和國取代了巴列維王朝的統治。1980 年，國
家暫時關閉了所有大學，進行了一次文化工程（Cultural
Engineering），目標是為了檢查，改進文化及教育項
目。在極權的控制下，直至 90 年代，伊朗也沒有任何重
要的建築作品面世。由此可見，在思想教育的控制下，建
築失去了創造力的光芒。

直至 1994 年伊朗伊斯蘭共和國學院的建築設計比賽
帶來了新的突破，比賽中對伊朗建築極具影響的 Hadi
Mirmiran 勝出。這些新一代建築師的設計既有現代感亦
包括了伊朗的歷史特徵。建築的外貌形式延續著當地的文
脈，亦喚醒人們對本土建築的記憶。90 年代後期，戰爭

建於公元前五一五年伊朗波斯波利斯建築遺蹟，
已看見當時的文明和有系統的制度。

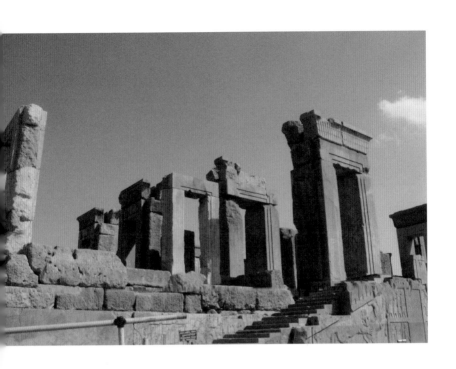

的影響漸漸消失，大量重要建設亦開始進行。2000 年，
建築雜誌 *Memar* 創立了 Memar 建築獎，推動優秀現
代伊朗建築的出現，把傑出的建築設計及其建築師團隊
從不為人所知，帶到國際的建築舞台之上，當中包括了
Fluid Motion Office、Bonsar Office、Ryra Studio、Shift
Design、Next Office、Hooba Design 及極具創造力的建
築師 Mehrdad Iravanian；現今的伊朗建築界有兩個主要
的方向：其一以追隨國際潮流的腳步再與當地文化傳統及
社會實際結合。另一方向則著重具體思考地理和自然環
境，及當地傳統與歷史遺產的傳承。

我們的行程由南部的設拉子（Shiraz）開始，經伊斯法罕、亞茲德（Yazd）再到首都德黑蘭（Tehran）。在設拉子我們看見正冒起的新一代伊朗建築，它們有著西方的現代化，亦包含著伊朗式歷史及文化的傳統和詩意。在那裡，我們到訪建築師 Mehrdad Iravanian 的作品，包括了 Haftkhan Restaurant（The Food Machine）、Textile Art Gallery、Quran Gateway Landscaping、Greenland Convention Center。Mehrdad Iravanian 的建築設計充滿創意、詩意和突破性的想像，充滿哲學意味，把建築提升至獨一無二的藝術品，卻不失建築為人的功能。

在歷史建築方面，藉著波斯波利斯（Persepolis）和帕薩加迪（Pasargadae）偉大國度的建築殘骸遺蹟，我們能想像當時波斯帝國之強大，從這些城市遺蹟看見波斯帝國當時高度的文明及有系統的制度。處身於這些城市遺蹟之中，如身歷其境，立刻把我們與當時的文化及歷史連接起來。

亞茲德是沙漠中的城市，在生存極度艱難的環境下生長出黃泥土的建築。雖然在沙漠又熱又缺水的艱難環境下生存，人類仍可用坎兒井引水，以風塔創造不耗能源的天然冷氣，為人創造宜居的環境。伊斯法罕的伊瑪目廣場令人難忘的不只是它的宏大，還有它那充滿生命力、給人享用的城市公共空間。由一個往日彰顯帝權的偉大廣場，成為現在市民共享的空間，這顯得非常的珍貴。

伊朗古建築的穹頂，由基本單元構成幾何圖形，源於伊斯蘭哲學原子論：物質、時間與空間皆由不可再分割的微小粒子構成。由這數學邏輯出現了重複的規律和無限的繁化。

在首都德黑蘭，我們和當地的建築師交流，參觀了一些近代的建築作品，包括了在建築比賽得獎的大自然之大橋（Tabiat Bridge）和書之花園（Book Garden），它們都是由建築比賽中冒起的現代伊朗建築。由此可見，善用建築比賽，可提升建築的設計質素和發掘潛藏的才能。伊朗新一代的建築師嘗試回到自己的根源及文化，結合現代科技的物料，走出了自己一條獨有風格的路。

文 / 陳翠兒建築師

伊朗建築之「水」

坎兒井（Qanat），
是一種能適應沙漠氣候的
地下水利系統，
建造坎兒井首先由
尋找水源開始，
然後由城市到水源之間
開始向下鑽出垂直的探洞，
再以引水道，
把所有的探洞連接起來。

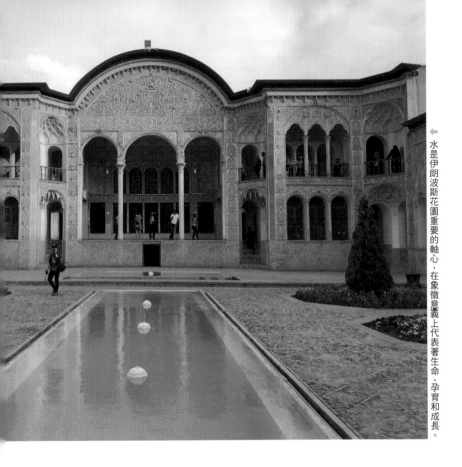

水是伊朗波斯花園重要的軸心，在象徵意義上代表著生命、孕育和成長。

建築是大自然與人共存的藝術結晶品。不同的環境、地理、氣候等因素，都會孕育出不同的建築。伊朗的亞茲德（Yazd）是沙漠中的城市，氣候十分乾熱，又缺乏水源，在如此艱難的環境下，如何建立一個沙漠中人可生存的綠洲？

↑
坎兒井引水道的斜度需保持在約兩度，才能保證水源從高山引至城市。

→
波斯花園中對水的尊重，提醒了人們對自然的尊敬。

首要條件當然是水源，世界上不少城市都建於河流近水邊緣。沒有水，也就沒有生命。沙漠中的亞茲德，於 3,000 多年前已利用了坎兒井（Qanat）的技術，把雪山的地下水引至城市中。建造坎兒井首先由尋找水源開始，然後由城市到水源之間開始每隔一定距離向下鑽出垂直的探洞，再以一條橫向約斜度為兩度的引水道，把所有的探洞連接起來。坎兒井道可以有 5 至 80 公里長，垂直探洞可以有 20 至 300 米深。每挖一洞，挖出的泥會放在洞旁，成為

垂直洞旁邊的一個護土牆,從天空望下去,這些坎兒井就像是地球表面上一串串的針孔。

建造坎兒井的技術是世襲的,由父傳子,將此技術一代一代的傳下去。他們工作時穿的是白色的衣服,這衣服是壽衣,表示此工作是極之危險,隨時會死於坎兒井中。坎兒井的工程就如現在我們的沉箱工程(Caisson),是危險的工作,隨時有泥土坍塌的危機。

當水經過坎兒井流到城市，便會再分流到各家各戶。

在建造的過程中，那橫向的引水道需要保持斜度，斜度太大會令水流把水道沖塌，斜度太小又令水不能流動，整個水的傳送只靠原始的地心吸力，不需要任何抽水機等助力。在這麼長距離仍能持續保持這兩度的斜度，實在是伊朗當時工程學上驕傲的成就。因為坎兒井是藏在地下的隧道，它的水源來自附近高山下的地下水，這些水不受污

染，為沙漠中的城市帶來了源源不絕清潔的水源，有了水便可灌溉農物，帶來食物的來源。沒有水，沒有陽光，就沒有食物，也沒有人類和其他生物的存在，我們更明白一切生物與環境是共生體。

運用坎兒井技術輸送水源的城市，大多處於炎熱乾燥，缺乏河流的地方，地下水亦可能因太深而不能以井取水，但周圍高聳的雪山便為這綠洲城市提供了豐富的地下水源。當水引到城市，會分流到各家各戶，作灌溉種植之用和提供人能生存的環境。當水進入了城市後，又能如何公平分配？早於 3,000 年前波斯人已發明了水鐘（Water Clock）。在沒有錶和鐘的年代，水鐘會計算每戶平均的用水量。城市是人聚居共享的地方，若要人和平的共處，平均分配，公義共享是必要的基礎。

因為水的稀有，人會珍而重之，這珍貴的水會被引進波斯的花園裡，成為花園中最重要的軸心。波斯花園中有 4 個重要的元素，分別為水、風、火和泥土，在精神意義上水代表了生命、孕育和成長。水是生命的泉源，波斯花園中對水的尊重提醒人對大自然的尊敬，保護我們的水源就是保護自己的生命。現在我們常提及環保建築，其實早在幾千年前人類已有環保的意識，因為環保並不是一個選擇，而是生存必要的條件。

文 / 陳翠兒建築師

伊朗建築之「風」

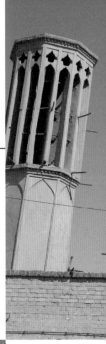

DOWLAT ABAD GARDEN[1]

朵拉阿巴德花園

AGHAZADEH MANSION[2]

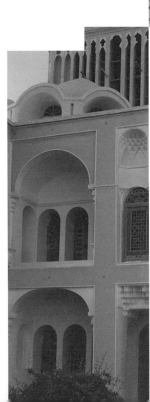

1/ Iran-shahr Street, Mojahedin Square, Yazd, Iran
2/ Yazd Province, Abarkooh, Iran

1/ Zand Dynasty (1747)
2/ Qajar Dynasty (1789)

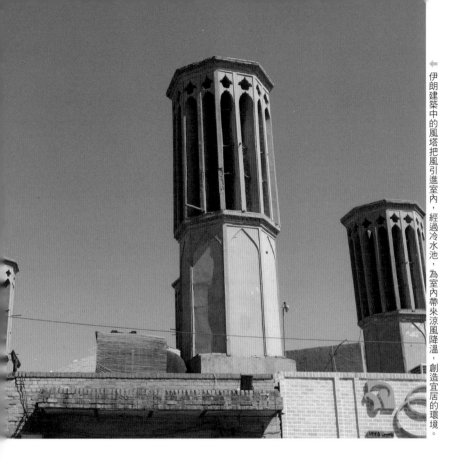

香港的夏天潮濕炎熱，小時候沒有冷氣，只可以靠風扇和自然通風的對流。在建築方面，高挑的樓底、通風的冷巷、屋外的迴廊等都是當時降溫的方法。有了冷氣後，我們開始和外界的炎熱隔絕，冷氣漸漸成為了我們生活不可缺少的一部分。面對地球氣候變化和能源的極度虛耗，我們真的可以如此無止境的在冷氣環境中生活下去嗎？若人類的生活只以經濟發展為主的模式繼續下去，氣候變化不但會為全球帶來嚴重的影響，最終亦會危及人類的存亡。

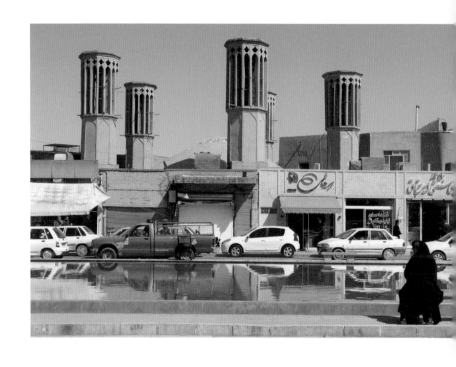

在亞茲德沙漠中長出來的城市，正好讓我們面對此難題得
到一些啟發。

亞茲德（Yazd）缺乏水源和天氣極之炎熱，是一個位於
沙漠中的伊朗城市。在這片黃土沙漠的城市中冒起了不少
高樓，這些高樓其實是沙漠城市中的風塔。沙漠城市的土
建築多用厚墩土做隔熱。為了減少直接日光，向外的窗戶
很少，而且將每戶都排得密密的，以彼此的影子作遮蔭。

在亞茲德的建築都很「內向」，外在建築面貌消失或毫不

突出，即使是極豪華的大宅，它的入口也是細小而毫不起眼的。在外的建築面貌消融，但進了門後的世界才是真正的精彩。在黃土城市中突出的風塔，就是不耗能源的天然冷氣機。它的原理是以高聳的塔樓，把風引進室內，室內冷水池將進來的空氣冷卻，再帶進室內。而這些冷水來自遙遠的地下水，以坎兒井的形式帶進城市內。因此在炎夏下，室內的環境就如在涼風之中。

Aghazadeh Mansion 是一個有錢人家的大宅。它建於卡扎爾王朝時代（1794 至 1925 年），主人是 Seyed Abarquei，是當時一位極富有的商人。建築的物料主要是土磚和泥土。大屋的面積大約有 820 平方米，建築主要分為 3 部分，並圍繞著中心的庭園，而這不同的 3 個空間則是適用於不同的季節。位於南方的房間為十字形，中央有室內水池，當上面的風塔引風帶進室內，經過這水池的冷卻，就能將冷風傳送到周圍的房間。它的風塔有 18米之高，分為上下兩層，以迎接不同的風向。此風塔優美的設計令它成為伊朗紙幣上的象徵代表。就如我們現代的高層建築（High-rise Architecture）不斷以高度的競爭，以往風塔的高度和它精巧的設計便代表了主人的財富和地位。

全伊朗最高的風塔則在朵拉阿巴德花園（Dowlat Abad Garden），此花園建於 18 世紀，是桑德王朝（Zand Dynasty）開國之君卡林的行宮，是被列為世界文化遺產在伊朗境內的 9 座波斯花園之一。此園的主建築是國王

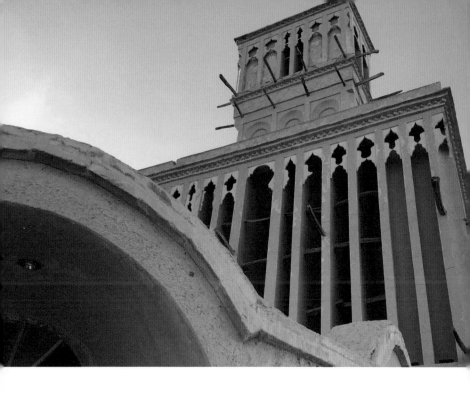

的夏季行館，行宮內最突出的是這座高度超越 33 米的八角形風塔。風塔下是由城南梅赫里茲（Mehriz）高地的坎兒井地下水道引過來的水池，冷卻由風塔引進的空氣，再引入其他室內空間。

現代的生活以使用煤和石油等可耗盡能源為主，帶來了大量的碳排放。今天的伊朗首都德黑蘭的空氣污染和交通擠塞極之嚴重。相對傳統古代智慧以不耗能源的方法來創造宜居的環境，由於有豐富的石油，現代環保建築並不常見。雖然這天然冷氣的方法始於 3,000 多年前，卻正在此

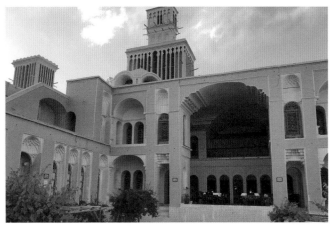

↑ Aghazadeh Mansion 是
有錢人家的大宅，建築
物料以土磚為主。外表
全不起眼，屋內才是真
正的精彩。

← Aghazaceh Mansion
的風塔分為上下兩層，
以迎接不同的風向。

時提醒我們這一代，面對極高的碳排放量，地球暖化帶來
的氣候變化，全世界都需要改變，我們全球亦要致力把地
球升溫減至攝氏 2 度以下。這些原始零碳排放的建築智
慧，在此時更顯重要。即使是近代的建築，如台灣的樸山
村也嘗試把這種不耗能的空調技術引進現代建築。

硬是把西方現代建築移植往世界不同的國家，與本土的氣
候和文化格格不入，既不環保，亦失去了本土的特色。風
塔始於幾千年前，今天仍可以在沙漠中創造宜居的環境，
實在是對現代環保建築一個很好的啟發。

文／陳晧忠建築師

自然的建築：
見山已不是山

船廠 1862

Ⓛ

中國上海市浦東新區濱江大道 1777 號

Ⓨ

2018

Ⓐ

隈研吾

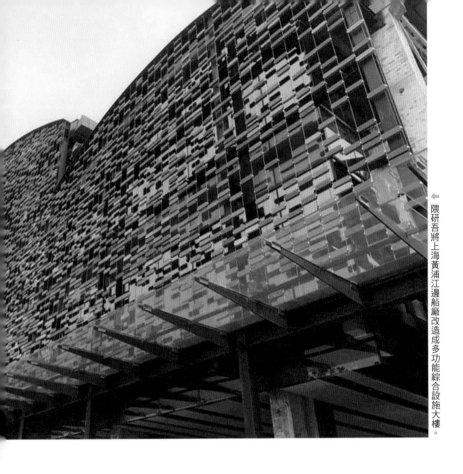

隈研吾將上海黃浦江邊船廠改造成多功能綜合設施大樓。

戰後第一代日本建築大師丹下健三為 1964 年東京奧運設計的神級傑作——國立代代木競技場，有高度紀念性（Monumental）和可塑性的造型能力，以吊橋般的懸吊構造來處理大跨度的屋頂結構，再透過粗獷的清水混凝土將建築需要的功能、結構，表現皆明快而根本地統合在一起。成就 20 世紀「混凝土建築」的典範，繼而開啟了工業革命後覆蓋全日本甚至整個世界的建築文化。

在建築、都市的發展或更新的領域內，有可能達到全球化的，恐怕只有混凝土這種素材了。這個素材不光毋須選擇場所（只將薄薄的木板組合起來，做成形模，安放好鋼筋，然後灌入水泥、砂，就是這等程度的技術），還有另一個普遍性就是任何造型都可能做得出來。換言之，就是擁有自由，只要改變形模做法，便可以自由地做出任何曲面及形狀。

混凝土很堅固，不管在表面安裝甚麼，如想建築造型豪華、顯貴氣，便掛上石材；喜歡輕盈、富時代感，可貼上耀眼悅目的鋁板。在此意義上，由於混凝土是最為普遍、本質單一的材料，對於所有的風格、所有的設計和無論高低建築成本都應付得來。如此一來，不只失去了建築的多樣性，同時也失去了大自然的多樣性，單一均質無趣的建築環境和城市面貌便因此產生。所謂 20 世紀建築，就是這麼孤獨！

日本建築師隈研吾說過：「自然建築是連結場所、素材和地球環境的幸福關係的建築」。在這混凝土建築盛行的洪流下，隈研吾毅然不追隨這股熱潮，反其道而行的提倡他的自然建築。跟時下物體中心主義那種標奇立異，吸引眼球的地標式建築不同，他的建築透過對自然素材（包括竹、木、石、土、紙等）本質的反思，在某種程度上帶領我們重新親近自然環境，喚醒人類感官知覺本能的建築。在他的作品上，可以見到的是他並非處理物質的輪廓，也

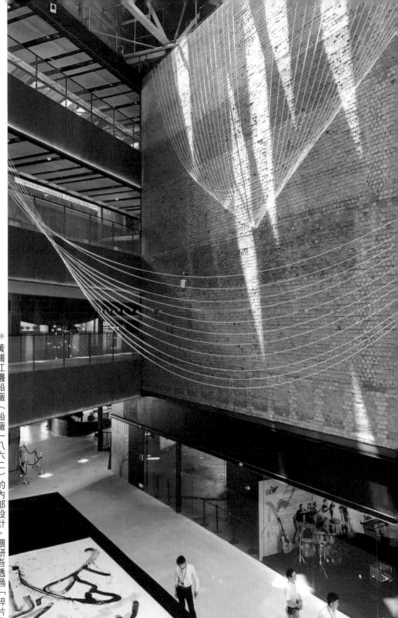

➡️ 黃浦江邊船廠（船廠一八六二）的內部設計，隈研吾透過「碎片化」或「粒子化」的建築素材來重新透視物料的本質及演繹素材的存在意義。

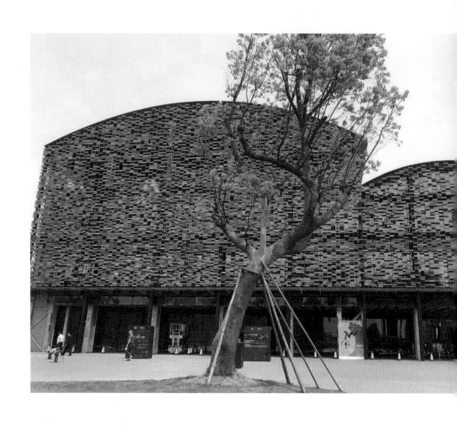

非設計物質的細節，而是在於探索物質的存在方式與邏輯，著緊於發掘物質與人類身體感官之間的關聯性。藉由將本土地域內的素材，物質碎化至粒子狀形態，嘗試讓建築得以融入周圍環境，達致有關聯性的有機建築。

混凝土、鋼、玻璃這些無機的物質，完全欠缺了柔和、溫暖、質感⋯⋯此等與人類身體相對應的豐富性。而隈研吾便運用在地的自然材料，將它們切割成不同大小和形狀，

再利用不同的疊砌、交織等日本匠人工藝，構成許多層次空間，讓光與影活現於室內，豐富了空間深度。他的自然建築素材不與周邊環境爭朝夕，內斂建築外形亦不跟附近建築物較量，低調起來亦值得尊重，將附近自然環境與建築本身連結成一種幸福關係。尤其是他的美術館作品，往往是在原有的建築物上擴建，他那重新演繹的自然素材及存在意義，將新、舊建築兼容並蓄，漸進地渾為一體。

而他所謂「自然的建築」，不光指用自然素材製作出來的建築，當然也不是只在混凝土表面貼上自然素材的建築。他透過「碎片化」或「粒子化」的建築素材來重新透視物料的本質，不再是「物化」的建築表象。從他為 2020 年東京奧運重新設計的國家體育館可見，他的建築意識形態帶出與自然環境的「關聯性」，邁向後工業時代，具備「與環境共生」的價值觀的有機建築之路。讓我們見識到不一樣的建築風光，也讓我們從不同的層次和深度來感知建築。

這也讓我想起剛讀完一本哲學讀本內一句說話──「見山已經不再是山」，可能這就是隈研吾的建築哲學。

文／陳晧忠建築師

隱於森林的圖書館

台北市立圖書館
（北投分館）

L
台灣台北市北投區光明路 251 號

Y
2006

A
九典聯合建築師事務所

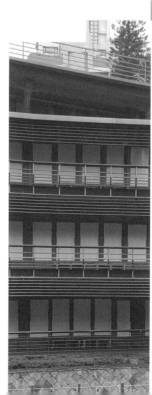

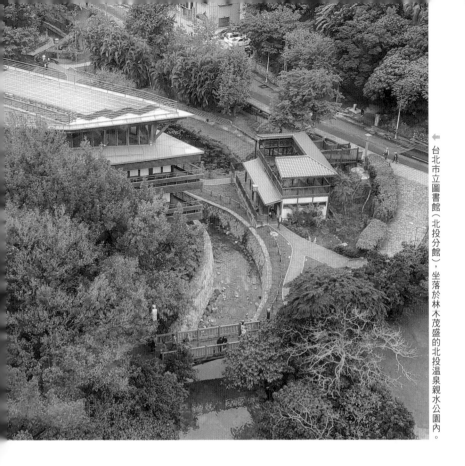

台北市立圖書館（北投分館），坐落於林木茂盛的北投溫泉親水公園內。

大多數人對於台灣北投的印象就是溫泉。的確，北投坐擁特殊火山溫泉的資源，擁有長久溫泉旅館發展的脈絡。

從凱達格蘭族（Ketagalan）女巫神話想像開始，歷經數代原居民移墾、胼手胝足的辛勞，日治時代溫泉沐浴文化開始興起，種種有形與無形的文化生活，成就了當地人民為了保存這段歷史、文化記憶的社區總體營造的核心概念。

1996 年，台灣的郭中端建築師和堀込憲二教授提出，配合在地自然資源與溫泉文化，以北投溫泉親水公園作為中心，延伸及活化周邊文化設施和建築，逐步融合北投文化資源、自然地景、人文景觀及旅遊文化圈等範疇，逐漸培養出別樹一幟的人文氛圍，成功創造「北投生活環境博物園區」。

前身是有百年歷史的北投溫泉公共浴場，近年成功活化為北投溫泉博物館，像個巨大的時光寶盒，經歷不同時代更替，從日治時期的公共浴場到民眾服務社等，收納了不同時期人們的集體記憶與時代精神，靜靜矗立在北投溪畔，陪伴並見證了北投的歷史發展。

而台北市立圖書館（北投分館），坐落於這林木茂盛、生態豐富的北投溫泉親水公園內。圖書館的建築設計充分反映了台灣建築師團隊（九典聯合建築師事務所）讓建築與得天獨厚的自然環境重新接軌的意願。以「綠建築」的理念，盡力呼應與森林和溪流自然環境的主體性，將圖書館融入公園的生態，與溫泉歷史文化環境之中。因此，才有機會讓我們看見這棟充滿地景意象的圖書館建築。

整座建築主要採用原木構造，配搭鋼材，外觀彷彿浮在公園綠色汪洋中的一般大船，承載著知識的寶庫。建築被一大片落地玻璃環繞著，既可採集大量的自然光，減少人工照明所耗能源；並巧妙地向自然借景，讓圖書館室外內美景得以交融。圖書館外牆構造及材料均採用輕質化鋼材及

➡ 圖書館採用原木構造，配搭鋼材，外觀彷彿一艘大船，承載著知識的寶庫。

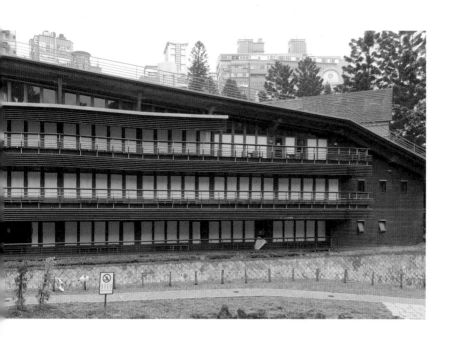

杉木構件配合，簡樸而實用，又能抵禦溫泉溪流所帶來琉璜酸性腐蝕的作用。輕質屋頂還覆蓋著綠化，增加隔熱效能和有效回收雨水，還設有太陽能光伏電板，達致節能減碳的能源效益。

入口中庭樓高 3 層，連接地庫下沉的廣場；中庭內 3 條圓鋼柱呈倒三角錐體地支撐屋頂。再加上整幅玻璃幕牆，讓充沛的自然光滲入中庭，與大片樹影互相輝映；下沉廣場又添置梯階，成為舒適、自在的公共閱讀空間，也造就館內各層的視覺聯繫與聚焦的空間。

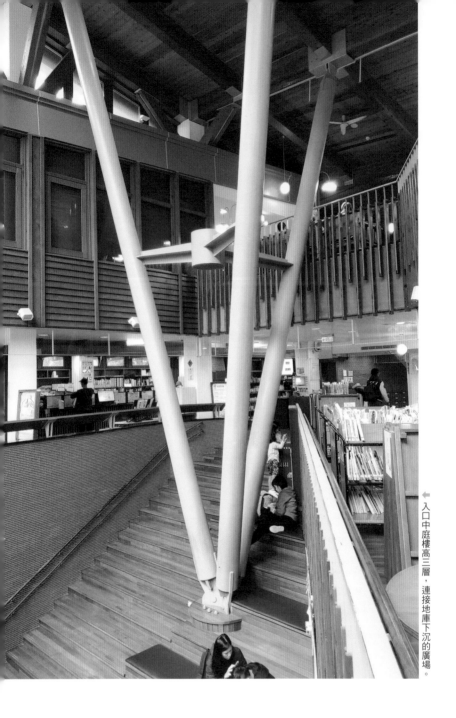

入口中庭樓高三層，連接地庫下沉的廣場。

建築 × 環保・自然

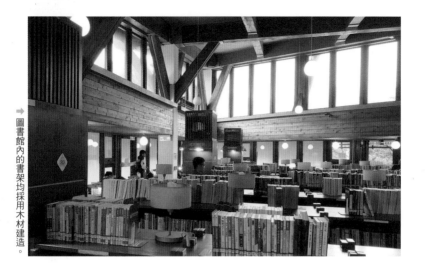

圖書館內的書架均採用木材建造。

為了更能展現空間質感和呼應建築構造，室內書架及桌椅
都貫徹木材運用；更有木椅背鏤空昆蟲如蜻蜓、蝴蝶等圖
案，將大自然生態感覺引至室內，營造出宛如置身樹林般
的閱讀空間與自然氛圍。戶外的木棧道座椅和陽台，讓愛
書人沐浴在森林中閱讀，是頗為愜意的享受。貼心地為愛
讀書的人提供一個親近大自然，閱讀自然的另類場所。

這座與生態環境共存，回應地景紋理，扎根於地域生活和
不凸顯自身主體性的圖書館，無論在建築物的造型體量、
空間構造、氣氛營造、物料運用等，都確切地實踐著背後蘊
含的永續環境設計理念，更代表著一股謙遜的態度，形塑一
個融入人文歷史風土與大自然的「綠意建築」。隨著時代進
步，我們所需要的閱讀空間，並不是那種一直把人囚禁在欠
個性的人工環境裡的建築，而是在某種程度上能夠帶領我們
重新接近自然環境，喚醒人類感官知覺本能的建築。

文 / 陳晧忠建築師

摩星嶺上的懸浮建築

芝加哥大學香港分校

香港摩星嶺域多利道 168 號

2018

Ⓐ

Revery Architecture (前稱譚秉榮
建築事務所)

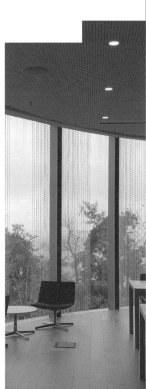

在戰雲密布的 1936 至 1939 年期間,戰爭在香港如箭在弦,與日軍交戰無可避免。駐港英軍急忙在各要塞加建防禦設施,摩星嶺銀禧炮台和相關兵房、軍火庫、塔樓、皇家陸軍工兵橋、白圍牆等便是於此時興建,在二戰時期為港島西邊防禦工作擔當了重要角色。

自香港開埠以來，英國已派遣皇家陸軍工兵團（Royal Engineers）前往香港，部分更曾經在二戰期間於摩星嶺屯駐。經歷沉痛的戰火洗禮後，該歷史遺址曾經成為難民臨時收容所，隨後被改用作英軍皇家工程師的俱樂部及宿舍，及後成為香港警察用作保護證人的庇護所。時間荏苒，這群被稱為「白屋」的歷史建築，經歷滄海桑田的 80 載歲月沉澱後，至 2010 年被評為三級歷史建築。

按香港建築物條例和古物及古蹟條例，歷史建築可評定為法定古蹟（Declared Monument），和有級別（一級、二級和三級）的歷史建築（Graded Building）。古物及古蹟諮詢委員會按六大範疇，包括：一、歷史價值，二、建築價值，三、組合價值，四、社會和地區價值，五、保持原貌程度，六、罕有程度，這 6 項準則以評級方式反映其價值。

只有法定古蹟，才可享有法例保護，未經屋宇署和古物古蹟辦事處批准，不得擅自加建，或拆卸原有建築的任何部分。但如果被評定為有級別的歷史建築，原業主就可按建築原有風格、歷史、文化、社區的價值、擁有獨特的功能、物料使用和種類，作出若干重建，加改，甚至拆掉整座建築。因此，白屋雖然被評為三級歷史建築，但亦靠政府及承辦營運機構致力保留完整的建築特色和精神面貌，才能讓市民可以一窺香港抗戰時的建築遺產及細味歷史故事。

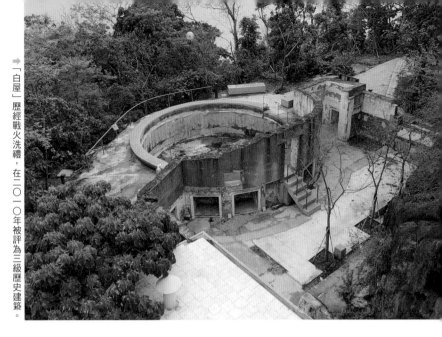

⇒「白屋」歷經戰火洗禮，在二〇一〇年被評為三級歷史建築。

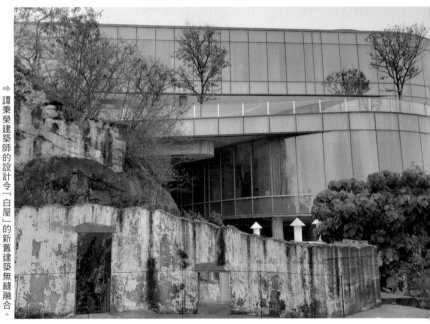

⇒ 譚秉榮建築師的設計令「白屋」的新舊建築無縫融合。

校園的學習空間非遵循傳統模式，而是設計成鼓勵互相交流的開放流動空間。

此處的校園是與森林共舞，和歷史建築對話的場所。

2018 年，這群歷史遺址華麗變身，成為融合自然地景和生態樹林的芝加哥大學香港分校。由設計西九戲曲中心的加拿大建築團體 Revery Architecture（前稱譚秉榮建築事務所）負責，以自然地景為經，以歷史遺蹟為緯，活化再造一所曲線自由的前衛新建築。

於 2016 年離世的譚秉榮建築師為了尊重原有地貌生態系統的完整性，以及充分顯示新建築重回自然懷抱的思維，刻意用工字鋼混凝土圓柱來支撐新建築，並以「高腳屋」形式依山而建，遠看建築恍如懸浮半空，從一整列纖幼的結構圓柱（直徑 60 厘米），可窺見建築師與工程師在美學與力學之間的一番角力。這架空建築物的設計，不但減少妨礙原地生長樹木和生物多樣性的地景，克服崎嶇的山勢；同時亦對原址歷史遺蹟的外觀、空間和結構等的影響減至最少，最終細緻和溫柔地兼顧新舊建築，得以無縫融合。

他們又保留校園中央位置巨大茂盛的鳳凰木，由此衍生出設計意念：「知識樹屋」，並以簡練線條、冷冽色調，恍如絲帶狀蜿蜒的 3 層高新大樓，構成流動開放的教育和展覽空間，造就與森林共舞，和歷史建築對話的新場所。學習空間的佈局亦非傳統的校園模式，不再以固有方正的課室為基礎，而是設計成鼓勵互相交流和討論的開放流動空間。正如日本建築師伊東豐雄所言：「與自然共存並不意味著僅止於建築性能上的追求，還應擺脫那種自

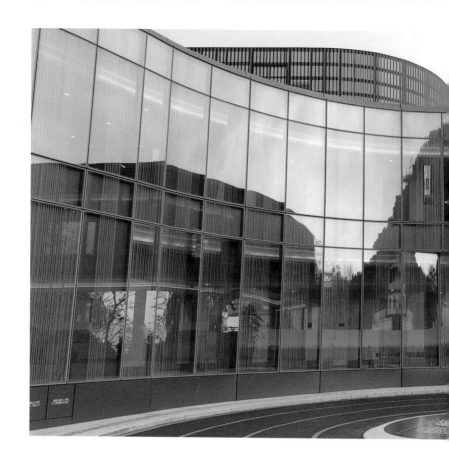

主性強的柏拉圖式的幾何形態，轉而追求一種更新的有機性格才對。」

校園整體建築呈流線型，沒有生硬的線條劃分，弧形的玻璃幕牆使室內、外毫無隔閡，一切如此流暢自然，柔和地懷抱舊建築而輕觸大地，讓使用者和參觀群眾能輕鬆自由地穿梭於不同時代味道的空間，體驗經歷歲月沉澱靜謐的

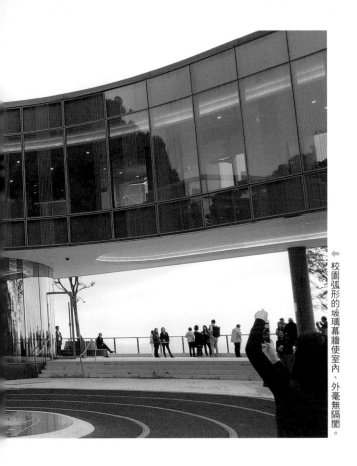

校園弧形的坡璃幕牆使室內、外毫無隔閡。

歷史足跡；並可以從多角度與不同方位去細味新舊建築互相尊重、和諧共處的溫暖質感。活化歷史建築不單是保留建築，更要將當地、當時的歷史故事和人物世代相傳。

文 / 陳翠兒建築師

被植物包圍的
綠色酒店

OASIA HOTEL

L

100 Peck Seah Street, Singapore

Y

2016

A

WOHA

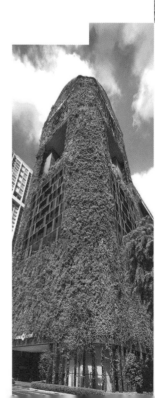

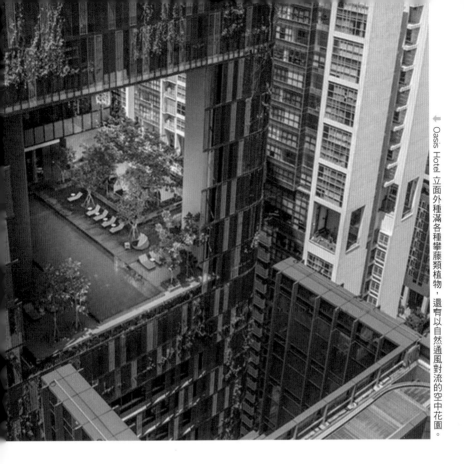

全球人口在近 50 年間激增了兩倍，極速的城市化不斷消耗不可再生的能源，廢物量超越地球自然轉化的負荷，過量的碳排放導致地球響起了暖化現象的警號。全世界不少有志之士正在努力的做出應對，一些國家更致力推動綠色建築，就如亞洲的新加坡，承諾於 2030 年，80％的建築能達到綠色建築標章認證。

新加坡城市發展的方向從「花園城市」轉向「花園中的城市」，改變的是從以城市為重心轉為以自然作主導。新加坡政府的建築與營造署（Building and Construction Authority，BCA）更在條例和政策上給予支持，帶動全國邁向綠色建築。

新加坡的建築與營造署自資建造了有示範作用的零碳建築，以及第一所可在天台轉動的建築能源測試實驗所 BCA Skylab，為綠色建築提供測試數據的支援。因為政府對綠色建築的大力推動，令綠色建築在城市中蓬勃發展。其中包括香港建築中心在綠色建築之旅中入住的 Oasia Hotel。這建築高 190 米，12 樓以上是酒店，下面是商業辦公樓。它的外形非常突出，與其他一般玻璃幕牆建築很不同，它的立面是紅色的金屬鋁網架，上面種滿超過 21 種攀藤類植物，另外有 33 種植物，增加在城市中的生物多樣性。建築師團隊 WOHA 的設計概念是：「Oasia 就像是獻給這城市的一束美麗鮮花。」

近來城市發展趨勢中出現了「綠化面積比率」（即綠地面積與規劃建設用地的面積之比）的概念。Oasia 的綠化面積比率竟高達 750% 之多！利用高層建築的高度反而可以為城市帶來更多綠化！Oasia 的酒店接待處在 12 樓的天空花園，只利用天然空氣對流，全不用冷氣，即使是在夏天，因為有空氣對流，所以完全沒有悶熱的感覺。Oasia 有 4 個不同的天空花園（Sky Garden），都不用冷氣，

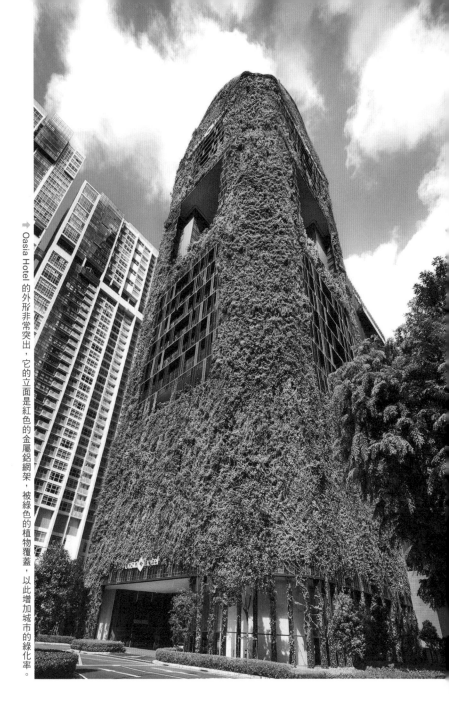

Oasia Hotel 的外形非常突出，它的立面是紅色的金屬鋁網架，被綠色的植物覆蓋，以此增加城市的綠化率。

以自然空氣對流和高容量低速風扇（High Volume Low Speed Fans），增加了人與外圍環境接觸，亦予人舒適的環境。在酒店的屋頂上，還有一個似包在花蕾中的泳池，也是完全靠自然通風。而天空花園更是酒店用來舉辦不同活動的空間，到訪那天早上我們便遇上了戶外的瑜伽班。

建築師團隊 WOHA 倡議城市建築的五大指標，包括：綠化面積比率、社區營造比率、社會貢獻指數、生態貢獻指數和自給自足指數。這些都是我們人類可持續生存的指標：我們的建築，可以為這世界增加更多的綠化嗎？有否對社會和生態帶來裨益和增強社區的關係？它是可自給自足的嗎？

綠色建築之旅令我們明白，不是用了太陽能板或增加綠色

植物便是綠色建築，還有對整體生態系統的保護，對公民社會社區關係的增強。世界綠色建築委員會（World Green Building Council）主席說：「當公眾要求一個更宜居、更健康的環境，政府便應而訂立新的法規和政策。」

香港於 2015 發表了《香港氣候變化報告 2015》及在 2016 年發佈《生物多樣性策略及行動計劃》，亦早於 2009 年成立了香港綠色建築議會（Hong Kong Green Building Council），希望這些策略能落實在我們的城市發展規劃和設計中。當中氣候變化報告承諾了香港減碳目標，是在 2020 年，把香港的碳強度（Carbon Intensity）由 2005 年的水平降低 50% 至 60%。

在《香港都市節能藍圖 2015-2025+》中，政府承諾在 2025 年前把能量強度（Energy Intensity）由 2005 年水平減少 40%。發展可再生能源和電網計劃，推動綠色建築、綠色交通、推行減廢、轉廢為能，並改善城市的綠化。香港的城市藍圖有必要踏實及回答這些重要的問題：我們現在建造的城市有增加綠化面積嗎？有鼓勵市民參與社區營造嗎？有達到社會貢獻、生態貢獻、自給自足這些指數嗎？雖然香港有了這些綠色願景，為何直至今天我們的高層建築也不能有空中花園？

19 世紀末鼠疫後，香港在建築物條例上作了相應的改變。看來在新冠肺炎的挑戰下，現在的建築物條例亦需要作出相應的改變，鼓勵創新和邁向零碳排放的綠色建築的出現。

文 / 陳翠兒建築師

Argos 酒店
愛的故事

ARGOS HOTEL

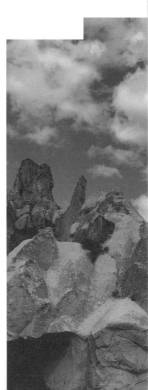

 L

Uchisar Kayabasi Street No:
23Uchisar, Turkey

 Y

1997

(A)

Argos Yapı

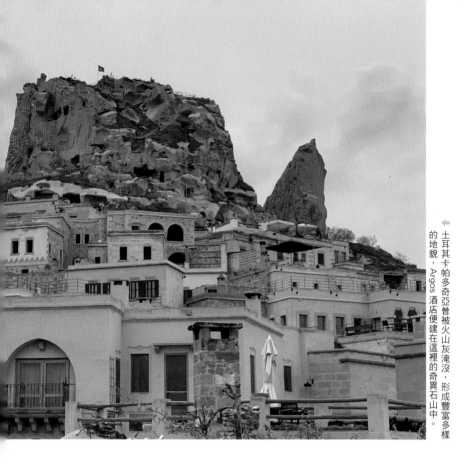

土耳其卡帕多奇亞（Cappadocia）的 Argos 酒店是個非一般的酒店——它是一個愛的故事。

那天，我們第一次和建築師 Asli Ozbay 相見。她準備帶我們走進隱藏在 Argos 酒店腳下的歷史隧道，和我們訴說烏奇希薩爾（Uchisar）的故事。我忽然說，這一定是一個愛的故事。Asli 瞪著眼看著我說：「你怎麼知道的？因為太愛這地方，我才留了下來，從現代城市移居到這裡，我每天仍然在不斷的發現它深藏的一切。」

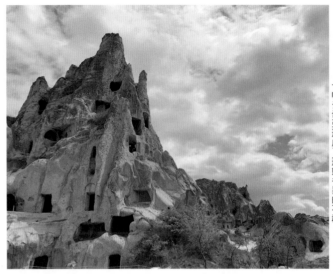

因為持續的風化、雨水的沖刷、泥土的流失，卡帕多奇亞形成了形態各異的石群。

大概 6,000 萬年前，兩座火山爆發後火山灰淹沒了整個卡帕多奇亞，持續的風化及雨水沖刷、泥土的流失，令石炭岩形成了不同形態的奇石群，而烏奇希薩爾就是這奇石林中的一座奇異石山。幾千年前，人類開始在此建立家園，最初是在石山挖出空間，住在山穴之中，之後是在穴外建立石建築群。烏奇希薩爾的歷史跨越了不同的年代，包括羅馬、拜占庭、塞爾柱王朝、奧斯曼帝國、共和時期等。隨著時代變更、現代城市的出現，村民漸漸離開，70 年代起烏奇希薩爾變成被遺棄的村落。埋藏在地下的過去漸漸消失在記憶中。

到了 90 年代後期，商人 Gökşin Ilıcalı 來此區度假，他愛

人類求生的本能帶來驚人的能力。古人在石山中挖出空間，住在山穴之中。

在施工過程中，建築團隊發現了一個藏在地下，擁有一千五百年歷史的教堂，還有一連串的地下通道和這個製造亞麻籽油的工場。

上了這地方，希望把這裡活化成既能保育，亦同時尊重當地歷史肌理的旅遊發展項目，他開始構思在烏奇希薩爾建立 Argos 酒店。Gökşin Ilıcalı 是不一般的商人，他熱愛歷史、文化、音樂，對美和質素有很高的要求。首先他邀請了建築學者 Turgut Cansever 對這裡地上及地下的建築及城市發展的歷史進行研究，Turgut 認為建築師應對社會

➡ Argos 酒店的房間就是在山中不同的小屋，穿插在山中的石路就是酒店的走廊通道。

和歷史價值有尊重和負責任的態度，在發展前明白該地的肌理和地方精神是首要的。

之後於 2008 年他們再找來 Asli 作為保育建築師，自此 Asli 和烏奇希薩爾開始了這段不解之緣。在施工的途中，他們驚歎的發現了一個藏在地下擁有 1,500 年歷史的教堂，還有一連串的地下通道和製造亞麻籽油的工場。建築師 Asli 說當他們發現此教堂時，它已淪落為埋藏在地下的垃圾倉。他們發現的原來是一個埋隱在山內的地下小村，在地下不同的空間由通道連接上來。

在他們研究兩間消失了的歷史石屋時，在小石屋地基下發現了一所大型的亞麻籽油工場，當時的山區沒有電，亞麻

籽油就是油燈的原料，還有隔熱和防蟲的作用。隨著其他
能源出現，亞麻籽油工場亦消失在歷史中。為了配合這新
發現的歷史遺蹟，酒店設計亦因此要作改變，亦要再經過
更多的考究和政府的審批。

經歷了多番的挑戰，Argos 酒店終於在 2010 年正式開
幕。有別於傳統的酒店模式，這裡沒有一般酒店的接待大
堂，客人的房間就是山中不同的小屋，穿插在山中的石路

就是酒店的走廊通道。Argos Yapı 團隊堅持他們的設計原則是要尊重歷史，不會為迎合旅遊而破壞自己的文化。他們對原有石材的物料和石匠工藝作了深入的研究和了解，設計手法簡潔謙和，為的是對這些悠久歷史建築帶來最小的破壞和影響。

今日的 Argos 酒店仍然在成長中，它漸漸的發展成為歷史石工藝和古代建築的研究場地，及培育傳統工匠及推廣建築教育的基地。建築師 Asli 在 Argos 酒店已度過 13 個年頭，她也從大城市搬來此山城，全心全意的繼續保育此地。Argos 酒店的團隊用了超過 20 年來發展一所規模不大的酒店，他們的回報是金錢也買不回來的歷史寶藏，並延續了下一代對文化和生命的熱愛；若是沒有這份深愛，就沒有今天的 Argos 酒店。

因為愛此城，所以留下，守護它。

文 / 李培基建築師

轉廢為能的發電廠

SANTRALISTANBUL

L

Emniyettepe, Kazım Karabekir Cd.
No:2, 34060 Eyüpsultan/İstanbul,
Turkey

Y

2007

A

hsan Bilgin

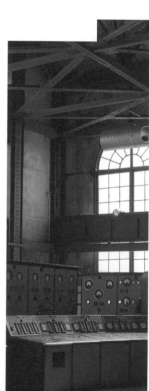

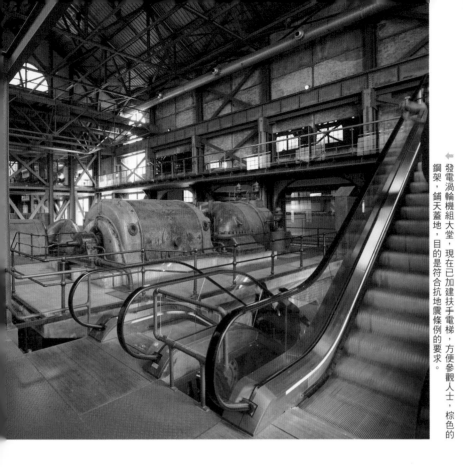

為工業生產而特別建造的建築物，是人類文化演變的一個重要部分。它標示某特定的工業技術和那個時代的歷史，與民眾的生活息息相關。可是當此類技術或生產過程被淘汰後，設施的經濟價值就會改變，隨之而來的自然是被拆毀，從而消失得無影無蹤。

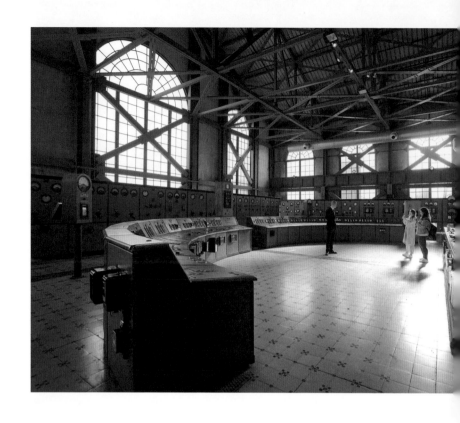

位於土耳其伊斯坦堡金角灣的私立大學 Istanbul Bilgi University，成立於 1996 年，在 2004 年與土耳其能源及自然資源局達成協議，把閒置 20 多年的發電廠，發展成一個集藝術、文化和教育於一體的校園。大學建築系系主任 İhsan Bilgin 聯同 3 位建築師，把荒廢的工業遺址活化成能源博物館、現代藝術館和綜合教育樓，並於 2007 年分階段開放。

發電廠建於 1911 年，曾有 40 多年是伊城唯一的發電廠，內藏當年最先進的發電機組，對舊城有獨特的意義，故保育那批設備成為了重建的首要工作。

他們沒有模仿同樣是改建自發電廠的英國倫敦泰特現代美術館（Tate Modern）的方法，把舊渦輪等設備拆卸，騰出寬敞的空間來做展覽；反之，他們把舊機器清理，仔細地去修復總控制室的儀錶板等，務求維持 1930 年代的外貌。

另外，他們在發電廠內加建扶手電梯及防地震的鋼架，以提升結構的安全度。在地下新建的能源廊，安裝了各種互動展品，讓中小學生從遊戲中學習能源課題，恍如一所微型科學館。

毗連紅磚鋼架的發電廠，是嶄新的現代藝術館，建在舊鍋爐廠房的地基上，建築師 Emre Arolat 規劃了兩棟 5 層高的鋼筋混凝土建築物，外牆覆蓋灰色鋁製透孔板，像是兩個沒有標示的大盒子，讓人摸不著頭腦，有點神秘感，原來這材料可有效阻擋陽光和熱力，並保護室內的藝術品。它的簡潔外觀與紅磚的發電廠形成強烈的對比，更沒有喧賓奪主的感覺。

新加建的樓面面積和建築物體積都比舊的廠房大，雖然大了有不協調的感覺，但為的是滿足大學功能上的需要，在這種安排下，舊發電機樓就可以完整保留。園區其他比較

小型的舊工業設備、倉庫和工場，都同樣配上了新的用途，為富有工業味道的舊區，加入新的元素，煥然一新。

上海虹口區的 1933 老場坊，從屠場轉化成文藝設施，還有台北松山煙廠也變成知名的松山文創園區，它們都如土耳其的例子，懂得從工業遺址中找出特點並加以改善。不只舊事物可以延續下去，更重要的是在整個過程中，項目具有更深層次的內容，可以公諸於世，創造出比實用面積更可貴的素質。

然而這種活化工業建築的潮流，也靜悄悄地被引入香港，

先是荃灣的南豐紗廠，它曾是香港產量最高的紗廠之一，見證香港紡織工業的轉變。歷經 4 年多的籌劃，在 2018 年完成，集創業培育基地、體驗式零售、展覽和學習於一地，為市民提供一個時尚的活動場所。另外，香港特區政府發展局轄下的起動九龍東辦事處，藉著轉型觀塘為新商貿區，策劃前駿業街遊樂場成輕工業風的 InPARK 凸顯九龍東昔日的工業文化，讓市民在休憩之餘，也能感受充滿工業文化元素的藝術氛圍。以不同的手段，豐富我們的社區。

文／陳晧忠建築師

山水之間的
節氣建築

梧桐島

中國深圳市寶安區大空港航空路與順昌
路交匯處

2014

半畝塘聯合建築師事務所

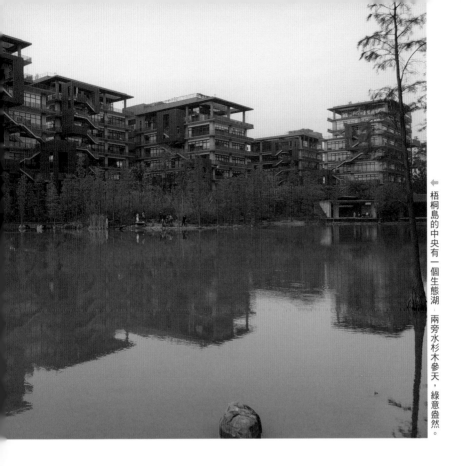

2018 年深秋，我為香港建築中心籌辦一日深圳建築之行，其中一個到訪建築是梧桐島，它由來自台灣的環境整合建築專業團體「半畝塘」負責設計。其建立的理念是「讓自然回到城市，讓人回到自然。」

環境整合，需要各專業範疇之間相互溝通和協調。環境尺度由大到小，需包含建築、景觀、室內 3 種空間設計，而半畝塘就可以從頭到尾緊密結合，達到環境共享的最終目的：1 個湖、4 座島、8 節廣場、24 棟節氣建築，構建山水之間的現代工作聚落。

24 棟建築刻意不緊靠道路，沿地塊周邊退讓，留出足夠的綠色腹地，形成一道由城市走進自然的過渡空間，開啟了謙遜的開端。信步進入園區，展開在眼前的一池秋水，讓人感到豁然開朗，有賴建築師在基地中央設置一個生態湖，兩旁水杉木參天，綠意盎然。

半畝塘以每 6 棟建築為一組，將基地劃分成了 4 個區域，以「春、夏、秋、冬」四季為名。在這裡工作的朋友可以在湖畔散步，享受滿湖的靜謐；還有環湖一圈的緩跑徑，處處都充滿讓人回歸自然，重點在創造人與生物共存的好環境。

這裡的建築是可散步的，每棟標準層設計了三面開揚的外廊陽台，工作累了，可以走出來看看風景，呼吸自然氣息。外部鋼構的疏散樓梯，配以木紋鋁材裝飾條，巧妙地圍合外置大樓梯，既可遮陽，又能按不同樓層構成畫框，聚焦視野，讓人可以駐足停留欣賞如詩如畫的美景。

室內空間的佈局，強調內外的視覺延伸，以及綠色植物的穿透感，在回歸本質的室內裝潢材料搭配，和帶有細節的

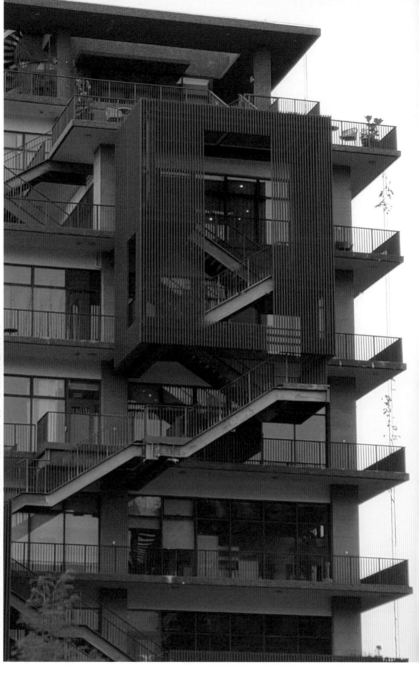

外部鋼構的樓梯，配以木紋鋁材裝飾條，既可遮陽，又能按不同樓層構成畫框。

設計下，空間顯得更純粹，也讓生活步伐與節氣的呼應更加明顯。從室內向外望，被綠意包圍的感覺更強烈。

「半畝方塘一鑑開，天光雲影共徘徊，問渠哪得清如許？為有源頭活水來。」出自於宋代朱熹的《活水亭觀書有感二首》。正好是梧桐島的生活寫照。

梧桐島呼應 24 節氣的方式，從意象到具體，展現了不同層次。由基地內外的季節景致變化，及至每棟建築分別以農耕社會中最重視的 24 節氣命名（春分、穀雨、芒種、夏至、大暑、立秋、霜降、冬至、大寒、驚蟄等等）及順

序排列。

其實半畝塘的「節氣建築」是試圖回應老莊哲思，和重
啟一種人與自然環境的「齊物」建築世界觀，一種追求
適應自然的共享價值和建築體系的設計哲學。這不禁讓
我想起宋代慧開禪師的詩詞：「春有百花秋有月，夏有涼
風冬有雪。」背後的涵義是隨季節而變化，與時俱進的
思維。當節氣轉換成規律，當思想落實成設計，一套呼
應本土環境整合理論的理念便應運而生。原來，好的環
境與美學思考，跟生活想像也能夠有這麼精彩的結合。

文／陳晧忠建築師

在田中央：
蘭陽建築

田中央工作群，
是台灣一個由近百人
所組成穩定成長且
逐漸舒張開來的
「意志同盟」。

宜蘭和台北很不同，晨曦沒有車水馬龍的上班人潮，沒有熙來攘往的緊張氣氛。從龜山島身後映照出輝煌的日出，街道兩旁皆是水稻田，間或有些家禽養殖戶，飄散著童年才嗅到的氣味。大大小小的護城河，水圳的溪流穿越其中，汩汩交響，遠處的風景還有一路相伴的延綿山脈。

宜蘭因為氣候多雨，形塑出倚水而居的人文生活，以及水綠交錯的田野風貌：清澈的流水，兩側的綠蔭，吸引當地居民來此散步，輕鬆享受水田間的寧謐。是步道也是水道，生活跟自然相連。

宜蘭位處台灣東岸，面向太平洋。蘭陽溪正好將宜蘭縣劃分成南北兩個區域，溪以北主要有宜蘭市、頭城鎮和礁溪鄉；溪以南就以羅東鎮為中心，輻射至西部的三星鄉和常受沿海鹽風侵襲的蘇澳鎮。蘭陽建築便是泛指這些地方上的地景建設。

說到「蘭陽建築」，就不能不提在宜蘭扎根已超過 20 年的黃聲遠建築師，及其創辦的「田中央工作群」，他們幾

乎只做公共建築，散落縣境鎮鄉各地。從小步道、書店室內設計，一路設計到大棚架的公共空間，及學校、社區建築。在宜蘭這片土地上探究宜蘭水系與人文脈絡，塑造空間本質，讓大家能去體驗、使用，而且不分階級。

田中央工作群其實始於 1994 年，當年黃聲遠先生隻身往宜蘭開展其建築創作生涯，深耕細作 20 多年，獲得許多建築獎項肯定，以及到國外多所大學的建築系教學和演說其理念：他慢慢地影響和潛移默化了許多志同道合的年輕人，自願加入其工作團隊，並形成一種獨有的互助夥伴文化。通過各自的專長，集思廣益，互補創新，締造一個多元創業型的建築意志同盟。

黃聲遠先生與田中央工作群在宜蘭縣境內，累積了不少在地人氣的建築作品，如津梅棧道、櫻花陵園入口橋、誠品書店、羅東文化工場、哞哞噹森林、幾米公園、宜蘭縣社會福利館，和中山國民小學體育館（當地人稱小巨蛋）等，都由當地居民、藝術家與田中央工作群共同參與設計。設計團隊通過徹底了解居民的真實生活，再運用宜蘭居民多年常用，或周邊區域出現的建材和質感（如洗水石和清水磚等），讓建築流露出一種人文氣息。就連路邊凹下去的精密灌溉水道，也是由田中央工作群借地開挖的新護城河「維管束計劃」* 而建成的，能讓人的行動線與自然環境生態互相交疊同時，田中央將地面水道和地下水有系統地規劃：地下水用作灌溉農田，地面的水，例如河道則引入公共空間作居民休閒親水設施。所以能將宜蘭豐富

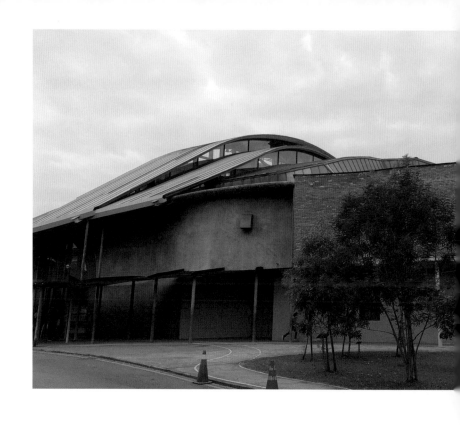

的水資源運用得有條理和有層次。

建築一向反映所處的時代，既源於「時代感」，也源於「地方感」。其作品往往呼應一種廣闊的本土意識，包含本土認同、社區保育、可持續發展、環境保護等等觀念；重建土地和人的關係，批判短視的經濟或市場利益，從而探討社區和人的關係，建立社區文化，締造社區願景，創造更細緻的生活質地和重寫了地域主義（Regionalism）的內涵。隱然可見建築師們是用一個整合拼圖的方式，跨越時

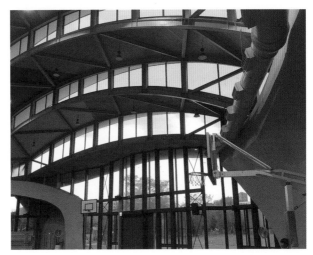

↑ 體育館內部的頂部結構。

← 田中央工作群設計的中山國民小學體育館，當地人稱小巨蛋。

間和空間，尊重歷史和地景脈絡的設計態度，以各種尺度的建築部落，來組織一個傳統與現代能平和接軌的宜蘭城鄉紋理。

如要悠然自得地遊覽蘭陽建築，最好的方法便是騎輛單車，讓宜蘭穿越你，越過水圳，來到田中央。我想，建築對於其所在的環境，其實是有回饋的義務。藉由建築，凸顯出區域所擁有的風土、歷史和記憶。

*註：以植物般永續經營的建築與景觀來活化宜蘭城市的計劃，把宜蘭比喻成一片葉子，將原屬於都市的人文及歷史紋理、自然資源，重新整理構建，讓宜蘭這片葉子長得更美麗。

文 / 陳晧忠建築師

都市雨傘：
森林裡的大棚架

哢哢噹森林

L

台灣宜蘭縣宜蘭市宜興路一段 236 號

Y

2015

A

黃聲遠、田中央工作群

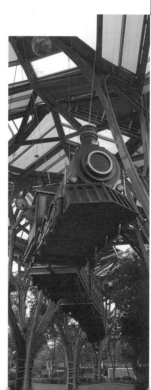

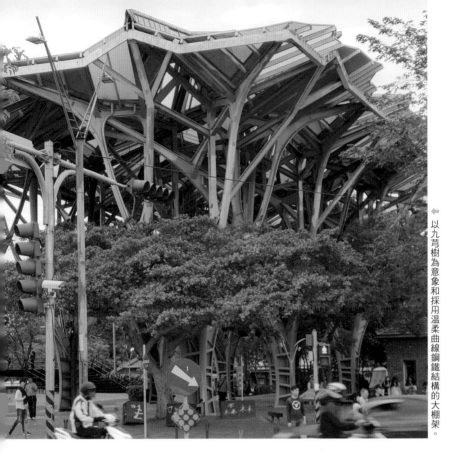

宜蘭以好山好水聞名，但她一再吸引旅客到訪的關鍵，不單是得天獨厚的自然環境，還有隱藏於質樸背後，因在地人的用心，而營造出來的那份人文情懷與精緻感。正因為生活在一起，更知道彼此對於家鄉的想法，才能把宜蘭真摯的美放入設計之中，不只看重人的生活，同時也解決了自然的問題。在宜蘭，人的尺度是很親近的。

為了應對宜蘭潮濕多雨的氣候（冬季的雨甚至會連下一個多月也不停），社區的戶外活動每每受天氣限制，只能暫借學校的禮堂使用，所以宜蘭市民更需要類似風雨操場的活動空間。田中央工作群的「大棚架」設計便成為宜蘭公共空間、文化廣場的新形態。

從他們設計的三星鄉蔥蒜棚架，作為棚架型建築的始祖，到羅東文化工場的半戶外空間的天空藝廊和市集，再到宜蘭火車站旁的「哞哞噹森林」，他們慢慢在城鄉建構多樣性的生活文化場景。這邊界模糊的半開放空間，把活動能量輻射到四周的渠道、小巷、學校、市場等。讓建築中空，讓棚架襯托蜿蜒的天際線，讓宜蘭人覺得從這些建築中望出去，仍是故鄉原來的風景。

田中央工作群設計哞哞噹森林大棚架的初衷是，認為宜蘭火車站前腹地的進深不足，有一個還諸於民的公共廣場是理想城市的基本條件。所以，黃聲遠以宜蘭市街道常見的九芎樹為意象，把結構鋼柱的直線設計成自然多變的溫柔曲線，尤其像樹幹自然生長的形態。

雖然是鋼鐵結構材質，卻沒有鋼鐵般冰冷和生硬感。再以森林穿堂為設計概念，使高大的哞哞噹森林從視線中隱身，要故意站到宜蘭火車站遠處，才能一睹其具象的廬山真面目。成為既能遮陽擋雨，又可以自由進出的綠意叢林的「都市雨傘」。

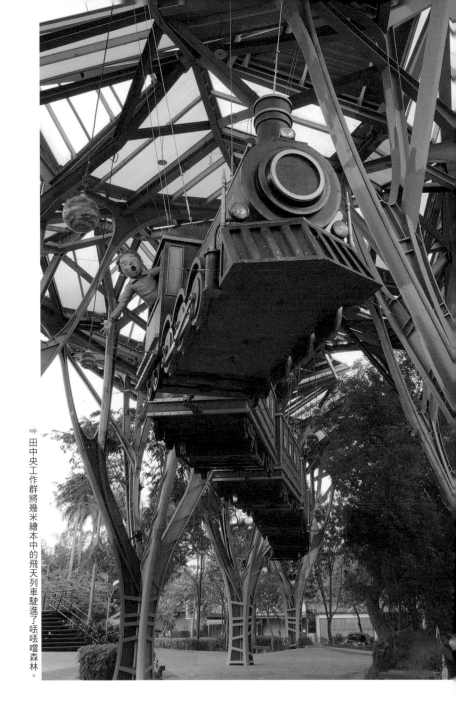

田中央工作群將幾米繪本中的飛天列車駛進了唭哩噹森林。

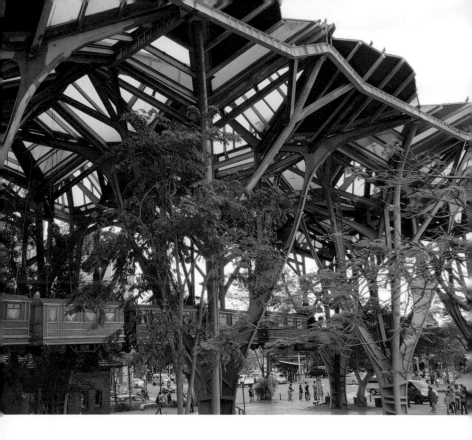

身為宜蘭人的知名兒童繪本畫家幾米，很多人都看過他的繪本。宜蘭市政府更直接將其繪本裡的畫面實景化，規劃多處場景，並交由田中央工作群設計，成為遊人打卡熱點的幾米公園。他們將幾米筆下《向左走，向右走》、《星空》、《地下鐵》等故事的主角立體化呈現，並佇立於公園內。而宜蘭火車站外的牆上也設置了幾米繪本的裝置藝術，活潑繽紛，正門入口還有長頸鹿向旅客打招呼，讓旅客宛如進行了一趟夢幻火車之旅。

而田中央繼續將幾米於《星空》繪本內的飛天列車駛進了唔唔噹森林,高掛於半空,奔馳於森林中。在這充滿童趣和赤子之心的公共場地,活動多樣,周末有市集、故事劇場等演出,成為宜蘭人近在咫尺的社交舞台。此刻想像一幕美麗畫面:雨天時,家人或伴侶帶著雨傘,站在大棚架下等你歸來,已是莫大幸福。

這些「田中央式」的超大棚架,已經一個接一個,慢慢地長在宜蘭近 20 年。一個簡約的棚子不再像 Primitive Hut 一樣,只有純粹的遮雨功用,更成為了助長社區意識的攀爬架。

樸實無華的質地及造型,適切反映所處的地方景色、特殊氣候、文化歷史和建構人民生活態度,令我頓時感到他們的建築,無論是甚麼尺度,都不會在建築形式上刻意注重標誌性,反而比較像是在某個階段,有一群年輕和充滿熱忱的人在有限資源下,努力嘗試做出來的階段性成果。

反觀,近年香港的境況,莫說嚴重超支的「大白象」基建工程,就連區議會的「小白象」地區項目所需的經費也不菲,但這些項目竟都未能照顧到市民的實際所需,也未能地盡其用,建設一些貼地利民的社區公共設施!可見議會制度的失衡和不公!

文／陳晧忠建築師

新加坡機場裡的
宵蒼森林

JEWEL CHANGI
AIRPORT

星耀樟宜

78 Airport Boulevard, Singapore

2019

Moshe Safdie

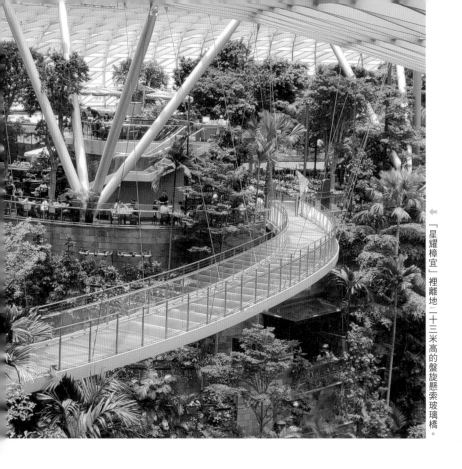

「星耀樟宜」裡離地二十三米高的盤旋懸索玻璃橋。

抵達新加坡樟宜機場時，首先吸引眼球的城市門戶建築，便是於 2019 年落成的綜合性機場客運商業建築——「星耀樟宜」（Jewel Changi Airport）。在新加坡這炎熱的熱帶氣候下，成功創造一個巨大的穹蒼玻璃天幕，營造出琳瑯滿目的熱帶森林。

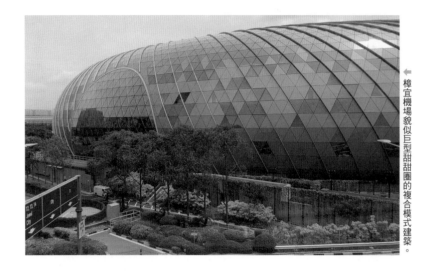

樟宜機場貌似巨型甜甜圈的複合模式建築。

從飛機往下望，這個總建築面積約 13 萬平方米的「星耀樟宜」，橢圓外形相當簡潔，貌似一個巨型甜甜圈。坐落於新加坡樟宜機場 1 號客運大樓前，連接 4 個航站客運大樓中的 3 個，成為機場中央樞紐。它將社會、自然、人文、休閒和商業價值結合在一起，展示出連接城市和機場的複合模式建築原型，創造全天候控制的室內森林山谷。最引人注目的是那全世界最大和最高的室內瀑布（Rain Vortex），由天幕以每分鐘一萬加侖的速度傾瀉 40 米，至底部亞加力無縫構成的圓形漏斗聚水容器，將天然雨水循環再用。

置身其中，可感受到「飛流直下三千尺，疑是銀河落九天」的磅礡氣勢。滿目都是綠油油的梯田式熱帶樹林，不

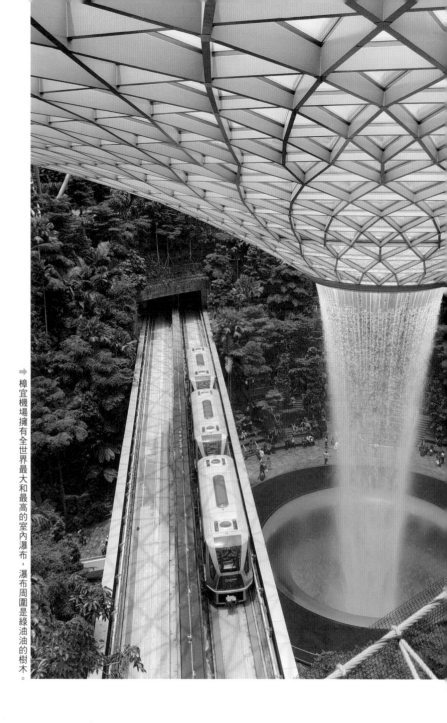

➡ 樟宜機場擁有全世界最大和最高的室內瀑布，瀑布周圍是綠油油的樹木。

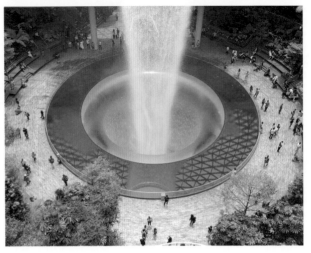

↑
室內瀑布讓人感受到「飛流直下三千尺」的氣勢。

→
倒三角錐體的鋼柱結構與二百米跨度玻璃天幕系統合二為一。

覺斧鑿痕跡地種植超過 900 棵樹木及棕櫚，還有 10 萬株灌木。賦予自然氣息的公共空間，在不同樓層不同方位提供舒適、自在的自然氛圍，讓旅客能親身感受與大自然產生多感官共鳴的體驗，而環繞著中央瀑布所引發的空氣對流，亦有助環境冷卻，整片森林山谷散發清幽芳香，隨時隨地都感受到那股清新味道、溫度、濕度和習習涼風，正好呼應新加坡花園城市之美譽，開啟了旅人浸淫於花園城市微縮區的旅程。

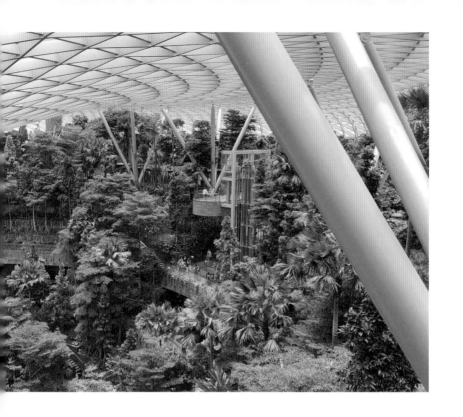

項目由師承路易・康（Louis Kahn）的以色列裔建築師摩西・薩夫迪（Moshe Safdie）負責設計（新加坡另一地標建築 Marina Bay Sands 便出自其手筆），結合建築、結構、園林、景觀、水景、藝術、商業及室內設計不同專業範疇，緊密協作地打造出這個令人歎為觀止的有機綜合建築。

整個天幕最大跨度為 200 米，由倒三角錐體的鋼柱支撐著，採用中空低輻射鍍膜玻璃（Low-E Coating Insulating Glass），兩塊玻璃的中間夾有一層空氣層，既可採光，

在建築的頂層，設有長達二百五十米天空繩網，讓小朋友們可以體驗幾近失重的感覺。

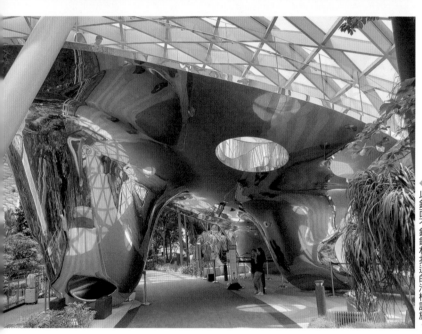

以鏡面不銹鋼材打造的滑梯設施。

又具隔音隔熱的效果，完整地將結構與玻璃天幕系統合二為一。自然光充沛，與蒼翠欲滴的森林草木相得益彰。

這意味以建築美學和結構工程為基礎，綜合其他專業領域如環境科學、流體力學、熱力學、聲學、材料科學等，再運用當下成熟的三維數碼科技和建築資訊模擬技術（Building Information Modeling），才能造就這具創意，可持續發展和低碳的綠色建築。還有設在建築最頂層，充滿童心趣味、刺激的動感遊樂設施，令小朋友樂而忘返。長達 250 米天空繩網，可體驗幾近失重的感覺；建築師團隊 Carve 和 Playpoint 以鏡面不銹鋼材打造，極具雕塑感的雙曲面圓錐體，內置不同斜度的超現實滑梯，將互動遊樂元素融入大自然環境之中，賦予航運大樓新內涵。讓人在全天候室內環境下，盡享獨一無二的感官自然、互動共鳴的體驗。

建築電訊學派（Archigram）共同創辦人彼得・庫克（Peter Cook）曾說：「將植物引入人造建築，將富饒帶入城市，這樣的城市才能成為孕育創新的園地。」越南建築師武仲義亦明言：「不時會有人問起，當我們設計一棟大樓後，要還給地球多少棵樹？」

至於本港，香港國際機場綜合建築「航天城」由 2016 年開始籌備，將來落成後有甚麼驚喜的體驗，和能否回應上述兩位舉足輕重的建築師的提問，大家拭目以待！

文 / 陳晧忠建築師

具生物氣候特性
的建築設計

SOUTH BEACH
DEVELOPMENT

風華南岸綜合建築群

 L

38 Beach Road, Singapore

Y

2016

A

Norman Foster

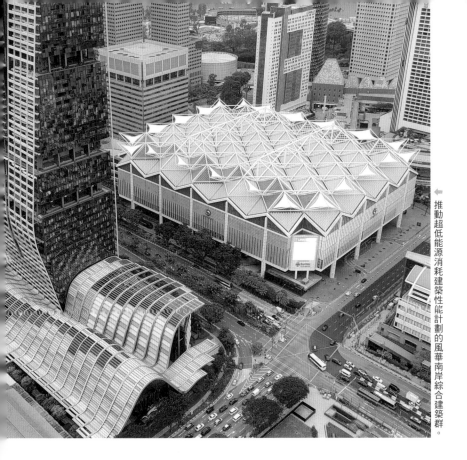

2015 年聯合國氣候峰會通過巴黎氣候協議（Accord de Paris），期望世界各國能共同遏阻全球暖化趨勢，維持全球氣溫上升少於攝氏 1.5 度。不同國家都開始利用環境科學、再生能源、減碳技術來控制溫室氣體的排放。按 2018 年統計，建造業工程所需能源消耗佔全球總碳排放量的 40%。所以，很多城市已著手研究採用智慧都市的可行性，讓都市能自行淨化空氣、水源和土壤，提高雨水管理效能，並有效調節微氣候包括溫度、濕度、熱感舒適度（Thermal Comfort）等。

新加坡建屋發展局推動的超低能源消耗建築性能計劃
（Super Low Energy Building Performance），提及其中一
個可促進這個城市建築性能的做法，便是推出具備「生物
氣候特性的設計方案」（Bioclimatic Design），方案有助提
升城市的生物多樣性，和幫助具生產力的建築，發揮本身
的便利價值，藉此推動新建築零碳排放和高能源效益指標。

由英國建築師諾曼・佛斯特（Norman Foster）設計的風
華南岸綜合建築群（South Beach Development）便是其
中一個配合此計劃的項目。在這個以高科技融入可持續設
計，清新、簡潔和明亮風格的住宅、辦公室和酒店綜合發
展，最引人注目的建築亮點，就是一層貌如絲帶狀，高
低起伏，被稱作「生物氣候特性的大簷篷」（Bioclimatic
Canopy）。

它將 4 座歷史建築（為戰時新加坡自願軍所用）和兩座
高層住宅和酒店建築，以誘人的線條如輕紗舞動般溫柔地
包裹起來，串連起各座周邊的公共空間，再高低錯落地挑
高超過 10 米，營造流動性的公共走廊。建築師還將「絲
帶」巧妙地伸展並部分覆蓋歷史建築，形成現代與歷史的
互動交流空間，留下豐富生動的建築形態。

由鋼材和鋁金屬百葉構成的拱形門廊，在建築群的東西兩
個主要出入口以最大彎曲形成引風斗（Wind Scoop），
將近岸的涼風導入，有助四季炎熱天氣下降溫和促進室內

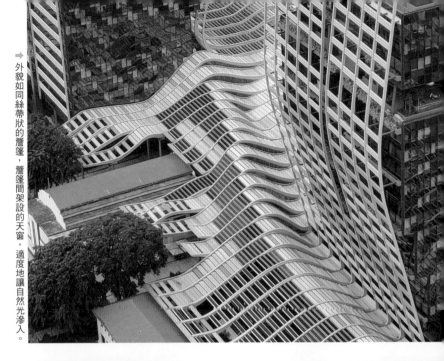

外貌如同絲帶狀的簷篷，簷篷間架設的天窗，適度地讓自然光滲入。

絲帶狀的大簷篷巧妙地伸展並部分覆蓋歷史建築，形成現代與歷史的互動交流空間。

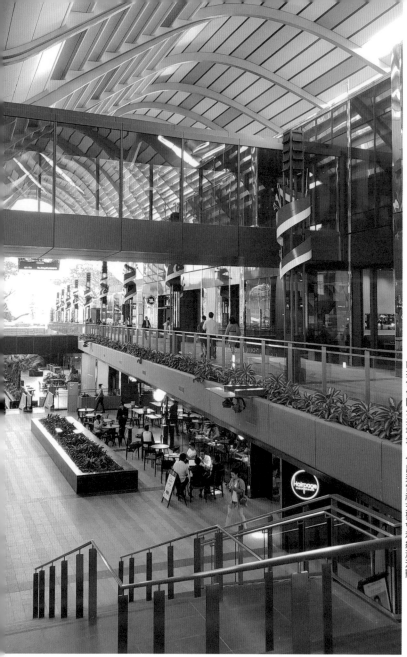

◀ 在當下新冠肺炎疫情全球肆虐的新常態下，自然通風的半開放城市空間能提供休閒公共場地，作出適當社交聚會和經濟活動。

空氣流通，省卻依賴空調系統。在屋面上，安裝了雨水收集循環再用系統，和超過 1,600 塊太陽能光伏板。而每瓣篷篷之間都架設天窗，刻意調整角度，適度地讓自然光進入，塑造光影效果，自然地建構一個讓風景、自然光和清涼微風滲入的舒適公共場所。

這呈現出輕盈飄浮視覺效果、具韻律感的現代建築，再次讓這位大師將建築美學和結構張力發揮得淋漓盡致，充分展現結合環境科學，尊重當地氣候，回應「花園城市」的理念。為超低能源消耗，調節微氣候的綜合生物氣候建築設計，作出最佳原型示範。

由此可見，新加坡的私人發展商所重視的，不單純是成本效益和利潤回報，更重要的是兼備企業社會責任。自然通風的半開放城市空間，在當下 2020 年新冠肺炎疫情全球肆虐的新常態下，可以幫助改善空氣流通和空氣質素；拓展在保持一定社交距離限制下，仍能提供休閒空間的戶外公共場地，作出適當社交聚會和經濟活動，對周邊城市環境和建築物本身有明顯不可衡量的增值作用（Intangible Quality），締造一個全民健康，有活力、安全和舒適的健康都市。

置身於這座具有生物氣候特性的建築中，感受涼風中的節奏與溫度，傾聽漂浮在空氣中的絮語，還可體驗猶如在林蔭大道下駐足、漫步般的悠閒和幸福。

文／陳晧忠建築師

會呼吸的建築：
融合自然的設計

CAPITAGREEN

138 Market Street, Singapore

2014

(A)

伊東豐雄

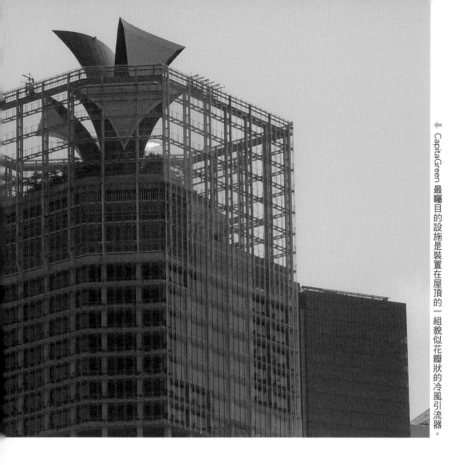

日本建築師伊東豐雄說：「人類畢竟是自然的一部分，而建築也該是自然的一部分。到了 21 世紀，人、建築都需要與自然環境建立一種連續性，不僅是節能的，還有生態的，能與生態相協調的。」於是當科技與技術愈加進步，更應利用新科技及技術思索如何重新回歸自然環境的懷抱。

他「自然派別」的建築風格，在持續追求建築之流動性的過程中，隨著三維數碼科技的進步，而從輕質、簡約、穿透的非物質流動，邁向有機、感官、知覺的即物性的表現，揭示了新世紀的嶄新建築風景。因此，他的前衛建築廣為亞洲地區認識，尤其是在台灣和新加坡。

他重視與自然共存共居的價值觀及信仰，逐漸將建築視為自然的一部分，讓生活不再封閉，得以在回歸自然環境的懷抱中，重新思考反省生命的真諦。正好與新加坡那「花園中的城市」的理念不謀而合，一脈相承。因此，他在新加坡有不少項目設計，讓他思考如何在建築形象、空間佈局、人造環境上發揮交融共生的有機設計。

其中一個辦公大樓作品——CapitaGreen 位處商業核心地段，他透過將從自然中衍生出來的元素融入建築設計，拋開既定辦公樓建造形式的包袱，達到節能、減碳、善用水資源和可持續發展建築設計的目標，從而推廣「健康城市」的策略，和建構健康、舒泰和高生產力的工作場所。

CapitaGreen 最矚目的設施是裝置在屋頂的一組顏色奪目、貌似花瓣狀的冷風引流器（Wind Catcher），及貫穿整座 34 層樓中的垂直通風管道（Cool Void），用來收集離地面 242 米高的清新、乾淨和涼快的空氣，繼而引導空氣穿越中央的通道，創造具「可呼吸」循環系統的建築物，讓自然風適當地引入每個樓層，提高散熱效能和室內

CapitaGreen 位處商業核心地段，採用生命力柔和自然的鋼柱，讓建築如同一棵「會呼吸」的大樹。

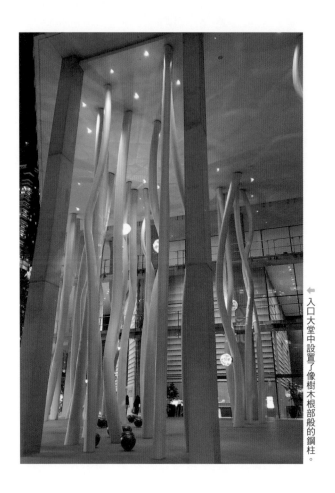

入口大堂中設置了像樹木根部般的鋼柱。

空氣的質素，還可有效地減低冷氣使用量，從而節省電能的消耗。針對熱帶氣候的高層建築，伊東豐雄讓建築成為一棵「會呼吸」的大樹，提供一種創新環境的控制策略。

由於新加坡接近赤道，大樓 4 個方向受日照的角度分別

不大。因此，大樓的立面採用雙層玻璃幕牆設計，植物生長於雙層立面之間的空間，外層間斷式排列的玻璃，作為植物的擋風屏障；內層則是開合式圍封樓層，覆蓋整體立面超過一半的面積。

在不同座向的中高層設置空中森林，營造半室外空間，以調節城市中的微氣候，打破千篇一律的玻璃幕牆常規，減少玻璃反射所帶來的城市熱島效應。地下入口大堂刻意挑高，設置像樹木根部般的柔和自然的鋼柱，彷彿從地下扎根，具生命力地承托整座大樹般的建築。

將建築與自然融合的設計，將城市視為生態系統的概念，在經歷 20 世紀的「機械均質空間」的年代後，邁向「生命的時代」的建築宣言，不僅共享綠色建築和可持續發展的價值，還彰顯國家民眾對社會和環境要求的生活態度和關懷，還進一步推展及實現「花園中的城市」的宏大信念。而這種親和自然的設計（Biophilic Design），鼓勵使用者與大自然重新接軌，締造生物多樣性和人造環境自然共生、和諧共存的設計理念，預料將成為應對現今氣候危機，城市發展的大勢所趨。

正如伊東老師所言：「創造一個可以讓人們感受到生命喜悅的建築。希望透過從自然中衍生出來的元素，打破既往的任何建築形式，創造出帶有敘事性的、宛若自然的場所。」也許，透過這種方法回歸自然，返璞歸真，能令人類與地球互惠共生。

新冠肺炎的世界啟示錄

陳翠兒建築師

2020 年將會是人類歷史上重要的一年，想像不到的，預計不到的，都發生了。新冠肺炎帶來了全球性的改變，疫情蔓延，整個世界都被迫停下來；Lockdown、飛機停航、食肆倒閉、旅遊酒店業，全球經濟等嚴重受影響。Zoom、Webinar，在家工作變成常態。當人類被迫自困時，天空卻變藍了，自然生態得到了輕微喘息的機會。新冠肺炎讓全人類停頓下來，好好反思如何走下去。這亦是新思維和新常態出現的時代。

英國經濟學家凱特·拉沃斯（Kate Raworth）認為「資本主義」無止盡的增長，只會對經濟和地球帶來傷害，她提出了「冬甩經濟學」（Doughnut Economics），為經濟、環境與民生規劃出一個新的平衡方案，經濟發展要低於「環境極限」，亦要建基於「社會基礎」之上，應助人活在「安全的環境及公正的社會」。「冬甩經濟學」又被稱為「甜甜圈經濟學」，甜甜圈分為外圈和內圈，外圈是「環保穹頂」，分 9 方面，包括：氣候變化、化學物污染、臭氧層破壞、海洋酸化、空氣污染、林地破壞、氮磷化肥污

染、生物多樣性流失及淡水資源過度開採。內圈是「社會基礎」，包括了 12 項聯合國永續發展的目標，為人提供生活所需，包括了食物、水、能源、房屋、教育、醫療、就業、網絡、和平正義、社會平等、兩性平權及言論自由。要真正的保護全球的經濟發展，需要同時滿足「社會基礎」及在「環保穹頂」之下。

人類的發展永無止境，超越了生態環境的極限，這些年來已有不少的警號，如地球暖化、冰川消失、異常的天氣、極強的颱風、蝗蟲為患、疫情出現等。這些警號的出現並沒有帶來人類的典範轉移（Paradigm Shift），人類沒有在思想上或行為上作出改變，直至新冠肺炎的出現。現在正是迫切的時候讓我們作出重大的改變，否則沿此軌道走下去可能是文明的自我滅亡。

聯合國於 2015 年發表了邁向可持續發展的 17 項目標（Sustainable Development Goals，SDGs），希望在這世界上的所有人，都能在健康的星球上過著富有充滿活力、和平的生活。SDGs 的 17 項發展目標包括：

1　無貧窮
2　零飢餓
3　良好健康與福祉
4　確保優質教育
5　實現性別平等

6 清潔飲水和衛生設施

7 經濟適用的清潔能源

8 讓人獲得體面工作，和促進經濟增長

9 促進可持續工業化、推動創新，建造基礎設施

10 減少不平等

11 可持續城市和社區

12 負責任消費和生產

13 採取緊急行動應對氣候變化

14 保護和可持續利用海洋資源

15 保護、恢復、可持續利用陸地生態系統

16 創建和平、正義與機構

17 促進目標實現的夥伴關係

縱觀世界，特別是在目標 11 和 13，不少建築師都向著同樣的方向努力，就如台灣的半畝塘環境整合，他們以節氣建築為理念，建造天人共好的建築及環境，其「若山」、「若水」、「富貴三義美術館」等作品，表達了「把自然帶回人，把人帶回自然」的願景。半畝塘節氣建築的理念是：「人的生活根植於大自然，並在其運行的節奏中，和諧共存。建築，就是人與周遭環境的整合，是與環境緊密結合的有機體，隨著時間的運行不斷變化。節氣建築就是從整體的整合思維出發，依循大自然的運行，順應在地環境，對文化、對生活所做出的良善回應。」半畝塘做的是人與環境的事業，以人為本，以環境為念，而建築就是成就人們與環境「共生共好」的介面平台。

人類自滿高於萬物的態度，亞洲的高速城市化，漠視全球平均溫度邁向攝氏 2 度升溫，地球已發出了緊急的警號。新加坡的 WOHA 建築事務所，在環境日益敗壞的狀況下，面對地球暖化下的共同生存，WOHA 以其建築再建 21 世紀的花園城市：發展高密度且可持續，亦有社會價值及人性化的城市建築。他們提出的不是浪漫化的崇高理想，而是實際貼地的建議，復甦一個可呼吸的亞熱帶大都會。他們建議大建築中的微城市（Macro-Architecture Micro Urbanism），每項建築都有立體連結的城市思維，在立體城市中的高層再創空中花園、跑步場、讓人與人相連的空間，讓高層建築擁有更多的綠化，讓建築和城市可以自然通風呼吸。

城市發展的容積率（Plot Ratio）再不只是面積上的計算，新世代的容積率將會是：綠化、社區營造、公民慷慨度、生態系統滿足度、自給自足指數、城市的幸福感。他們新的建築會創造一個自給自足的「城市」，提供自己的食糧和能源。他們的 Oasia 酒店、新加坡藝術學校，以及 2018 年獲得世界建築大獎的「綠銀共居」高齡垂直村落等，都確實為城市帶來更多的綠化、更多的社區空間、更多的生態效益。

北歐建築更是在此方面佔領先地位，丹麥建築師團隊 BIG 的 8 House 和 The Mountain、Amager Bakke 焚化爐結合滑雪場等，每一項目除了是創意超脫外，同樣帶來對環

境和人的裨益。北歐國家各有其建築政策，丹麥的建築政策以人和環境為先，將建築教育帶進中小學，鼓勵創意，增加市民對城市建築認識，作為民主國家，鼓勵公民參與在城市規劃和設計過程之中，以建築比賽支持培育具創意的新一代建築師，要達成國家零碳排放的目標，為人類的福祉增值。

新冠肺炎令我們改變了一向基本的價值觀，不再只是以經濟商貿為首。在抗疫中，我們看見智慧領導的重要性，政府及市民的配合，民間不少組織發起抗疫期間的互相支持。新冠肺炎後的新常態不再是回到疫前的常態，而是一個促使人類醒覺的新常態。我們的城市和建築，應以邁向天人的共好，有利於人，亦有利於環境；未來城市的網絡化，不會只集中於某個中心，不一定是中央領導，不一定是核心商業區（Central Business District）、城市商業中心，而是發展每一小區成為有能力自給自足的區塊，鼓勵綠化與大自然契合，鼓勵人的運動，減低依賴汽車，致力減廢，發展可持續能源，建立公民參與城市的發展和設計的政策。

新冠肺炎後，政策發展可能有兩個不同的方向：對人有更多的限制，或是讓每人更有機會發揮其創意潛能，為社會和環境創造美好；並在大眾利益和控制自由之間取得平衡。

小小的一個新冠肺炎病毒，給我們人類上了狠狠的一課，教我們學習對大自然保持尊敬。哈拉瑞（Yuval Noah Harari）《21世紀的21堂課》書中的最後一課，竟然是冥想（Meditation），讓我們從自己內在的觀察，明白真正的這個「我」是誰。當看見這個「我」與一切的連結，我們會回到那個原本的常態，自然而然的為一切的「非我」而付出。整本書的最後結語是：「在未來的數年及世代，我們仍然可以作出選擇。致力深究我們真正是誰。若我們願意利用此機會，現在就是實行的時候。」

後新冠肺炎時代，可以是人類大醒覺的時代。

作者簡介

陳翠兒建築師（Corrin Chan）

現任香港建築師學會副會長，香港建築中心主席（2015-2019），世界聯合書院加拿大皮爾森學院（Pearson College）及香港大學建築系畢業，美國哥倫比亞大學城市設計碩士，回港後成立 AOS. Architecture。希望以建築工作為人、社會和環境增值。Corrin 是「十築香港」、「香港百年建築」、「築自室」「建築師的見觸思」的籌委主席。除了建築工作，還參與建築設計教學、策劃建築展覽、專欄撰文、出版建築書籍、擔任電台客席主持、策劃建築之旅。仍在學習以微笑活在當下，做認為重要的事情。

陳晧忠建築師（HC Chan）

生於香港，70 後的中年人。1999 年畢業於香港大學建築系，是當年唯一一位文科男生入讀建築學士及碩士課程。香港註冊建築師，從事建築設計、建築項目管理 20 年。香港建築中心董事局成員之一，籌辦香港不同社區的建築導賞團，作為都市導賞員（Founding Docent），讓市民大眾、不同團體機構更能認識我城的歷史文化、城市變遷和新舊建築。在《晴報》專欄「筆講建築」撰寫文章，闡述不同城市的建築特色、歷史文化、人文氛圍和規劃願景。也於《信報》專欄「建築思話」撰文發表對政府現行土地、房屋政策及城市發展的意見和建議。自 2015 年，任香港知專設計學院建築設計高級文憑和學位課程兼職導師，抱著青出於藍的使命，在工作領域上傳承經驗，和教育層面上傳授知識。

李培基建築師（Kevin Li）

畢業於英國曼徹斯特大學，香港註冊建築師。2017 年起在香港建築中心擔任義務秘書，期望藉此推廣建築，讓公眾人士可以較全面的去欣賞建築。透過參觀、討論、調查、研究和紀錄，了解一件建築作品背後所隱藏著的故事；在磚、石、混凝土、鋼筋和玻璃等不同材料的配合下，反映出當時的文化、技術和社會環境，鑑古知今。

潘緻美建築師（Anika Poon）

工餘時間喜愛藝術創作，亦積極參與各類社區活動，曾經參與多個公共藝術項目的展覽。建築經驗涵蓋綜合用途發展項目、大型購物中心、學院設計等多個領域，更屢獲國際獎項，創作高品質建築的能力廣受認同。工作以外亦熱心參與各類義工事務及公共建築設計，對於社區營造設計不遺餘力，認為建築設計創作不單從藝術角度出發，從人與人之間的交流互動所得同樣重要。

盧宜璋建築師（Adrian Lo）

深信建築是「以人為本」的，常透過報章專欄和電台節目跟大家分享建築的點滴。熱愛建築及其他領域的設計，獲獎包括：倫敦國際創意大賽、意大利 A' 設計大獎、巴黎 Novum 設計大獎（Novum Design Award）、日本好設計獎（Good Design Award）。參與香港建築中心及專業團體多年，曾擔任香港建築師學會內務委員、會報編輯和青年事務委員會聯席主席等，希望把人和建築拉得更近。

Csir

長期游離於「做咽行厭咽行」與「捍衛建築尊嚴」之無間地獄中，奢望以其建築作品反映時代脈搏、人文信仰和精神文明，幻滅於形式主義、商業醬缸和自身能力。心繫現代主義之簡約，情迷跨世代 Mix and Match 自由革命，不能承受社會對美的輕。入行廿年，致力避免成為離地專業人士，在放棄與堅持、冷淡與熱情中尋覓建築與人生意義。

張永雄博士（Eric Cheung）

自小喜愛不同類型的藝術創作，包括繪畫、平面設計、攝影等。求學時期，對中外古今的建築藝術深感興趣，最近，嘗試多了解香港的舊建築。當下從事建構生命質素的教育研究。在香港受教育，在英國取得博士學位。

圖片來源

Ar Tugo Cheung （P37、P41）

Ar Tony Leung（P146）

Bjarke Ingels Group （P57、P59）

Clarence Alford （P205、P207）

Erik Moller Architects & HLM Architects （P81、P82、P85）

Kuvio.com （P87、P99）

OOPEAA （P102）

P&T Group （P32、P34）

Revery Architecture （P275）

Steve Wilson（P208）

The Danish Government （P65、P66、P72）

WOHA Architectural Practice （P283、P285、P286）

李逸軒先生 （P105、P108）

車季良建築師 （P143）

雷冠源建築師 （P263、P265、P266）

香港建築師學會（P27、P28）

香港房屋委員會（P25、P31）

郭黃斯齡建築師（P145）

黎智禮建築師 （P39）

鳴謝

香港建築師學會
香港房屋委員會
楊光艷建築師
車季良建築師
馮永基建築師
郭黃斯齡建築師
周寄欣建築師
陳啟聰建築師
潘少權
林燕玲
Ar Tony Ip
Ar Humphrey Wong
Ar Helen Leung
Ar Anthony Lai
Ar Tugo Cheung
Jen Sze@AOS
Samuel Chan@AOS
Karen Li@HKAC
Crystal Wong@HKAC
AOS. Architecture
HKIA Journal

書名
　筆講建築　當城市、人文、自然遇上建築

編者
　香港建築中心
作者
　陳翠兒、陳晧忠、李培基、潘緻美、盧宜璋、Csir、張永雄

責任編輯
　侯彩琳
書籍設計
　姚國豪

出版
　三聯書店（香港）有限公司
　香港北角英皇道 499 號北角工業大廈 20 樓
　Joint Publishing (H.K.) Co., Ltd.
　20/F., North Point Industrial Building,
　499 King's Road, North Point, Hong Kong
香港發行
　香港聯合書刊物流有限公司
　香港新界荃灣德士古道 220-248 號 16 樓
印刷
　美雅印刷製本有限公司
　香港九龍觀塘榮業街 6 號 4 樓 A 室
版次
　2021 年 1 月香港第一版第一次印刷
規格
　特 16 開（138mm x 215 mm）352 面
國際書號
　ISBN 978-962-04-4750-1

三聯書店
http://jointpublishing.com

JPBooks.Plus
http://jpbooks.plus